B L U E M E N

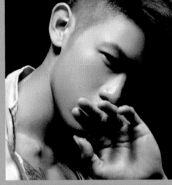

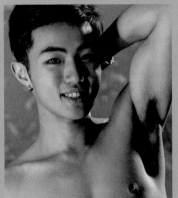

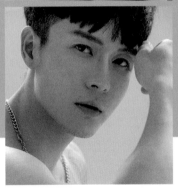

PHOTO ALBUM
PLUS+

藍男色獨家視覺寫真冊
全面升級 PLUS +

帶你直擊各領域的鮮肉男體
精選電子寫真的前導收錄
滿足你對手感實體的收藏感受

GARY / 小僮 / RYAN / 許禾 / 修毛

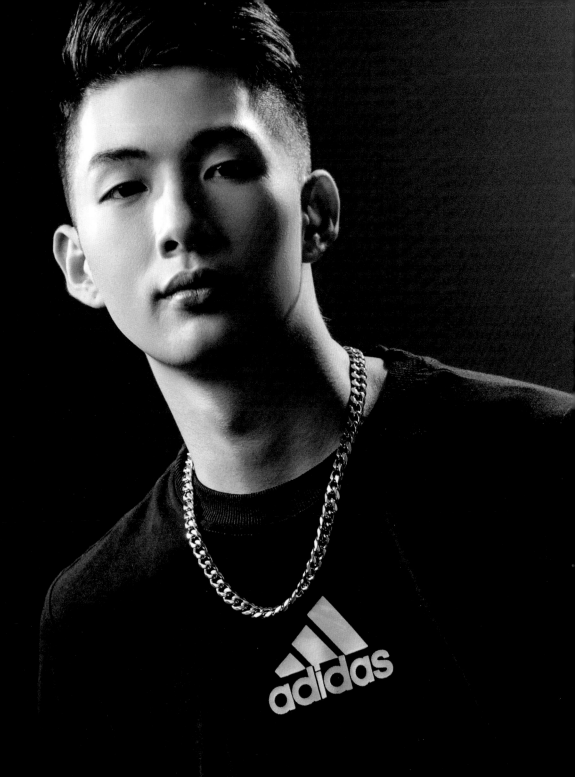

Hormone

/ Basketball player

Gary

在籃球上捕獲異男體育生 / Gary， 高挑陽光的外型搭配單眼皮
眼神中充滿電力更帶了點壞的特質
不自覺就成為眾所矚目的焦點

在場邊不經意的撩起球衣擦汗， 球衣下露出的是運動練就的精實腹肌

和籃球員 GARY 打球的球友都說他認真的神情很像「E .SO 瘦子」
很多人去球場都是為了偷偷去看他打球，
絕對是攻陷許多學弟、妹的內心， 讓人無法抵擋的理想類型

拍攝寫真時， 沒有經驗的他舉止之間卻自然的散發誘人的狀態
不愧是球友們口中的「 行走的費洛蒙」

而且他運動內褲底下傲人的秘密， 竟然還是上翹飽滿的巨根等級
絕對是許多男生羨慕的完美條件

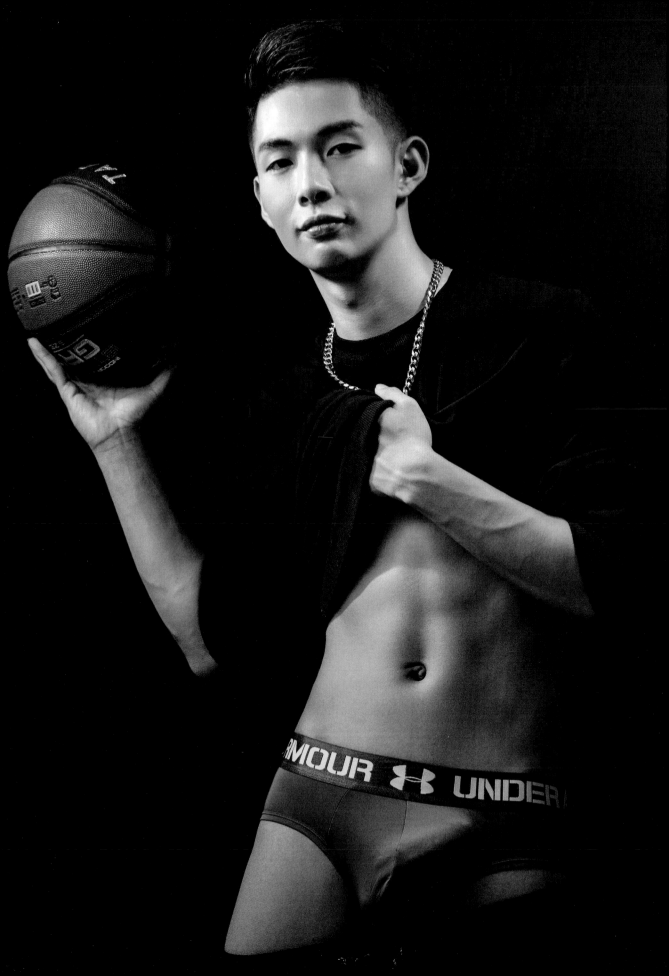

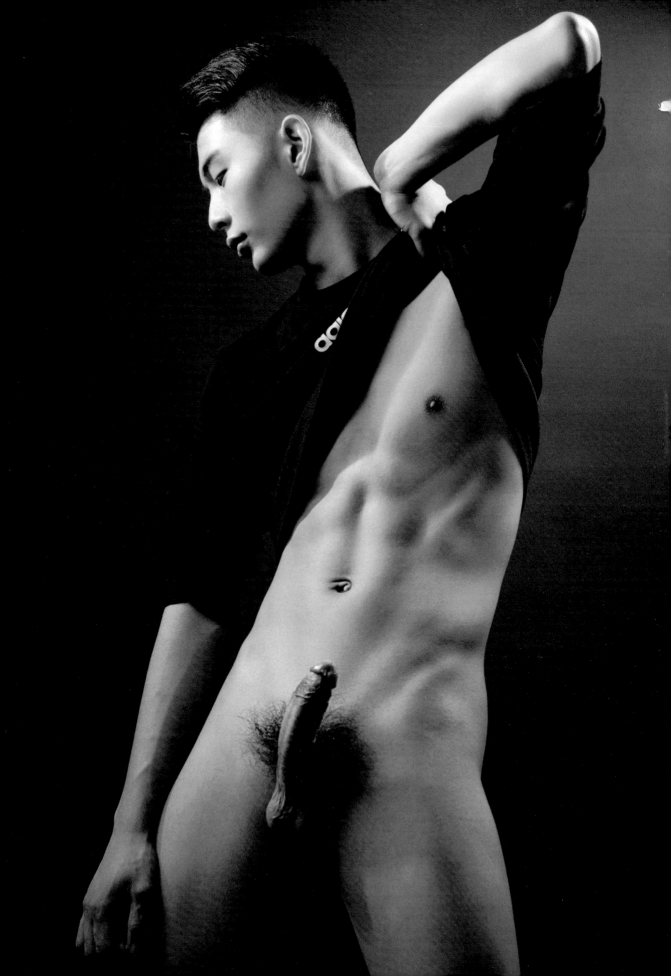

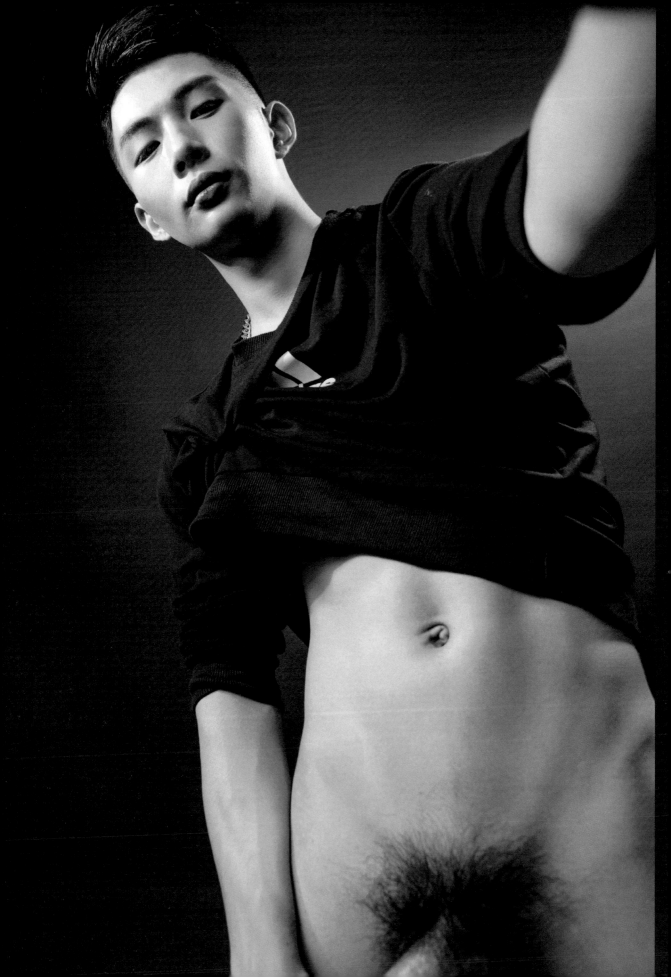

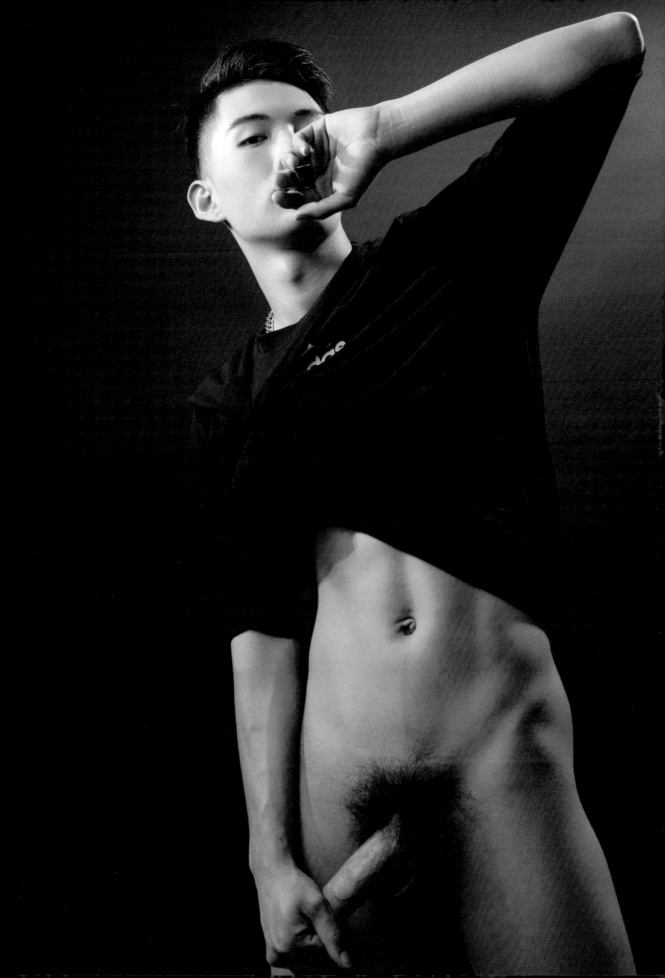

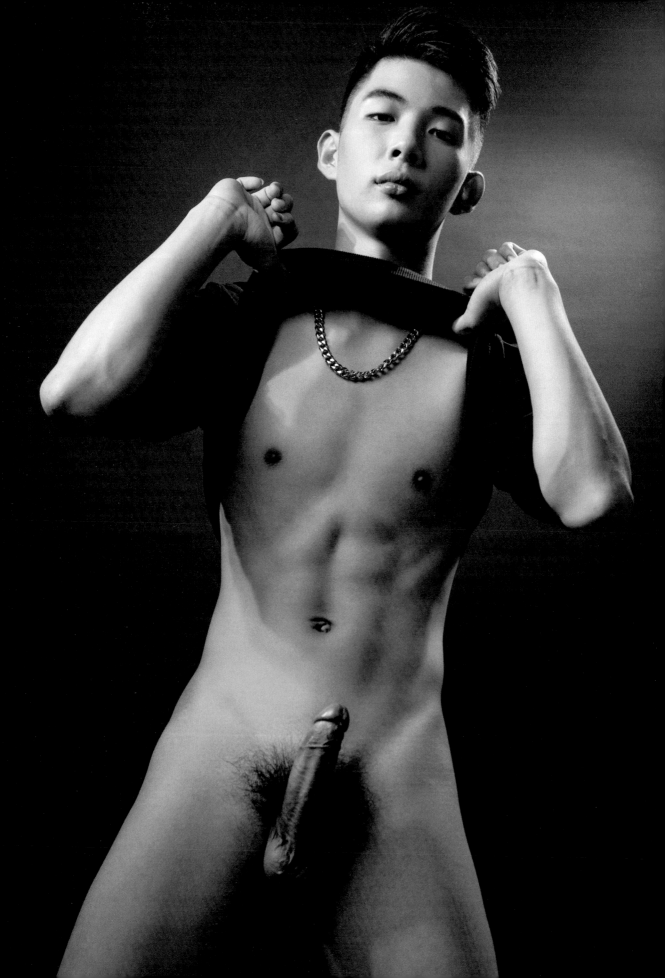

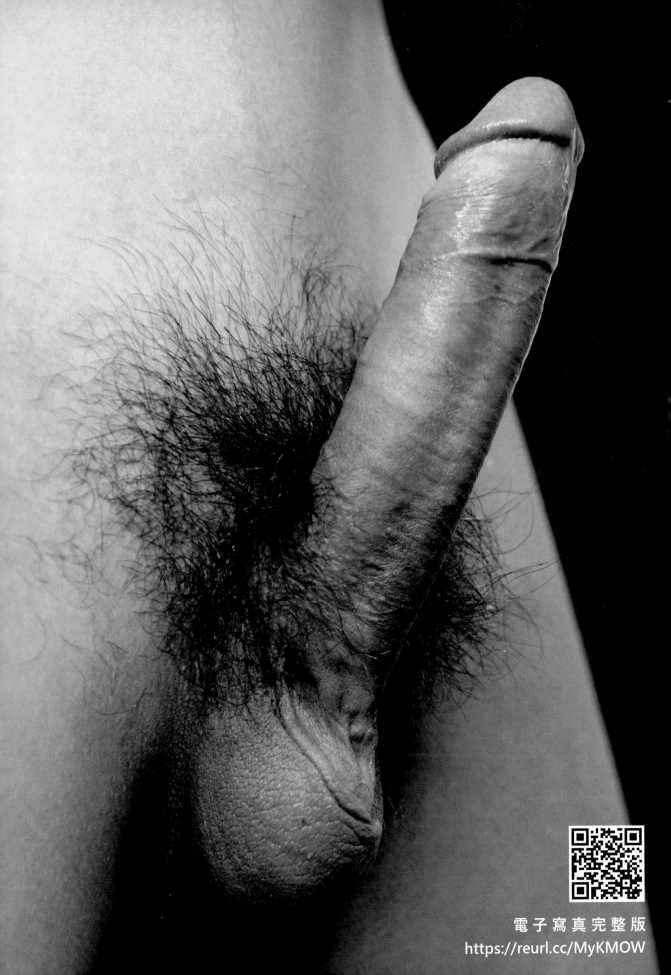

電子寫真完整版
https://reurl.cc/MyKMOW

MAN
IN
COVERALLS

/ 小僅

黝黑的膚色，搭配身上粗獷的連身工裝，
平常學校體院生的訓練，
擅長游泳、跑步跟籃球的小僅，練就了厚實的翹臀和大腿
順著拉開拉鍊，才發現裡面更是全裸的經實肌肉

現在的他一周讓自己養成 4 天去健身房運動的習慣，
小僅說他每一次集中訓練一個部分，一周完成一個循環，讓全身的肌肉
都能夠平均的受到完整鍛鍊，
依照這樣的訓練方式，身體肌群則可以有很勻稱的狀態

「 我覺得運動的過程很舒壓，每個人也可以找到適合自己的運動步調，
讓自己好好揮灑汗水、釋放壓力，每當運動過後你會覺得本來複雜的情
緒都能在過程中找到出口 」

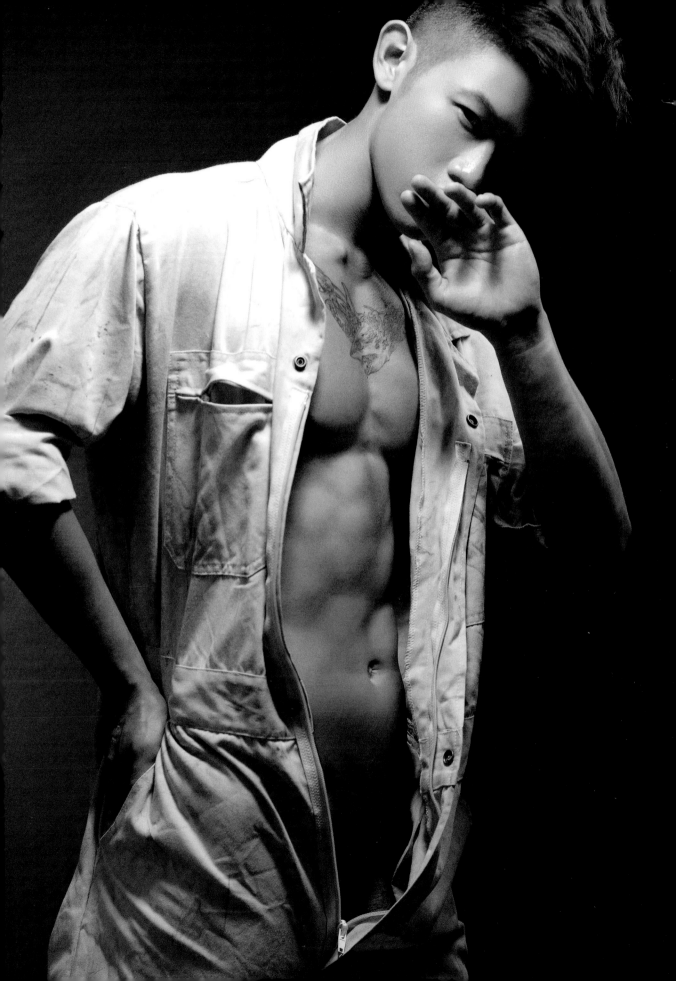

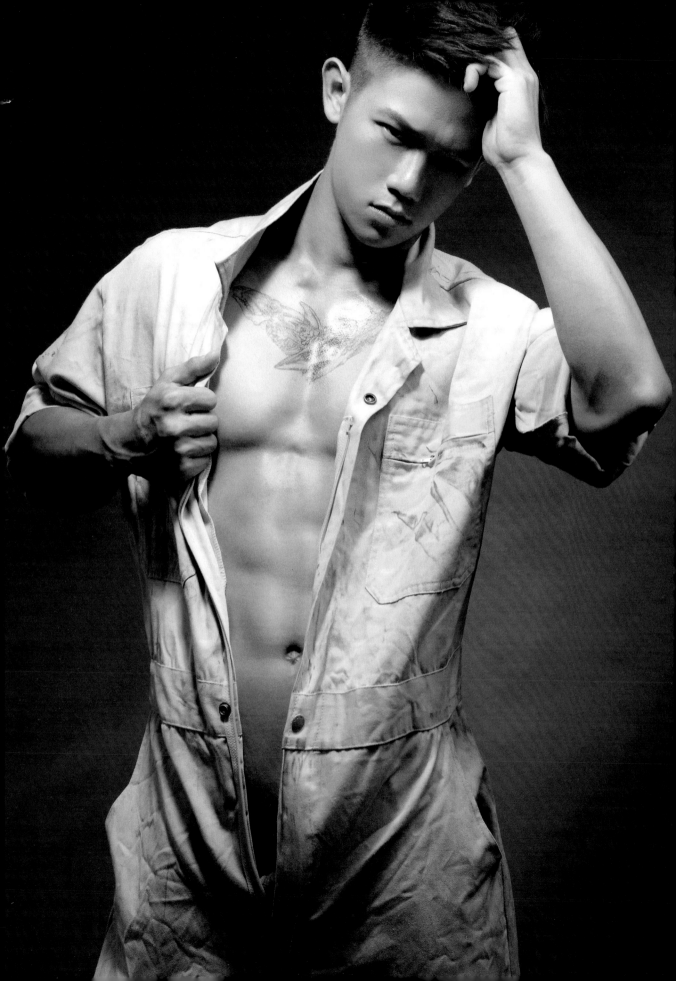

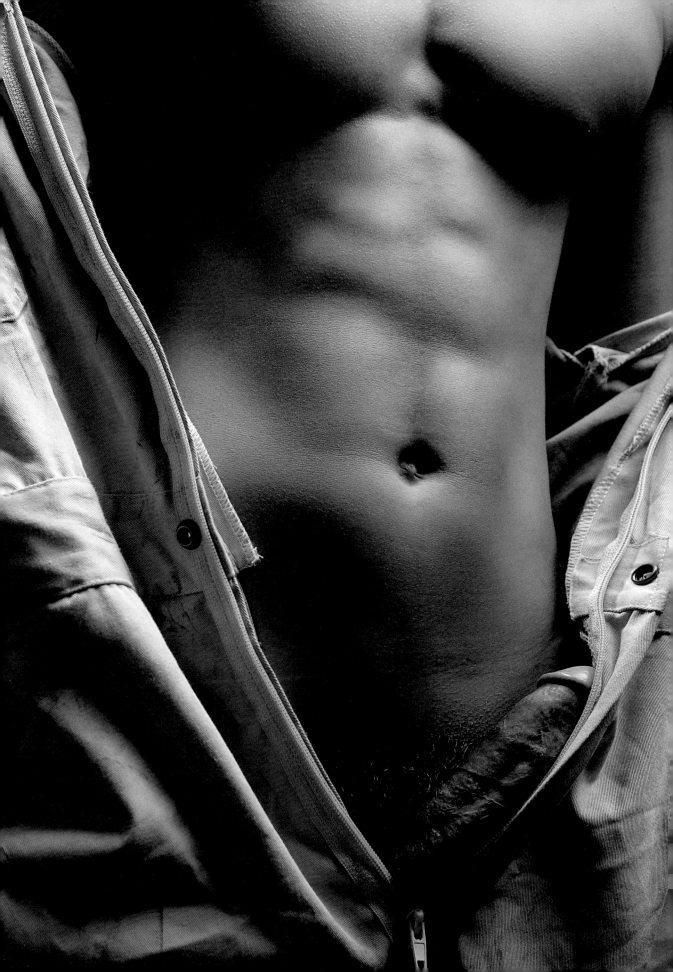

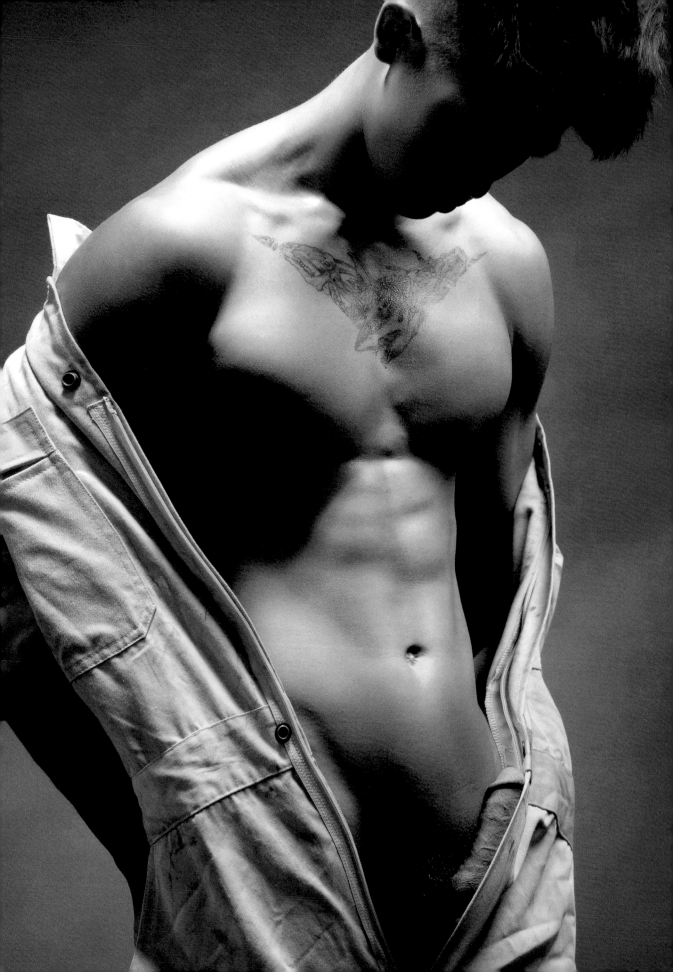

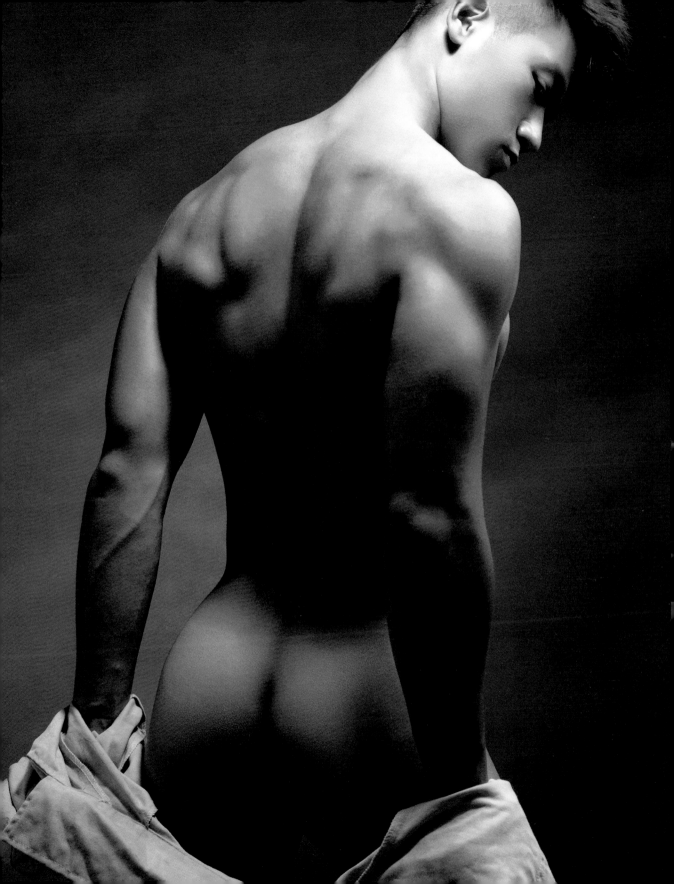

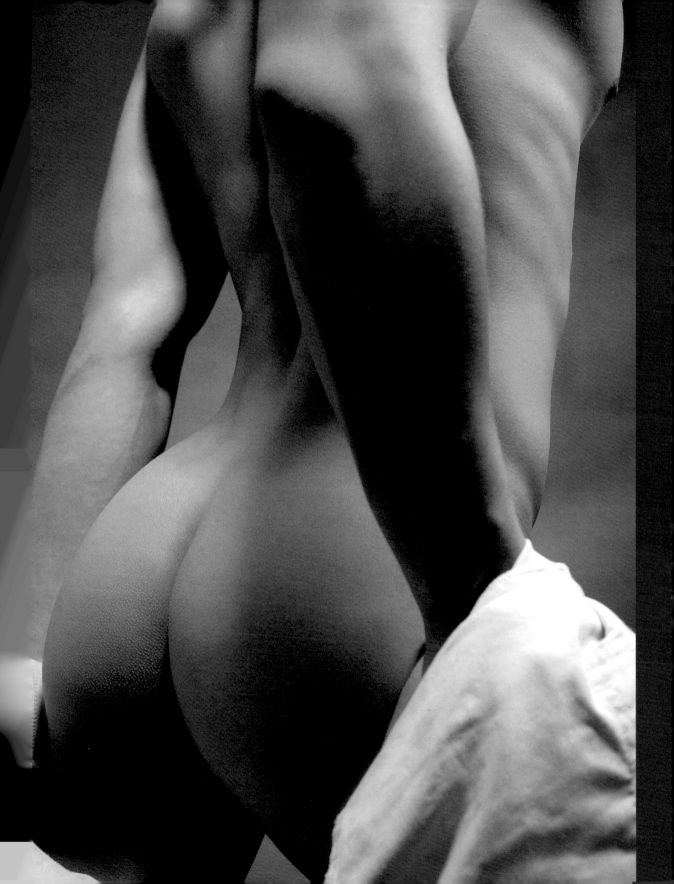

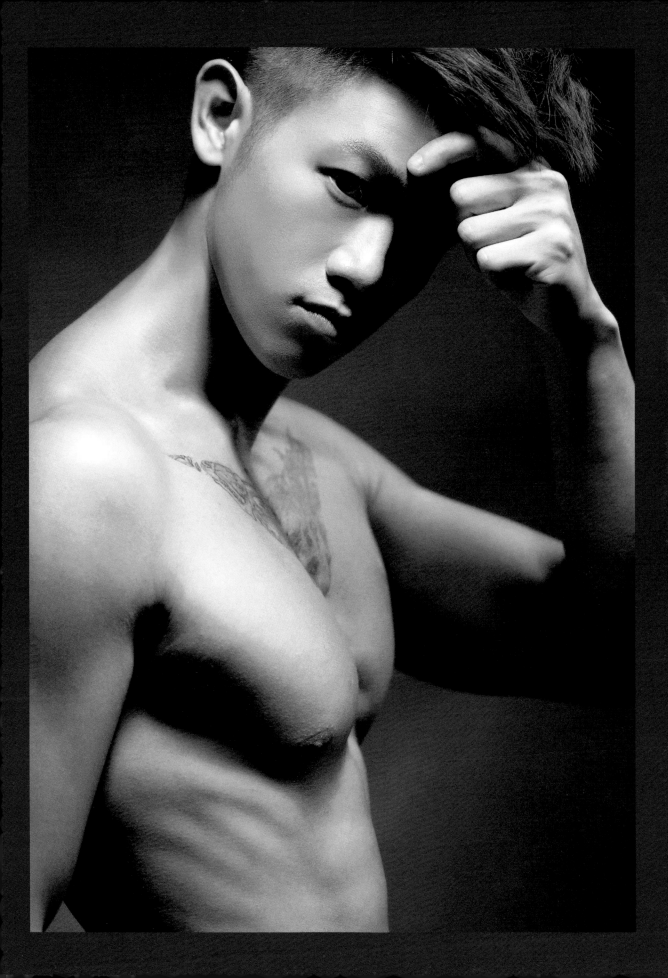

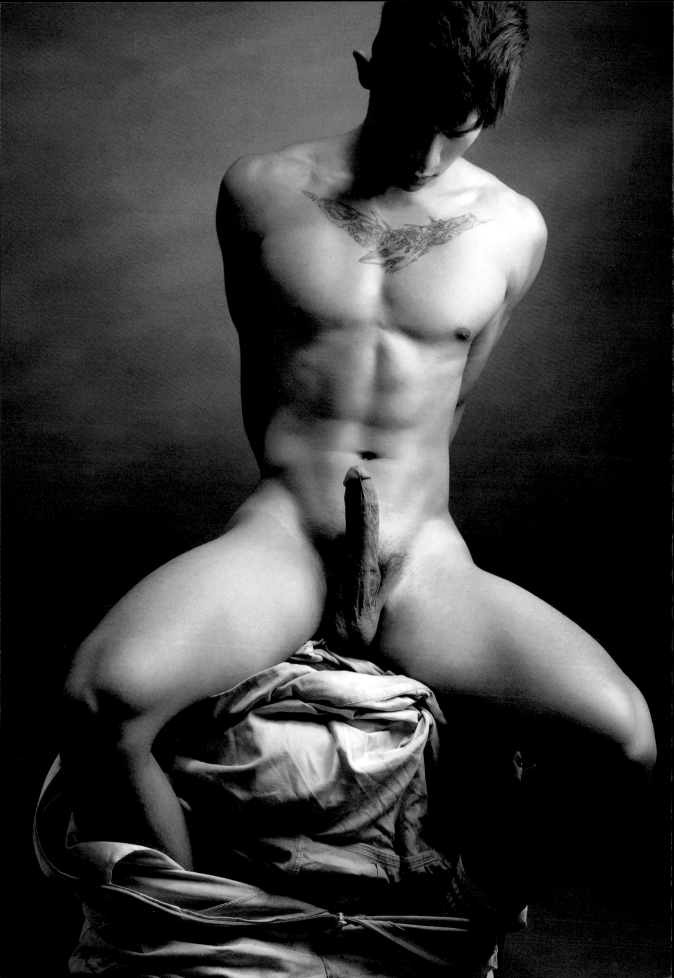

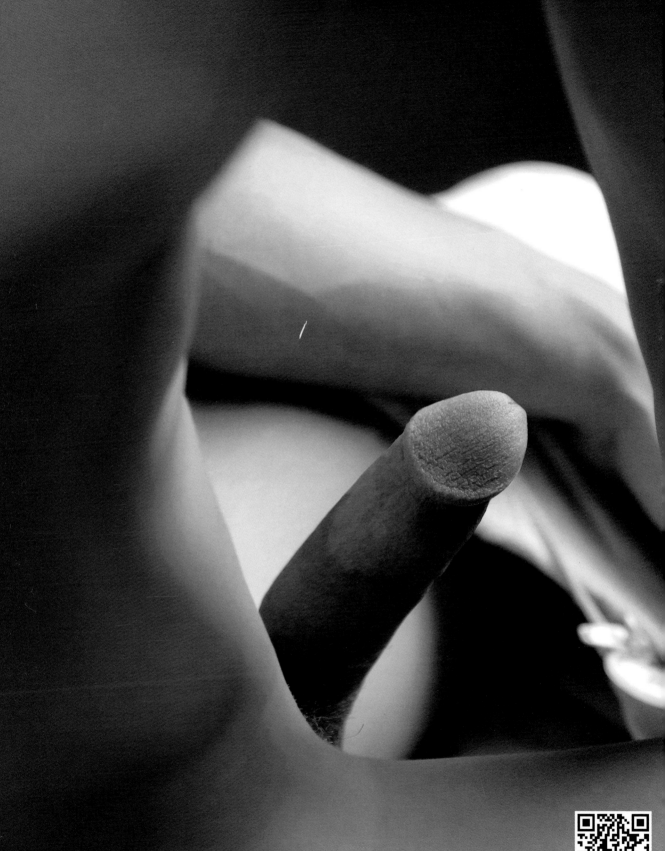

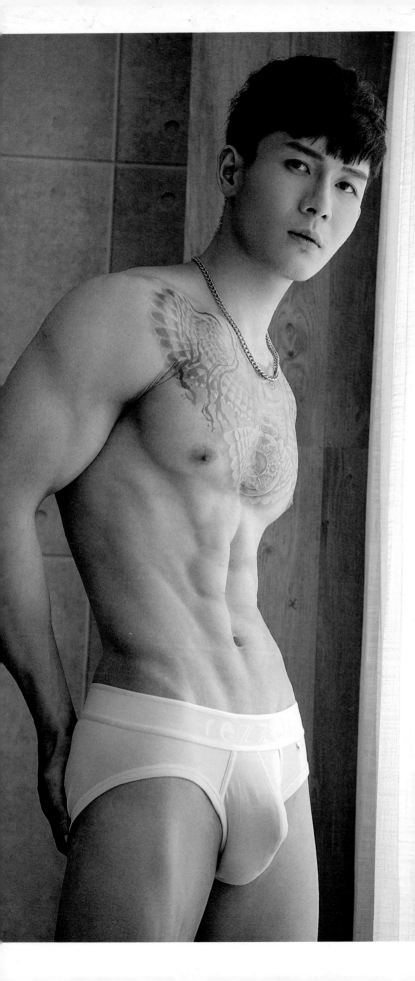

A comfortable
afternoon
to
wake up

Ryan

解鎖極品男神

沿著精實性感的下腹人魚線
脫下早已隆起的白色三角褲
指尖刺激著敏感的冠部
近距離直擊充血硬挺的完美上翹

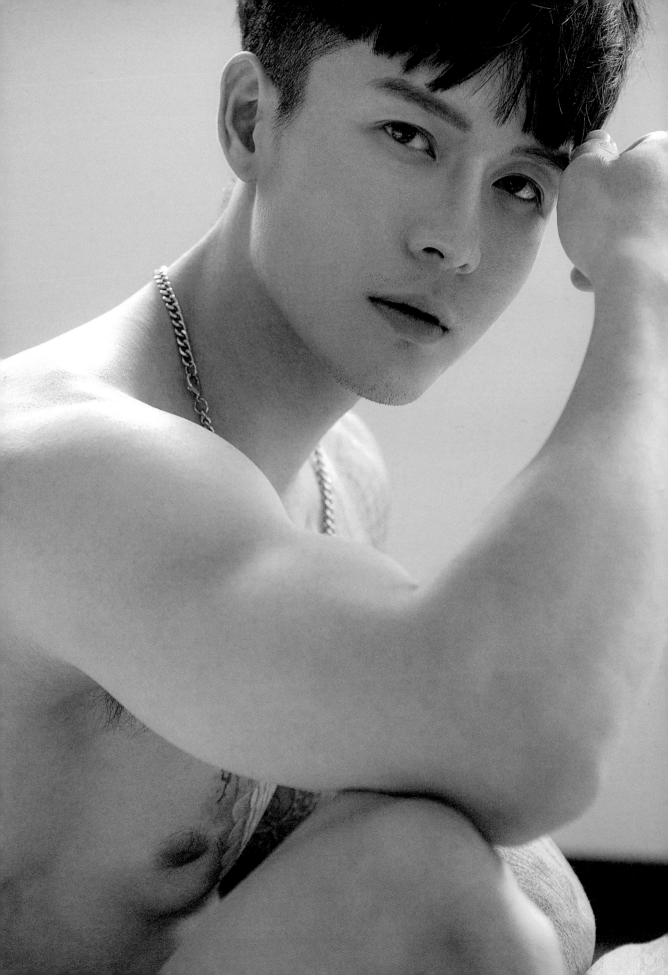

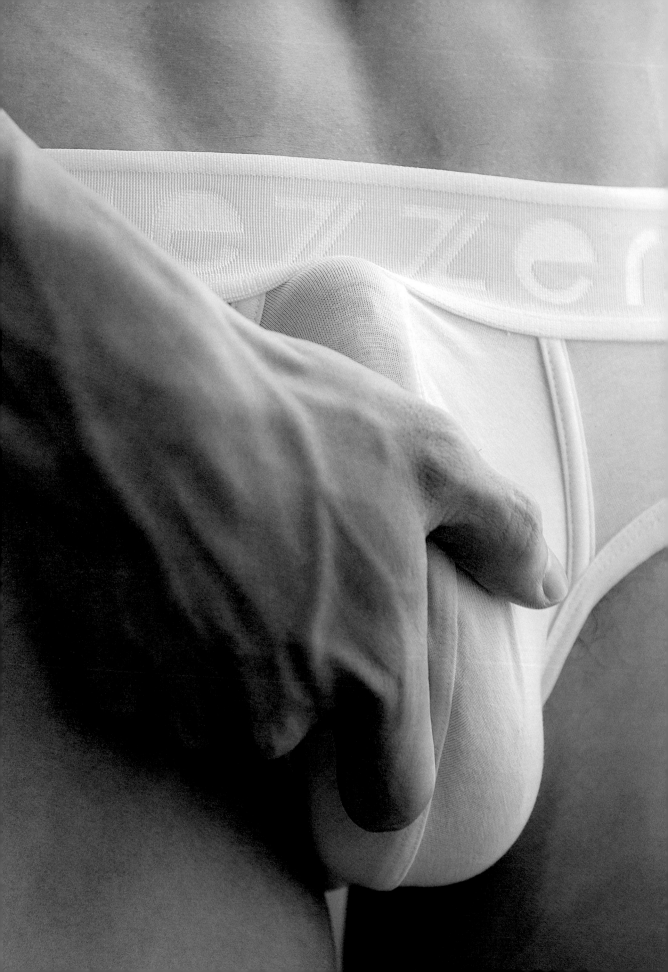

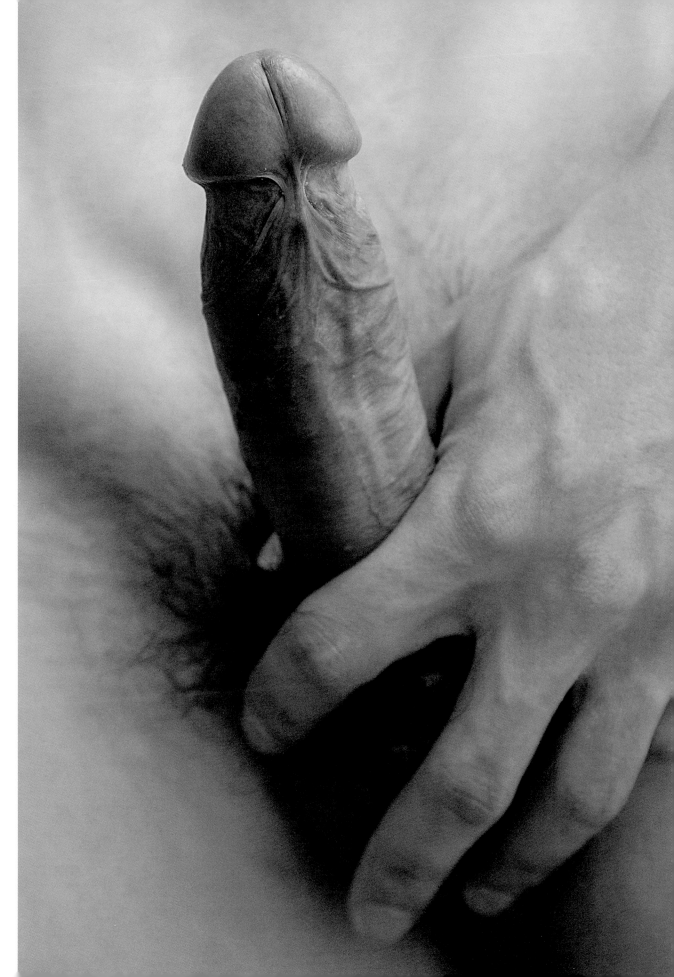

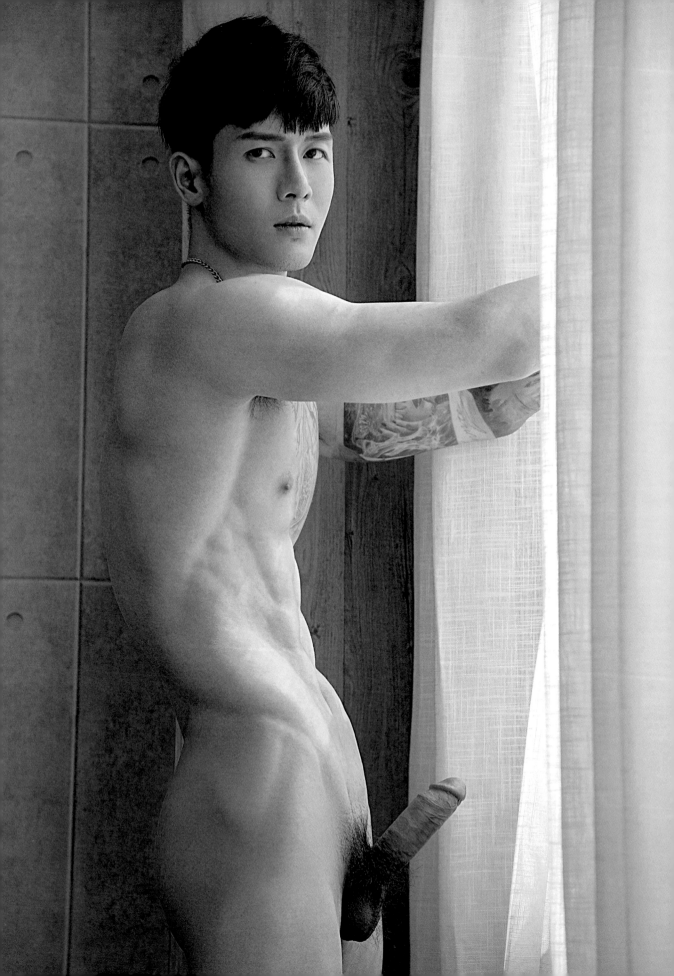

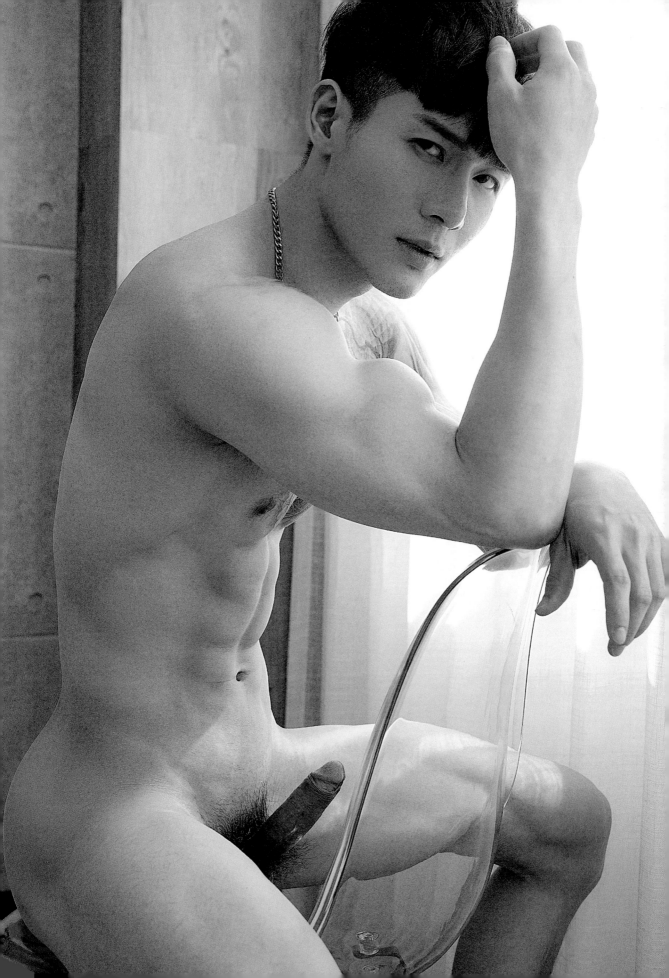

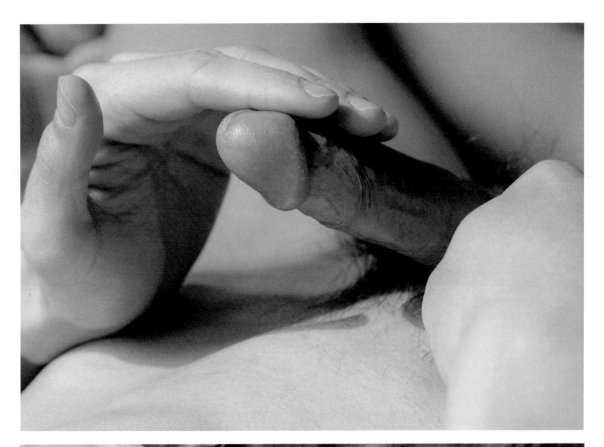

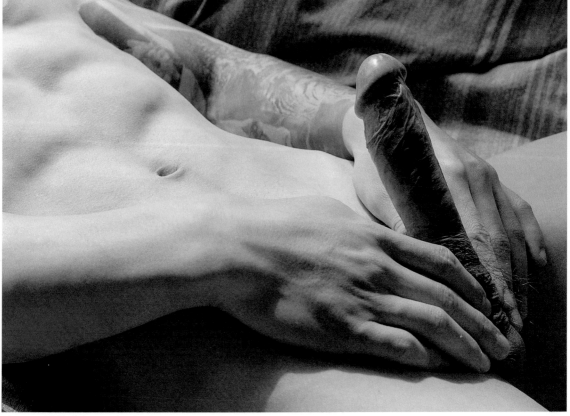

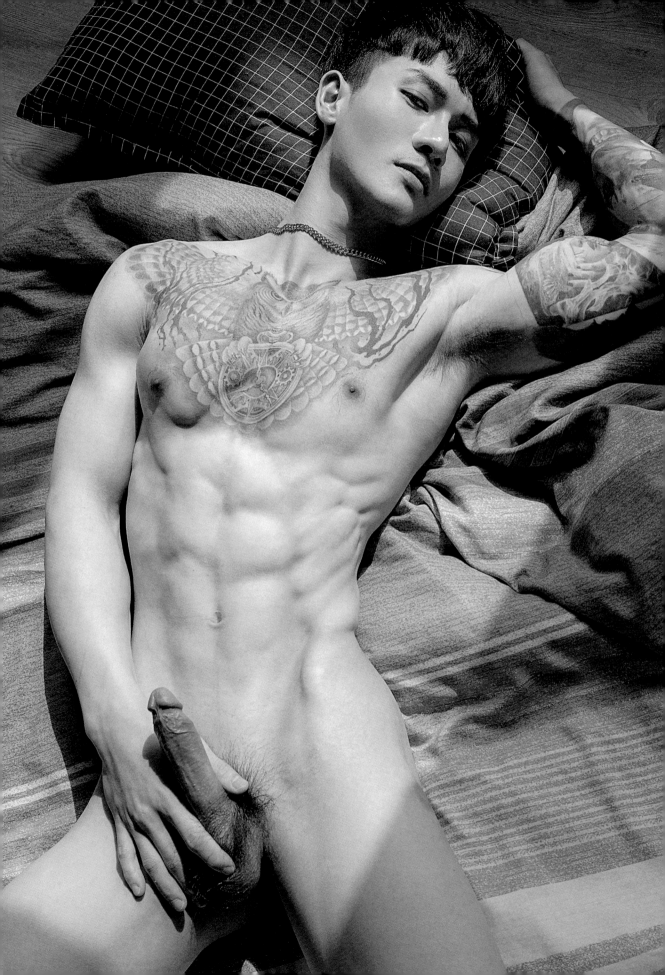

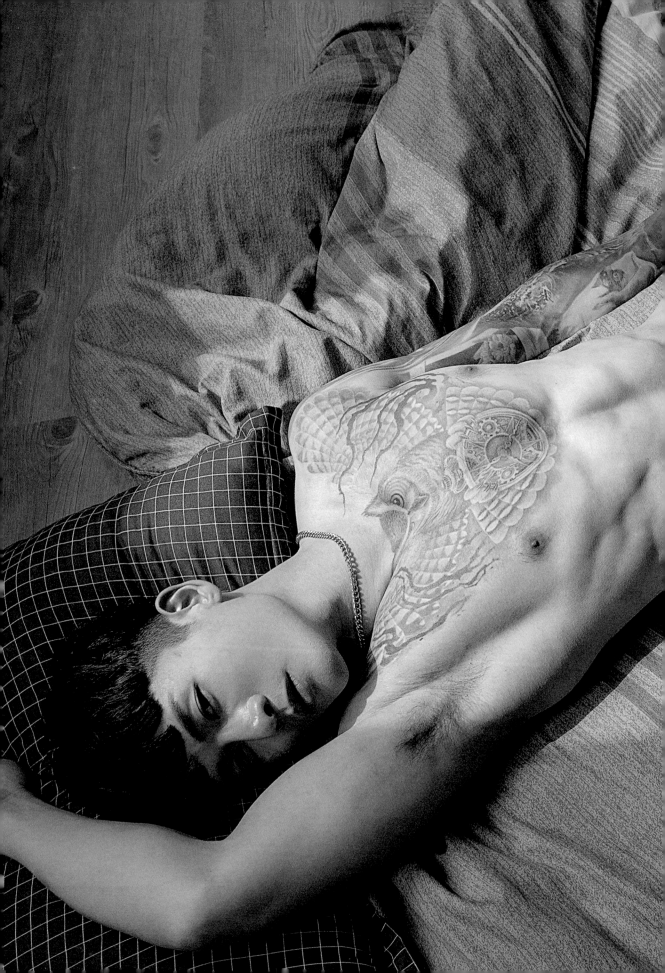

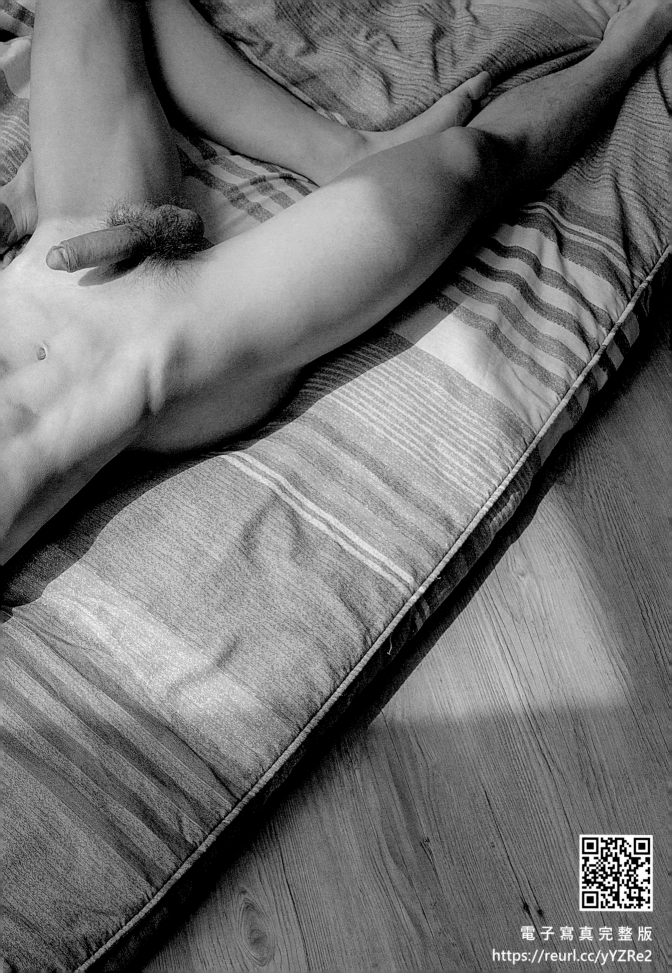

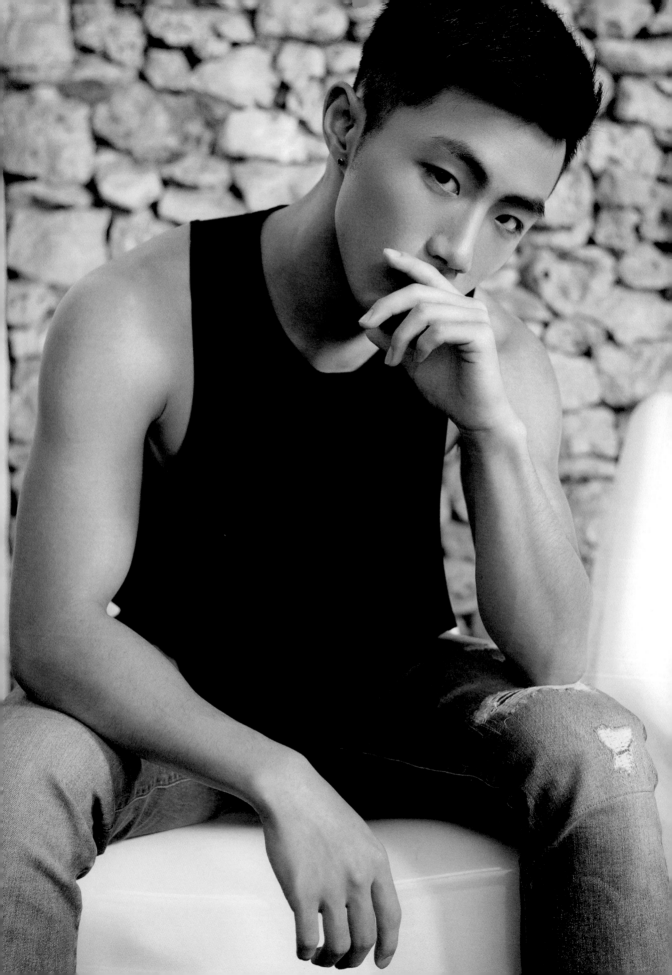

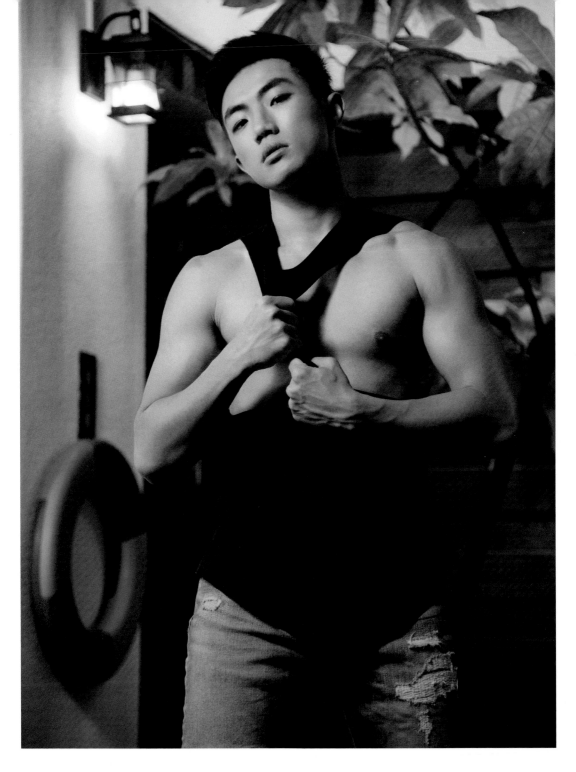

PERSONAL
TRAINER

鮮肉健身教練 / 許禾

結實的身材搭配充滿電力的雙眼
是男女通殺類型的完美理想型男友，同時也成為健身房裡的人氣教練
從稚嫩感的大男生，透過健身的負重鍛鍊，轉變成充滿陽剛男人味的健身教練

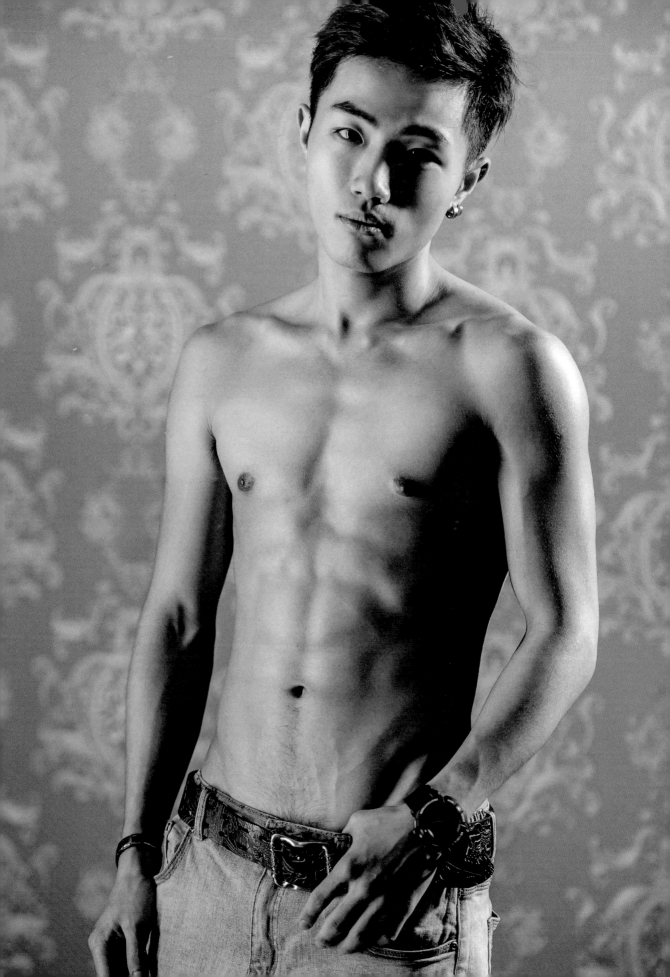

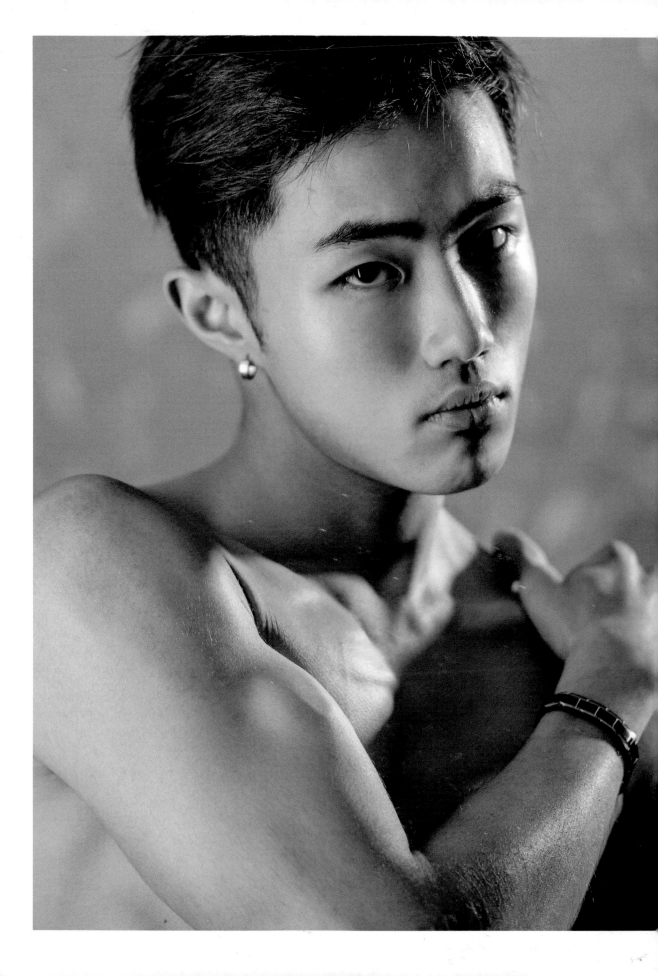

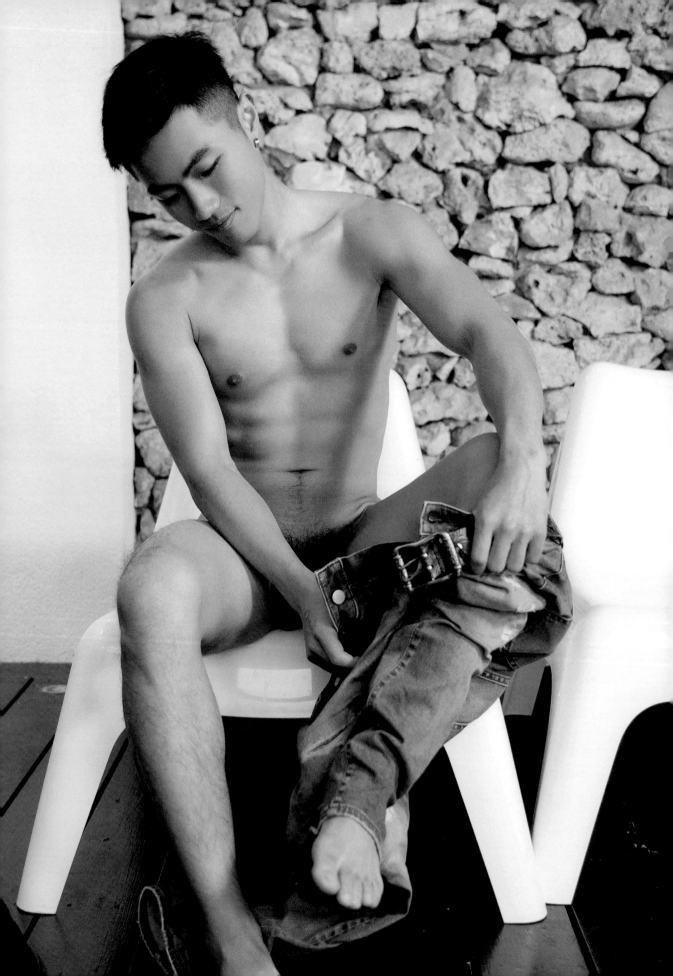

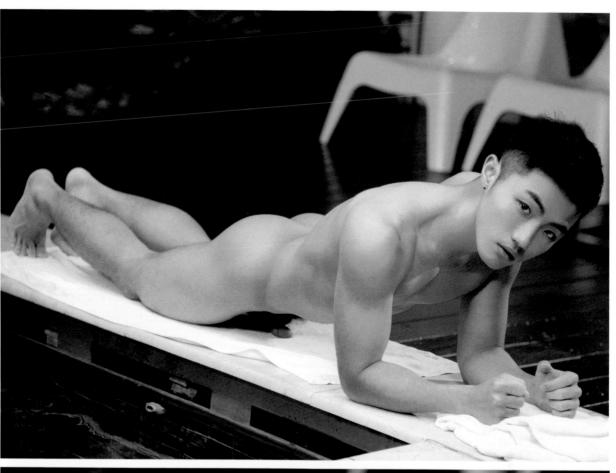
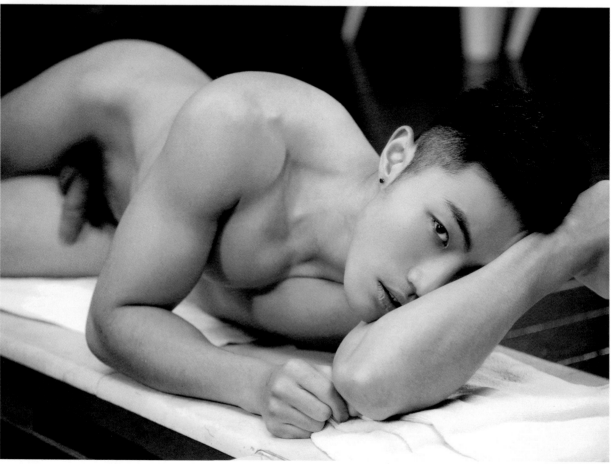

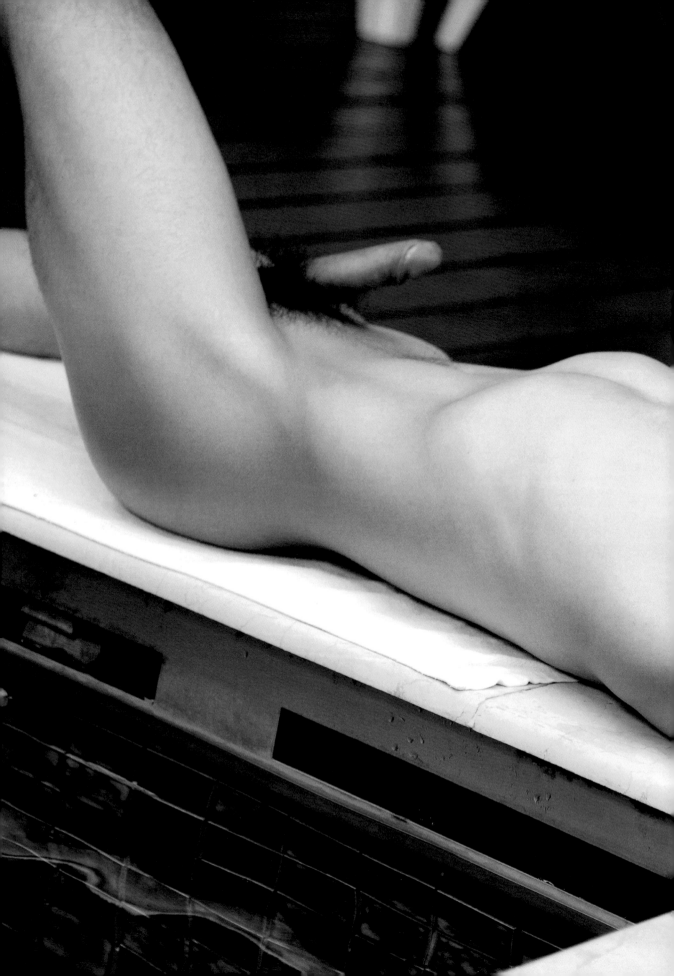

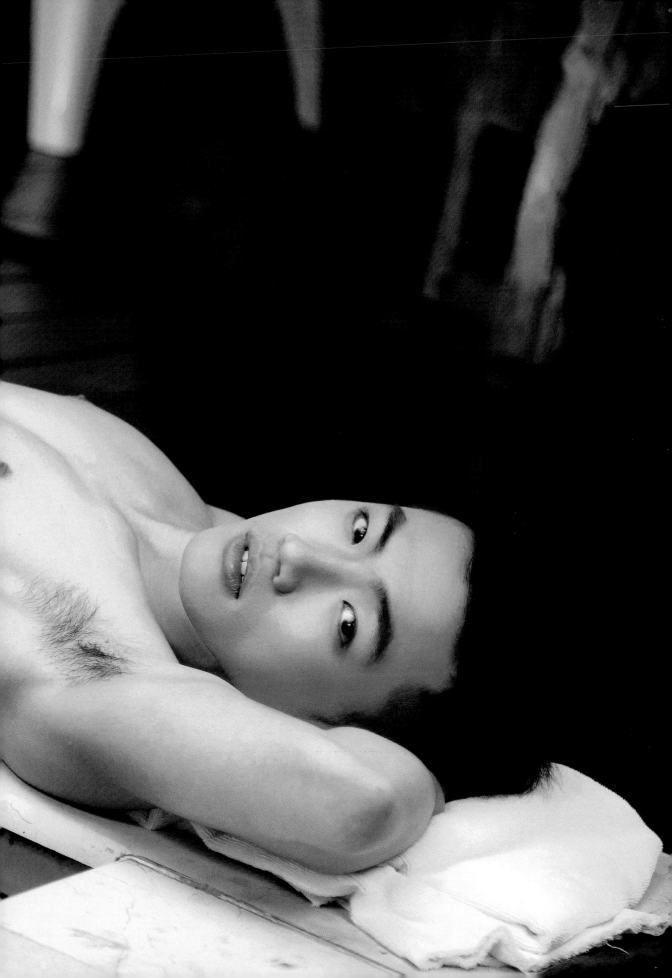

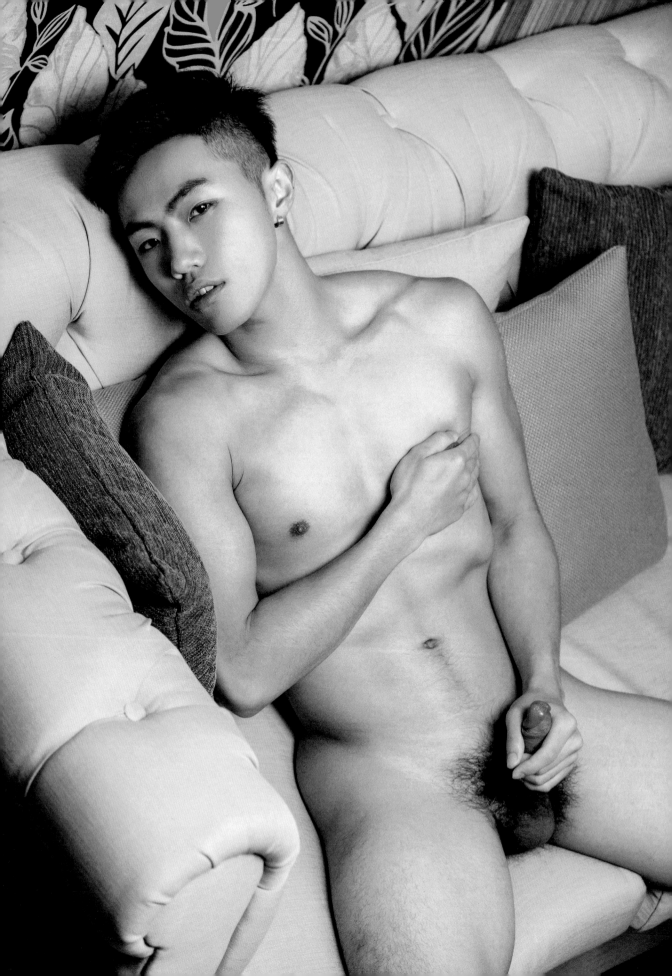

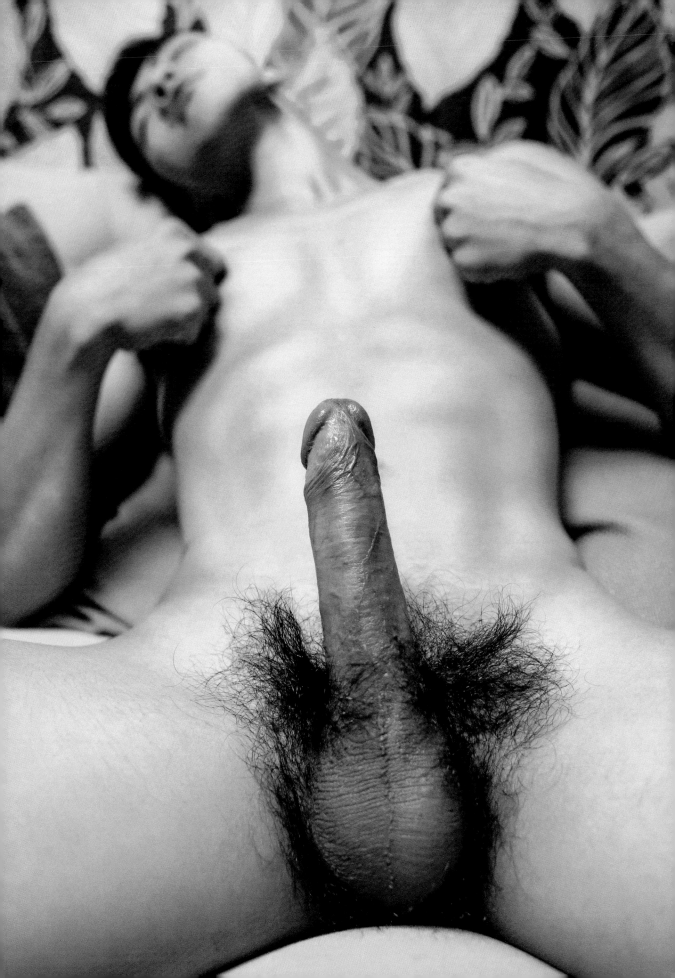

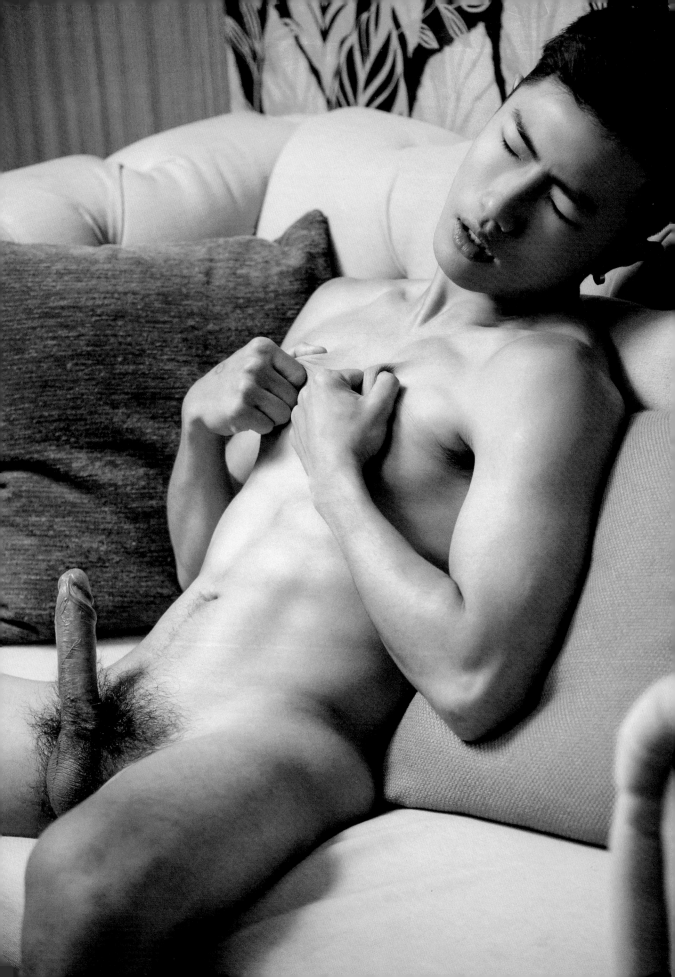

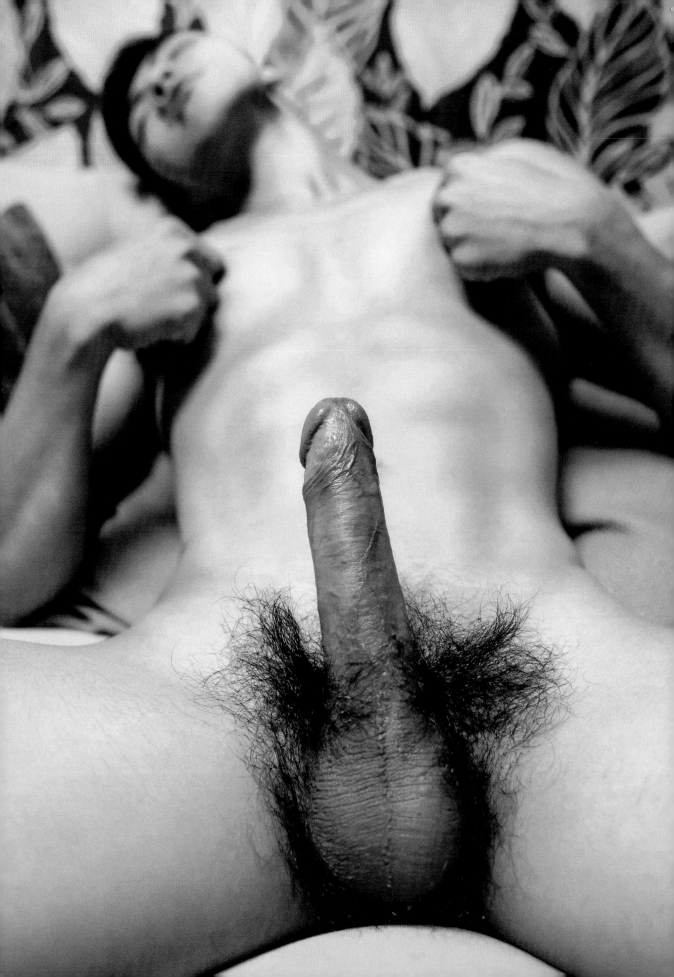

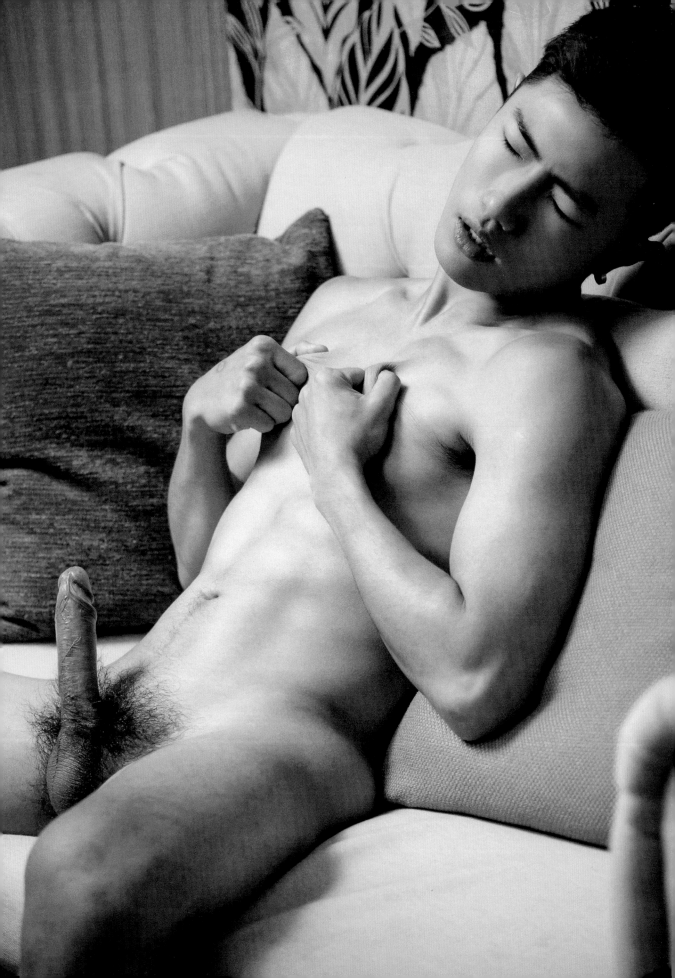

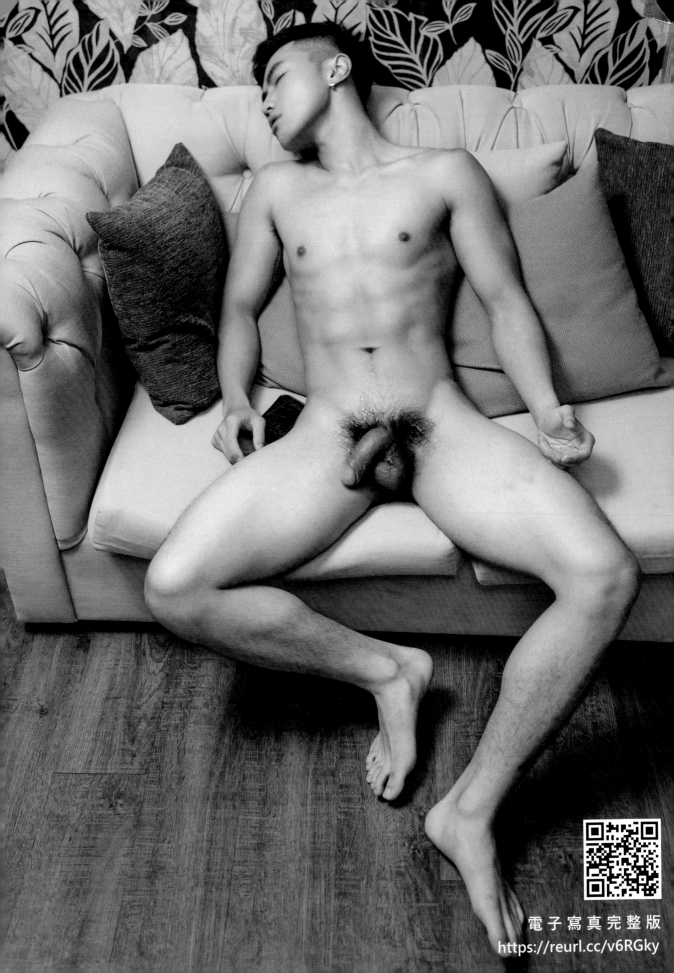

電子寫真完整版
https://reurl.cc/v6RGky

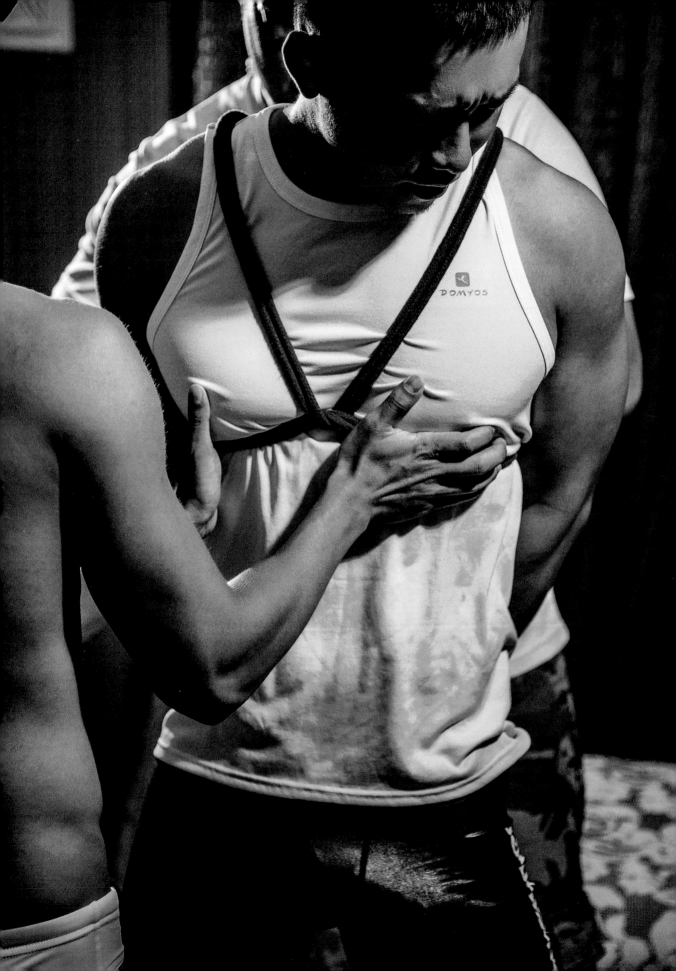

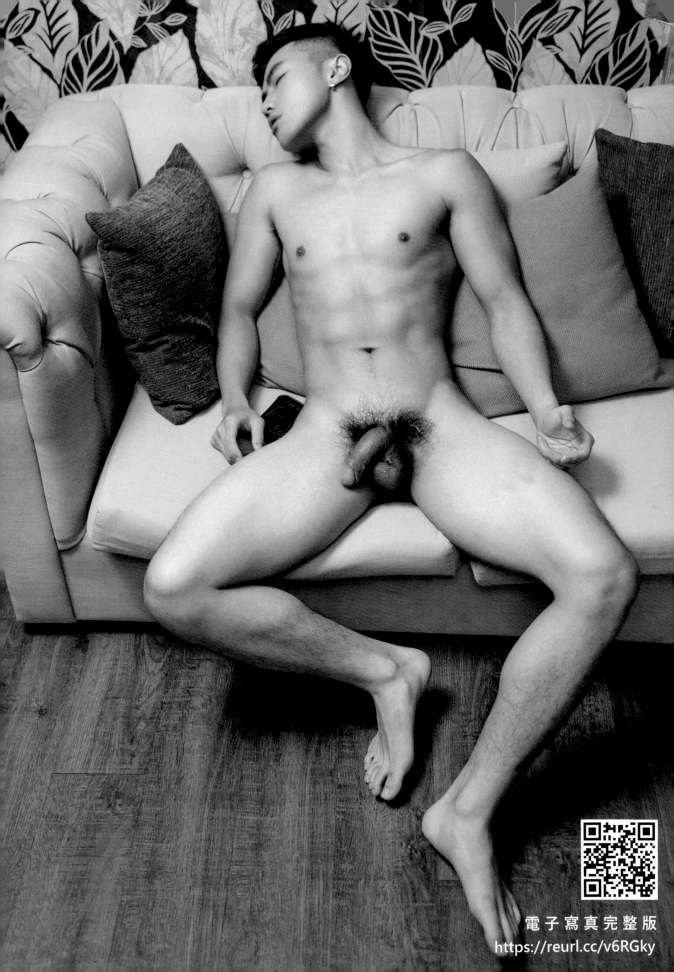

電子寫真完整版
https://reurl.cc/v6RGky

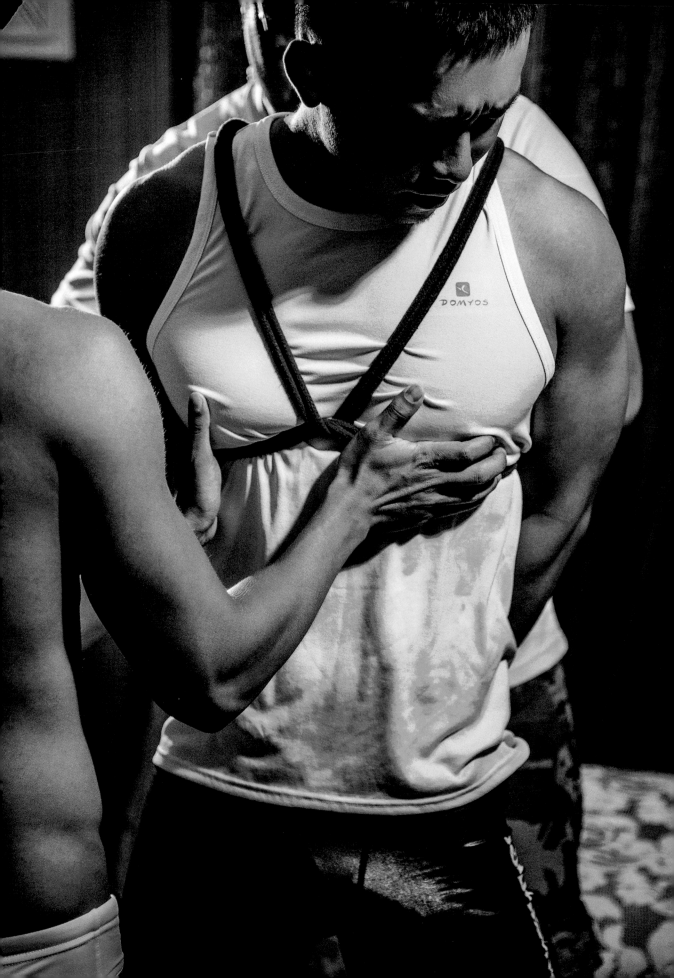

BONDAGE

綑綁在身體上的束縛，也是一種欲望的刺激
雙手被制約，任由繩師的肆意調教

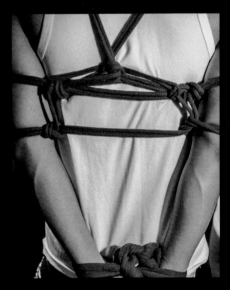

眼前的修毛緊皺著眉頭，
看著自己被反綁無法動彈抵抗的雙手，
感受著身體被紅繩逐漸勒綁的緊縛

繩師的指尖隔著衣服在敏感的奶頭不斷摳動
然後伸出舌尖在乳頭周圍舔繞著
雙手順著身體繼續向下套弄著

這樣的刺激帶著一點羞恥和臣服
修毛被調教的敏感抖動
緊身皮褲裡已經誠實的不斷的硬挺、跳動

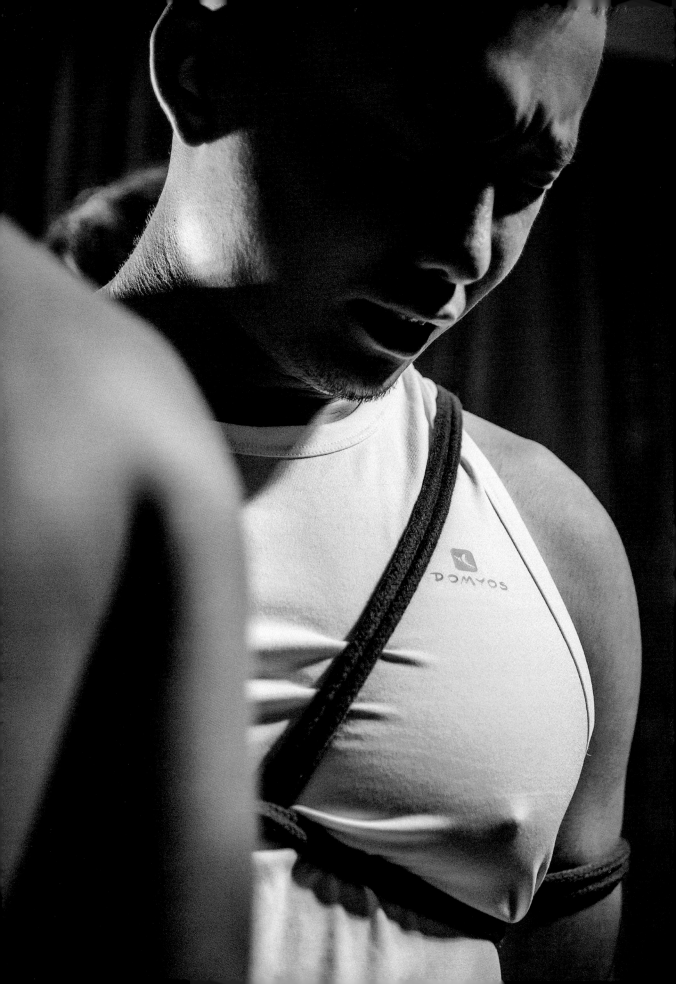

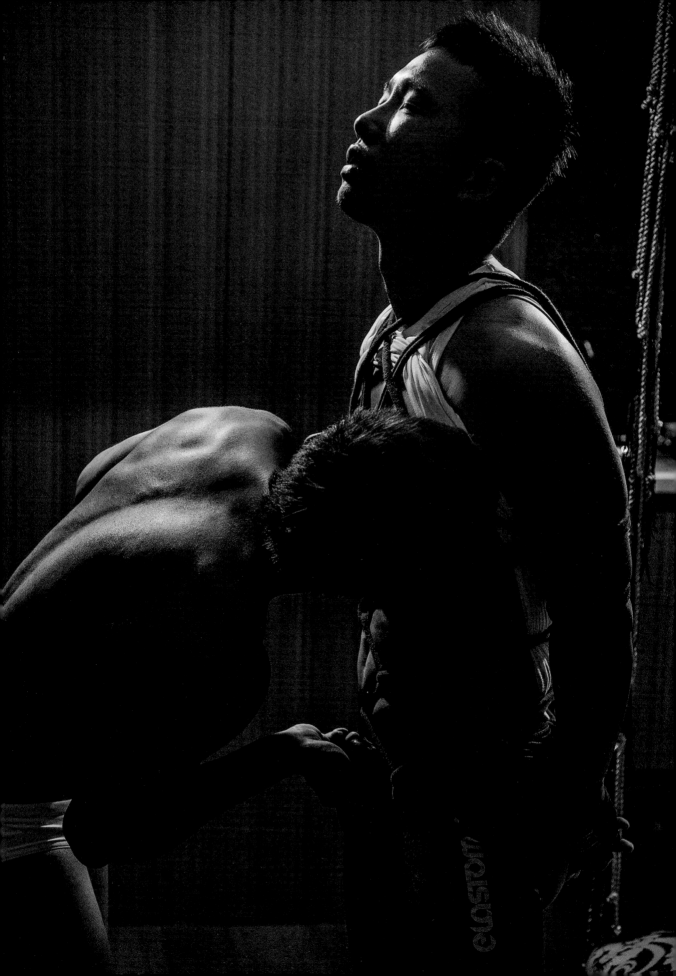

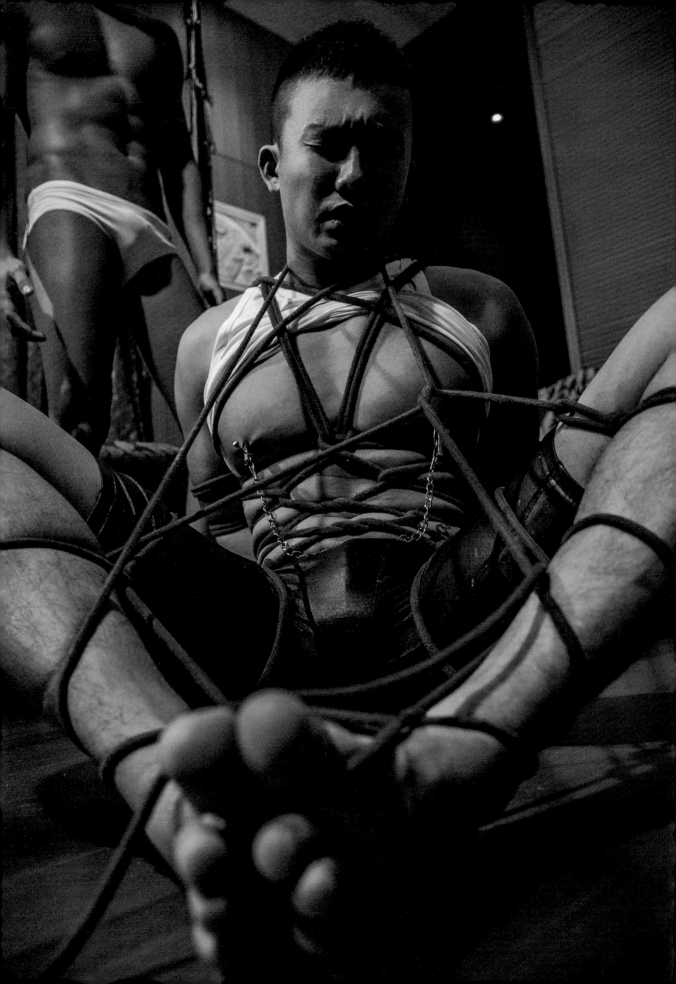

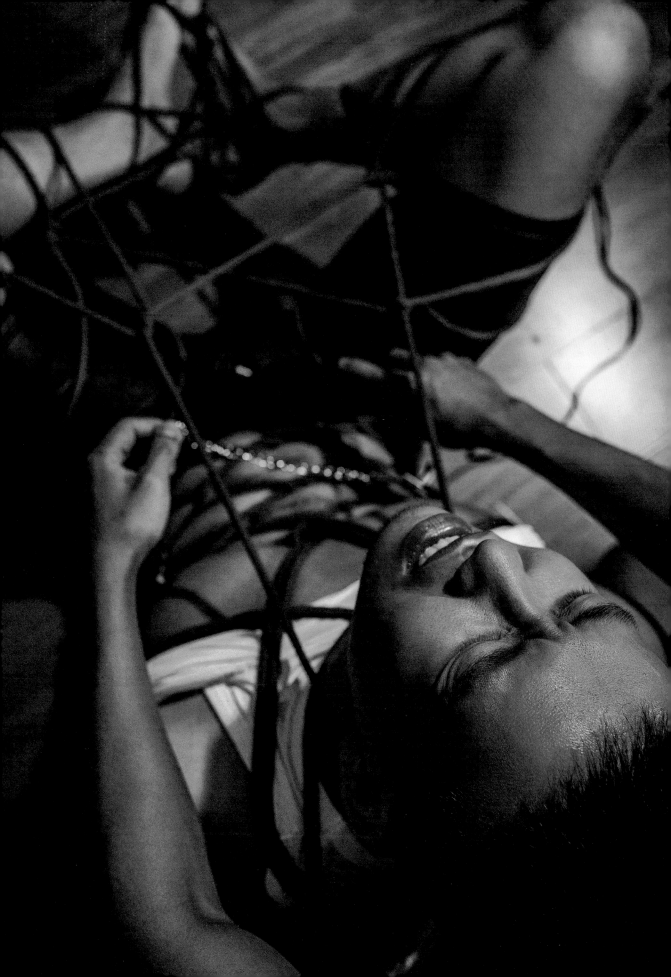

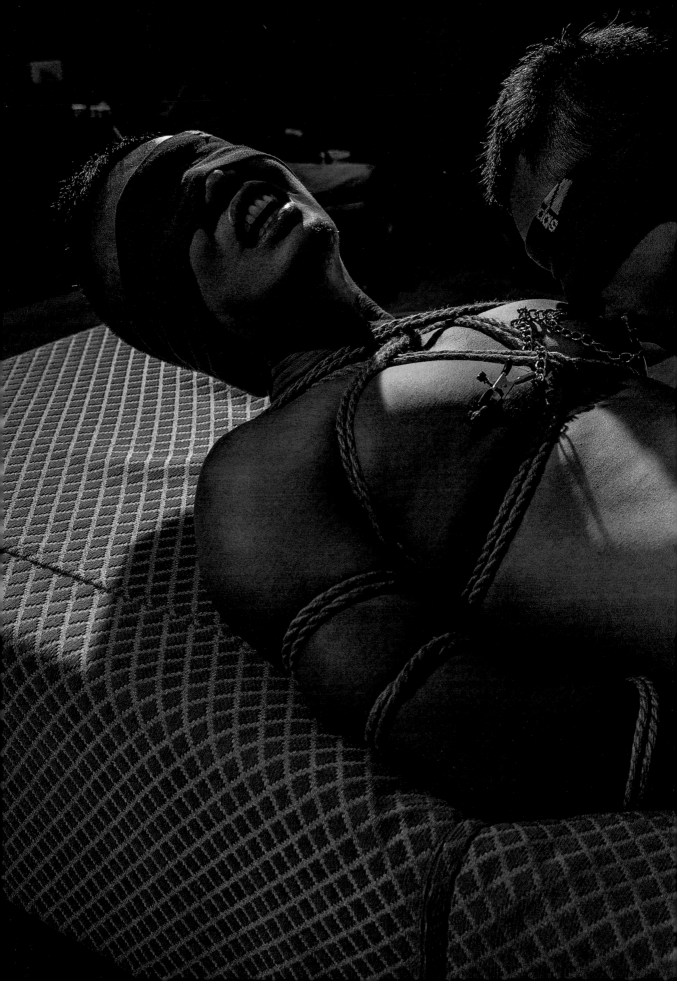

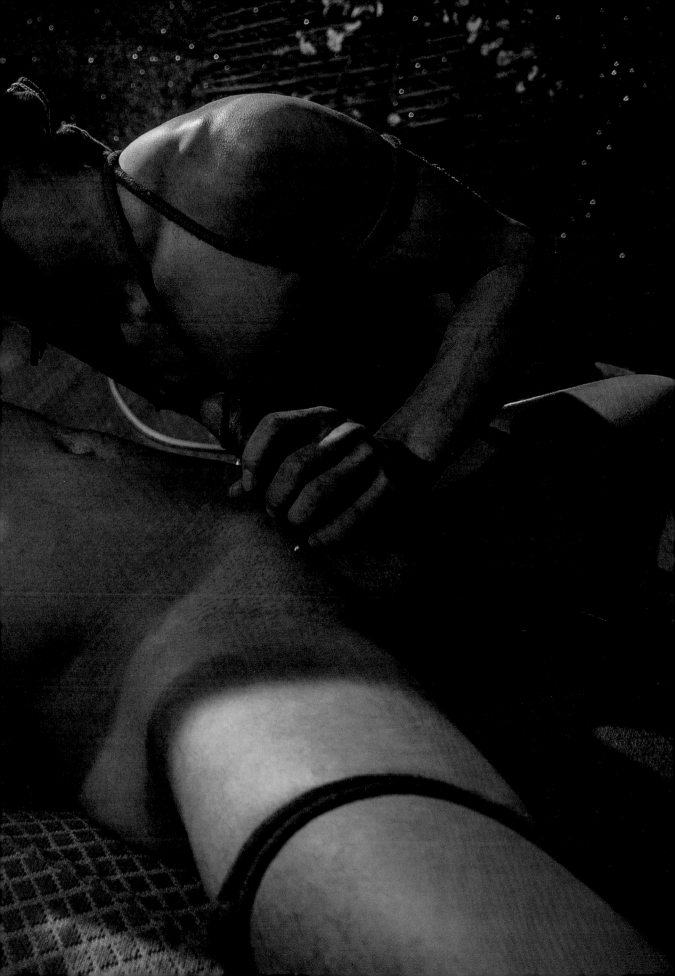

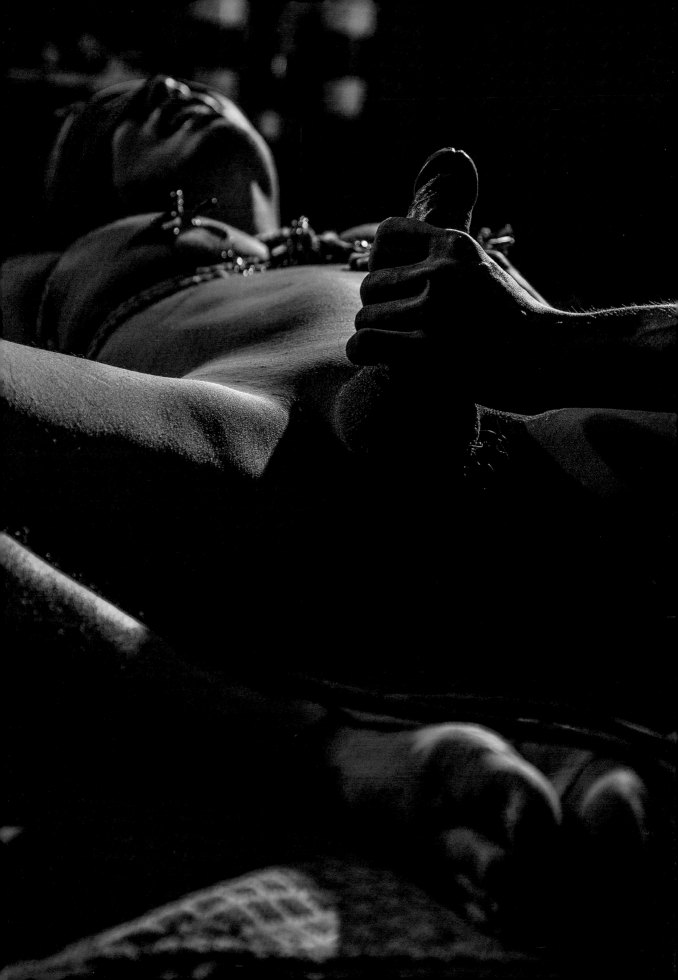

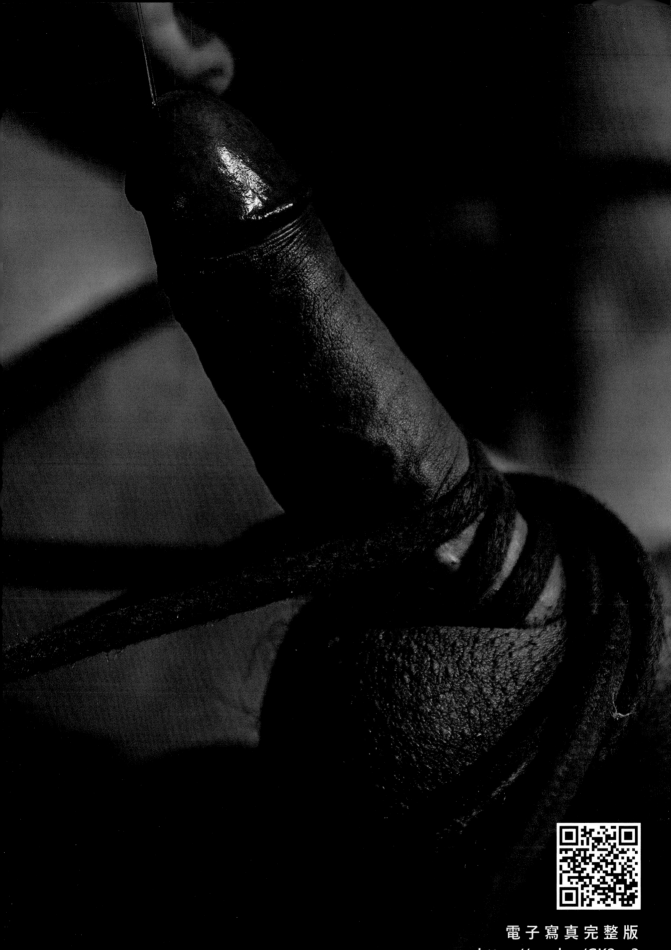

FIND
US

▼ ご 連 絡 く だ さ い

想獲得最即時的出刊資訊
立即掃描 QR code 進入
IG 、FACEBOOK
官方粉絲專頁

享有最快速便利的電子寫真刊物
和實體周邊商品

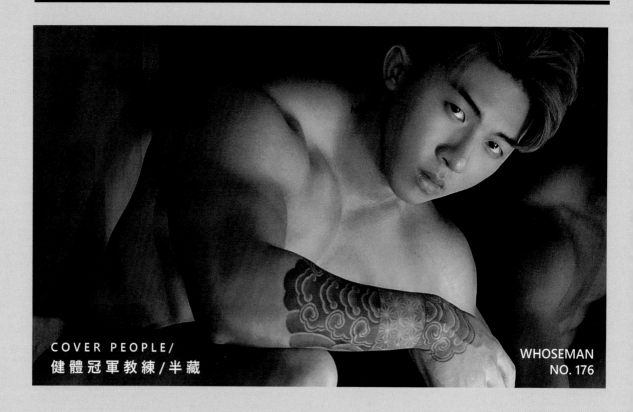

COVER PEOPLE/
健體冠軍教練/半藏

WHOSEMAN
NO. 176

藍男色官方 Facebook

PUBU 電 子 書 城

官方INSTAGRAM

https://reurl.cc/DoNKYN

https://reurl.cc/QZ15e9

https://reurl.cc/DoNKLe

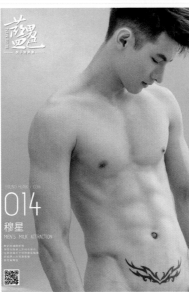
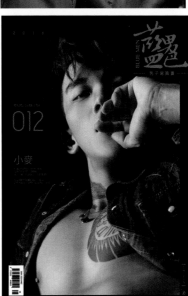

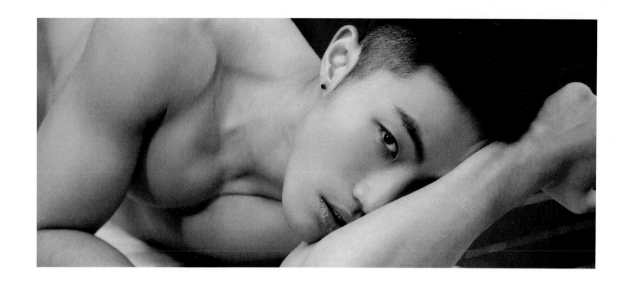

刊　　　期	BLUE MEN　PLUS + NO.02	
刊　　　名	藍男色　男體視覺寫真冊	
出　版　社	亞升實業有限公司	
攝　影　部	Department of Photography	
攝　影　師	張席菻	
攝　影　協　力	林奕辰	
影　音　製　作	林奕辰 / 蕭名妤	
編　輯　部	Editorial department	
企　劃　編　程	張席菻 / 張婉茹	
排　版　編　輯	林奕辰 / 林憲霖	
文　字　協　制	林奕辰 / 林憲霖	
美　術　設　計	林奕辰 / 林憲霖	
法　律　顧　問	宏全聯合法律事務所　　蔡宜軒律師	

NO. 17

SPECIAL

藍 男 色 的 肉 食 主 義

BLUEMEN

TOMMY / SHIN / 李智凱 / 雄一

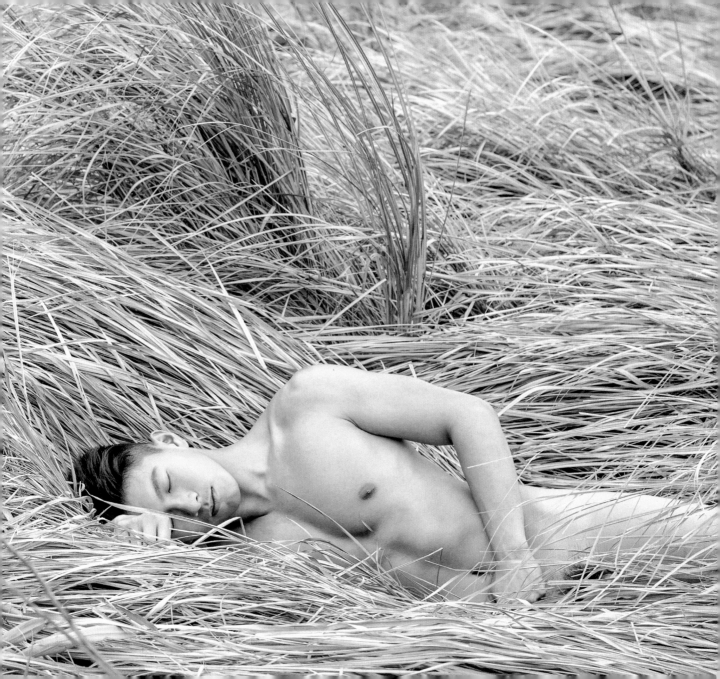

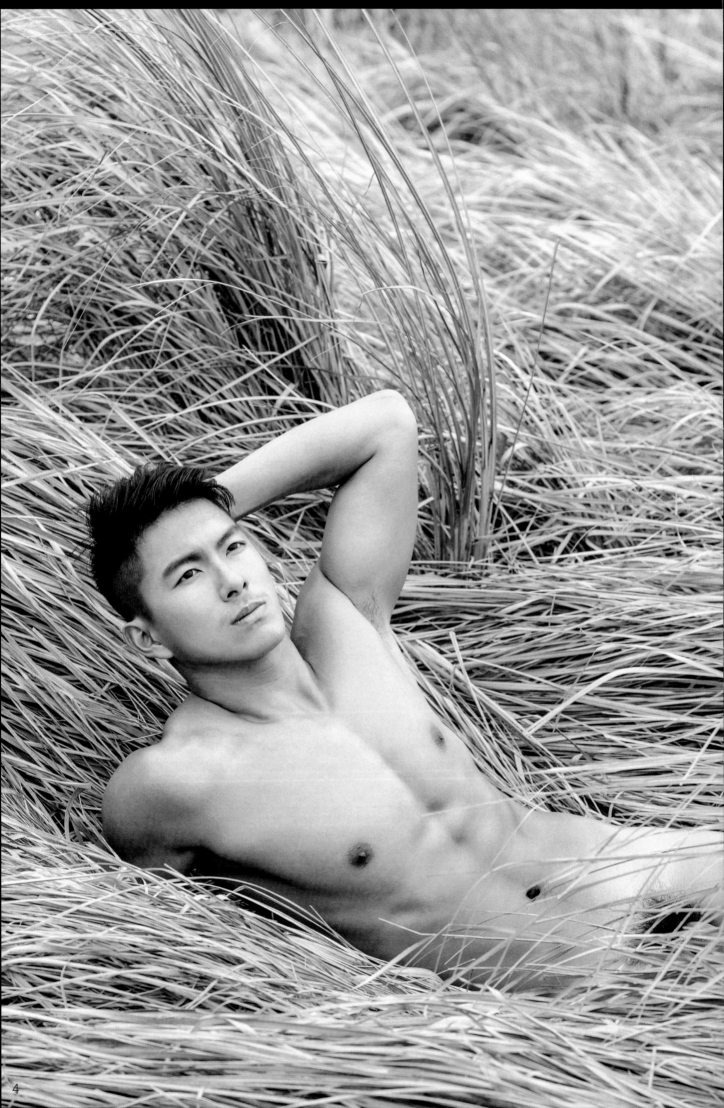

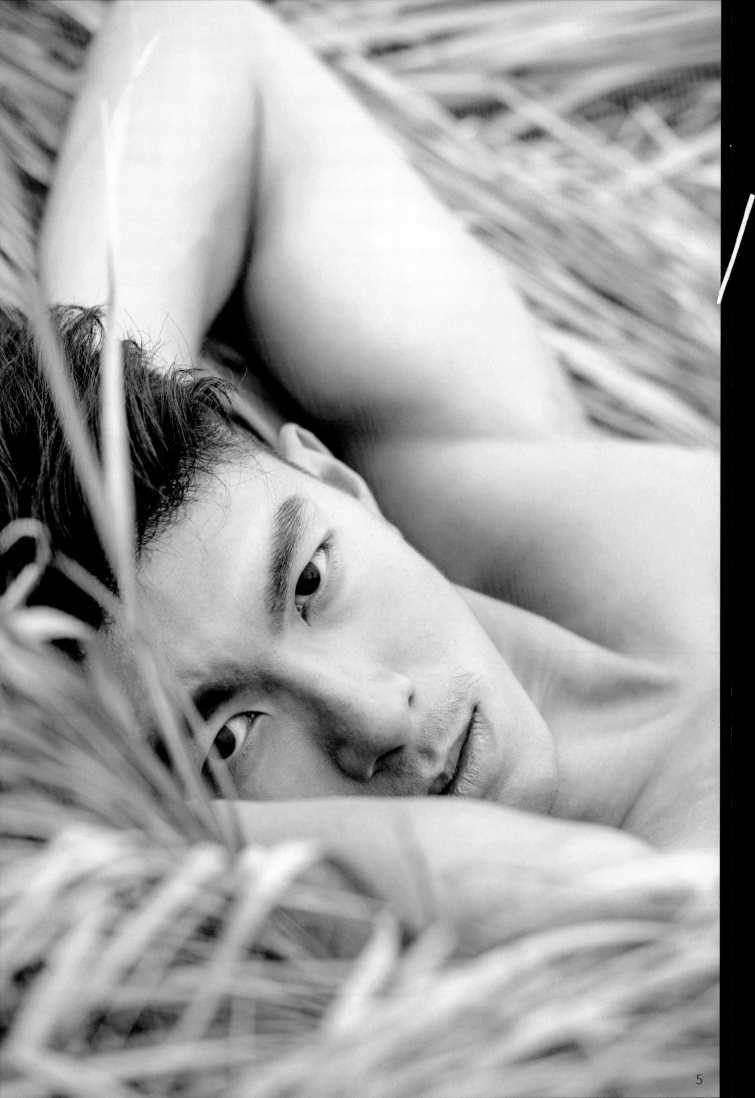

/ / / / /

從 第 一 次 開 始 挑 戰 拍 攝 寫 真

到 現 在 面 對 鏡 頭 不 再 顯 得 尷 尬

對 我 來 說 又 超 越 了 自 己 一 點

本 來 只 是 為 了 要 記 錄 當 下 自 己

後 來 卻 融 入 其 中　　　　　　S H I N

喜 歡 拍 攝 中 的 風 景

喜 歡 拍 攝 時 的 感 覺

也 很 喜 歡

現 在 你 對 我 關 注 的 眼 神

/　/

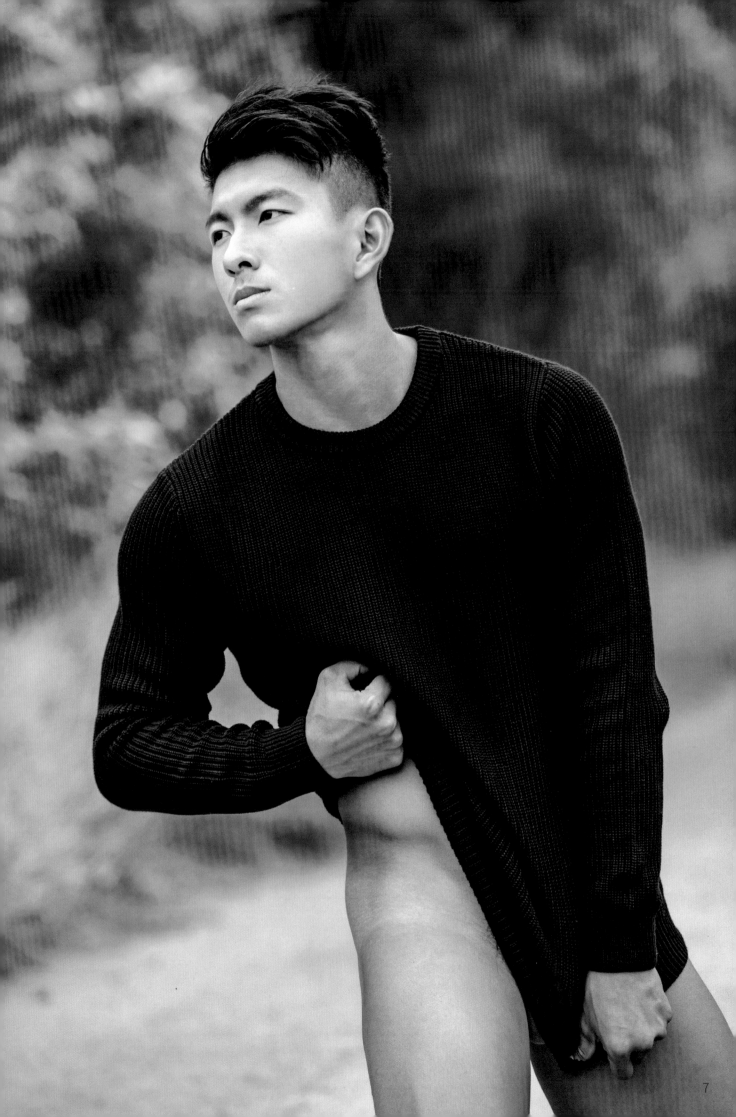

喜 - 怒 - 哀 - 樂

只 想 讓 你 獨 自 擁 有

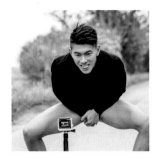

/ / / / /

B L U E M E N

S H I N

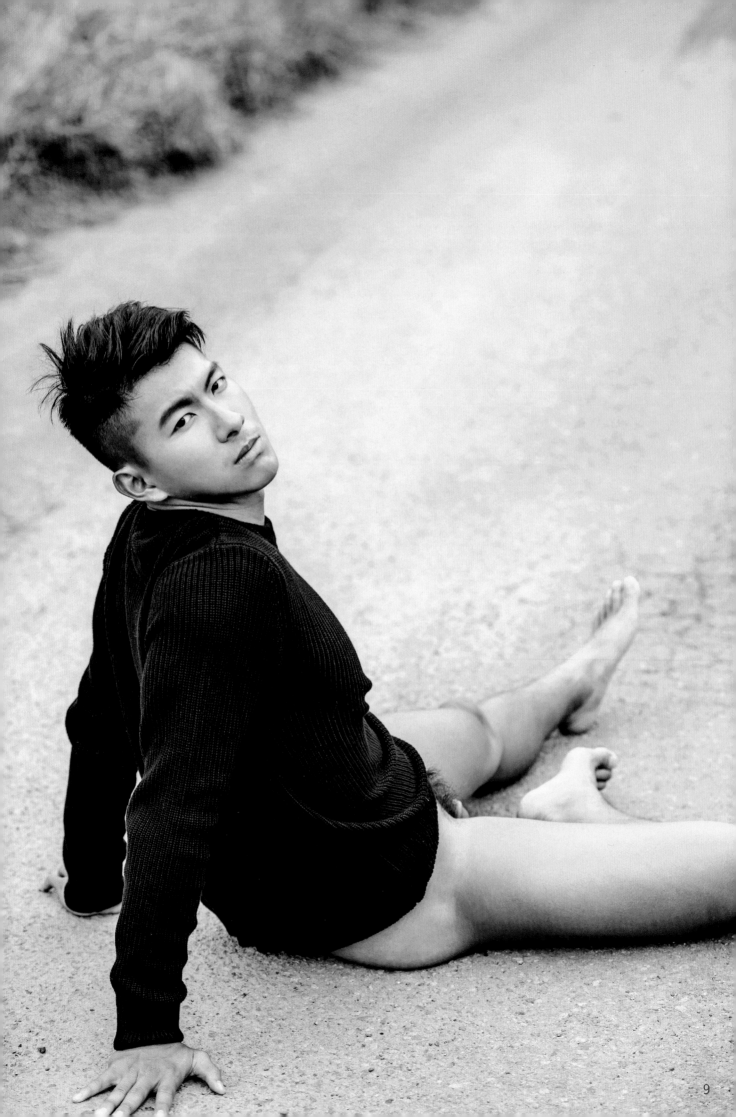

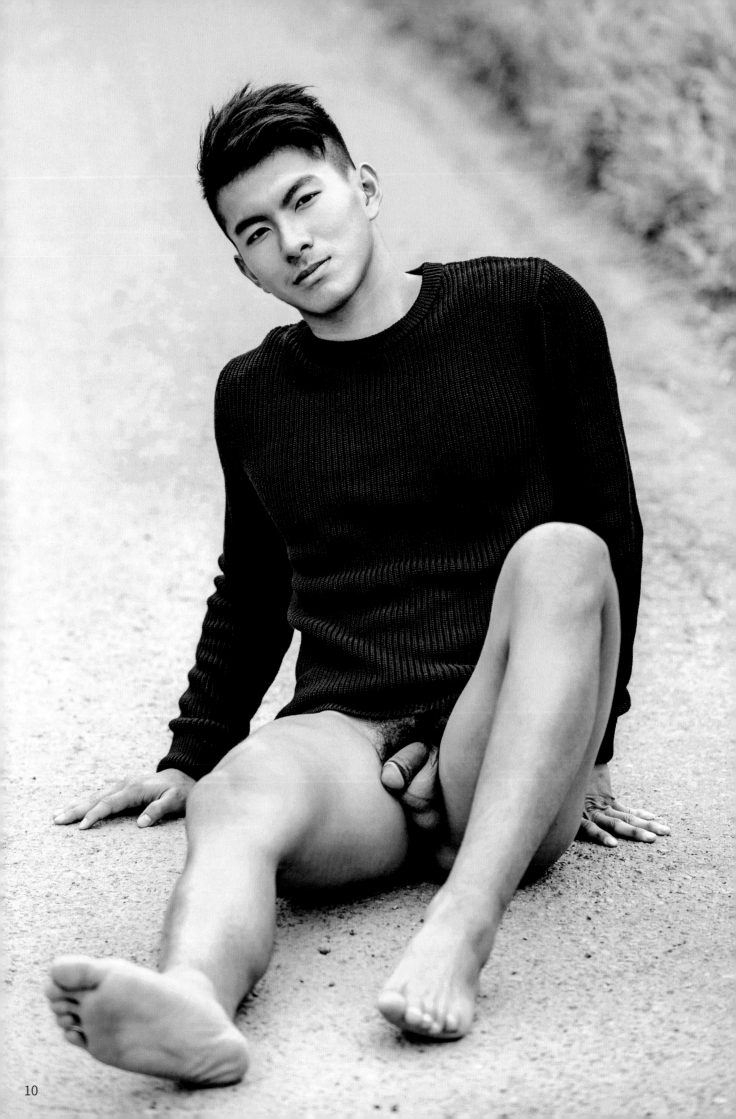

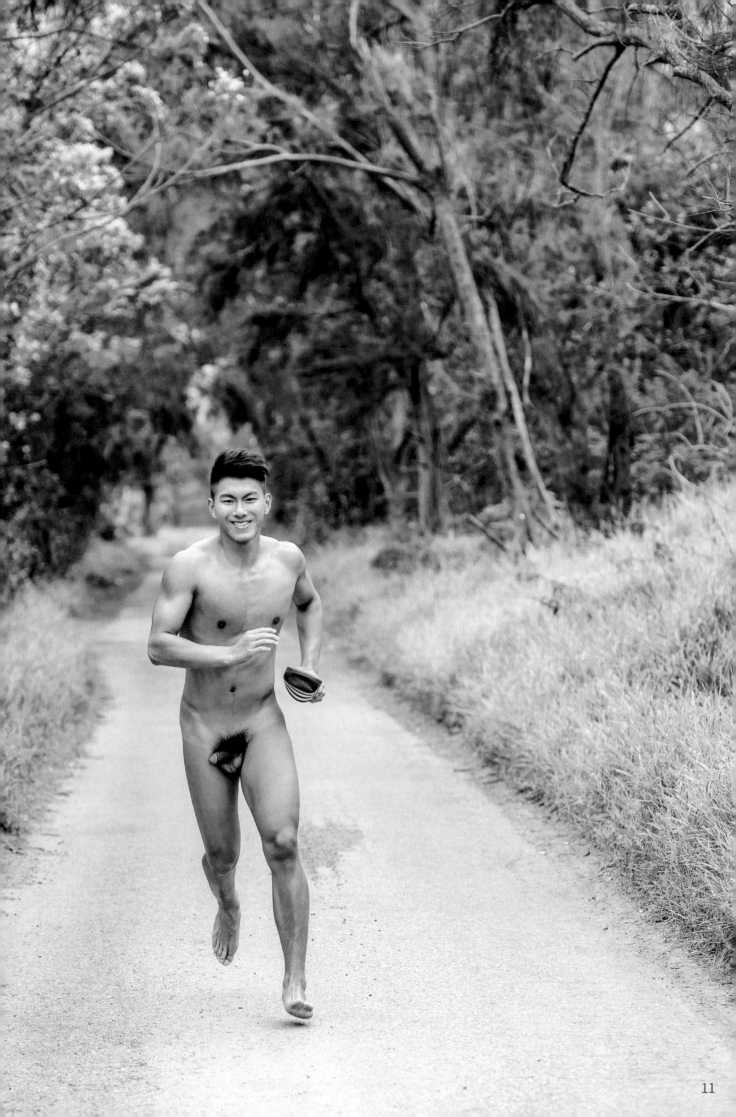

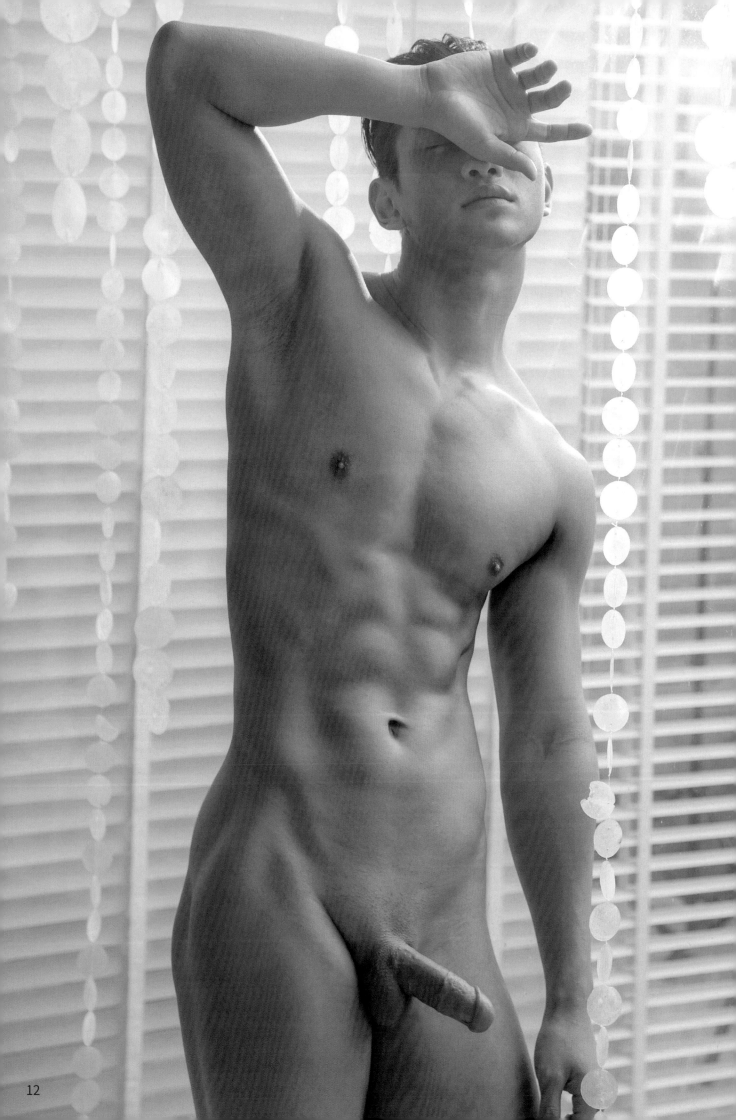

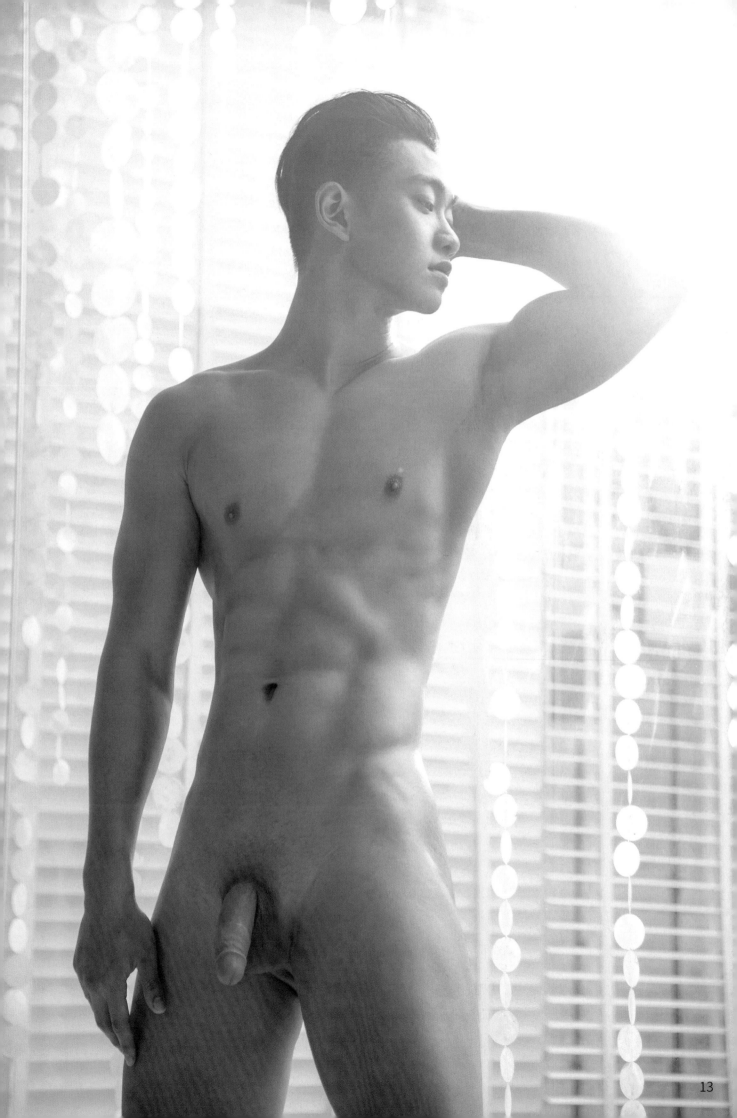

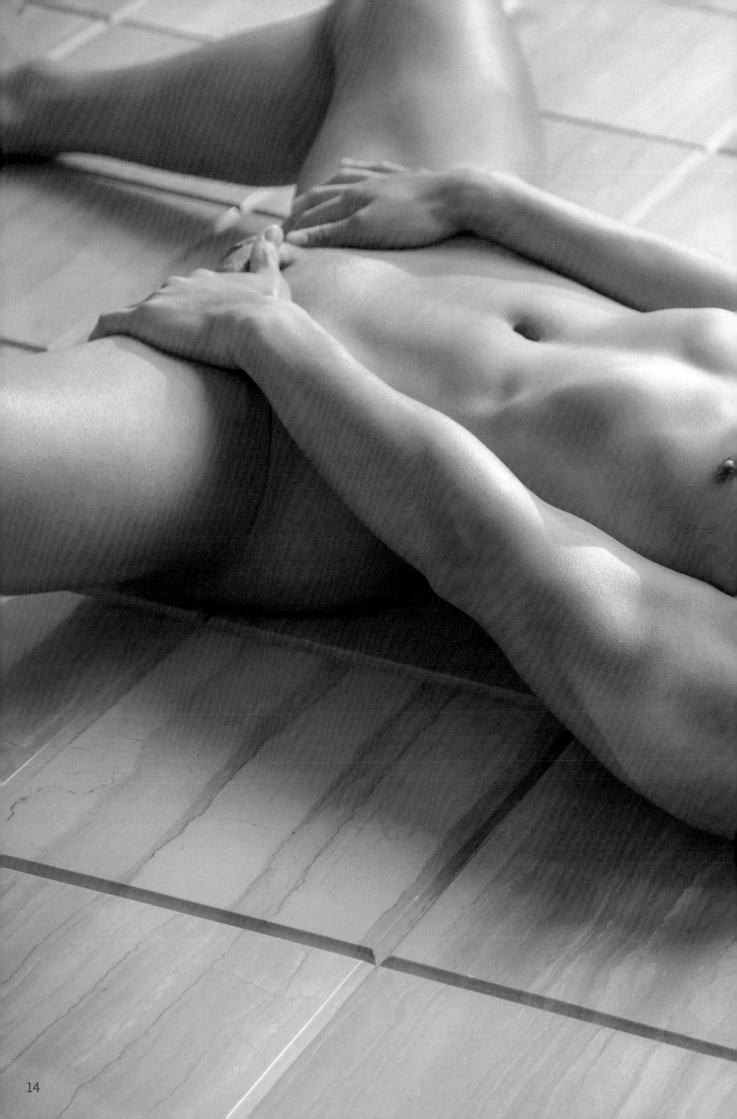

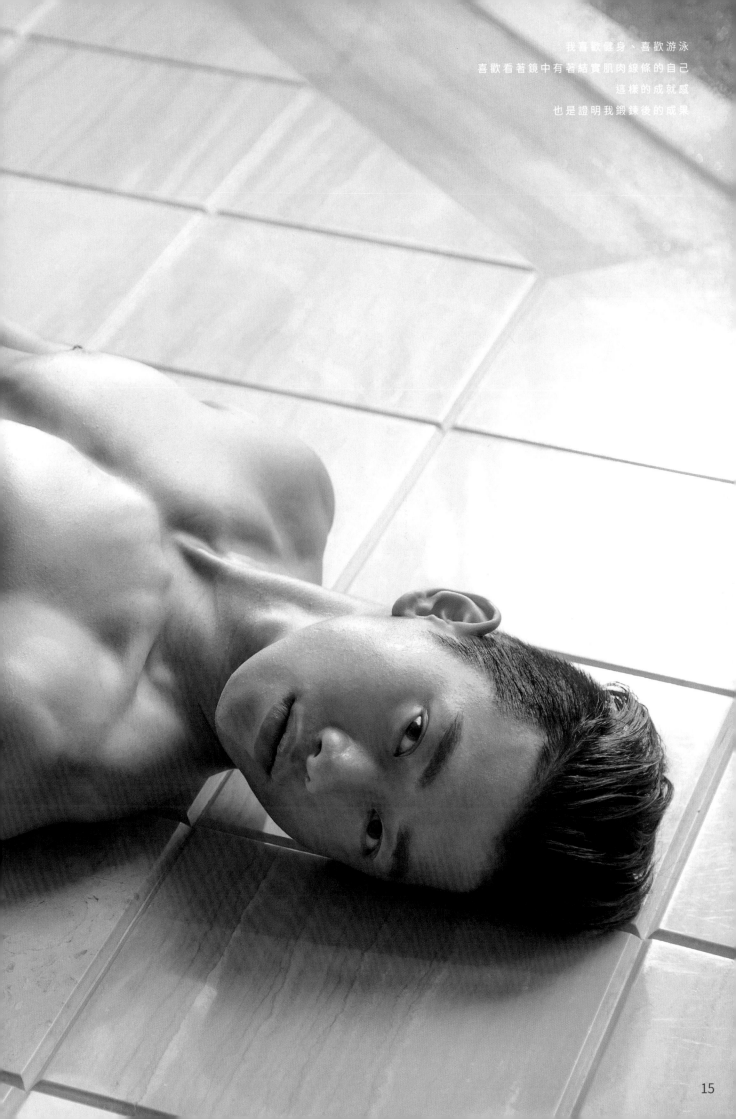

我喜歡健身、喜歡游泳
喜歡看著鏡中有著結實肌肉線條的自己
這樣的成就感
也是證明我鍛鍊後的成果

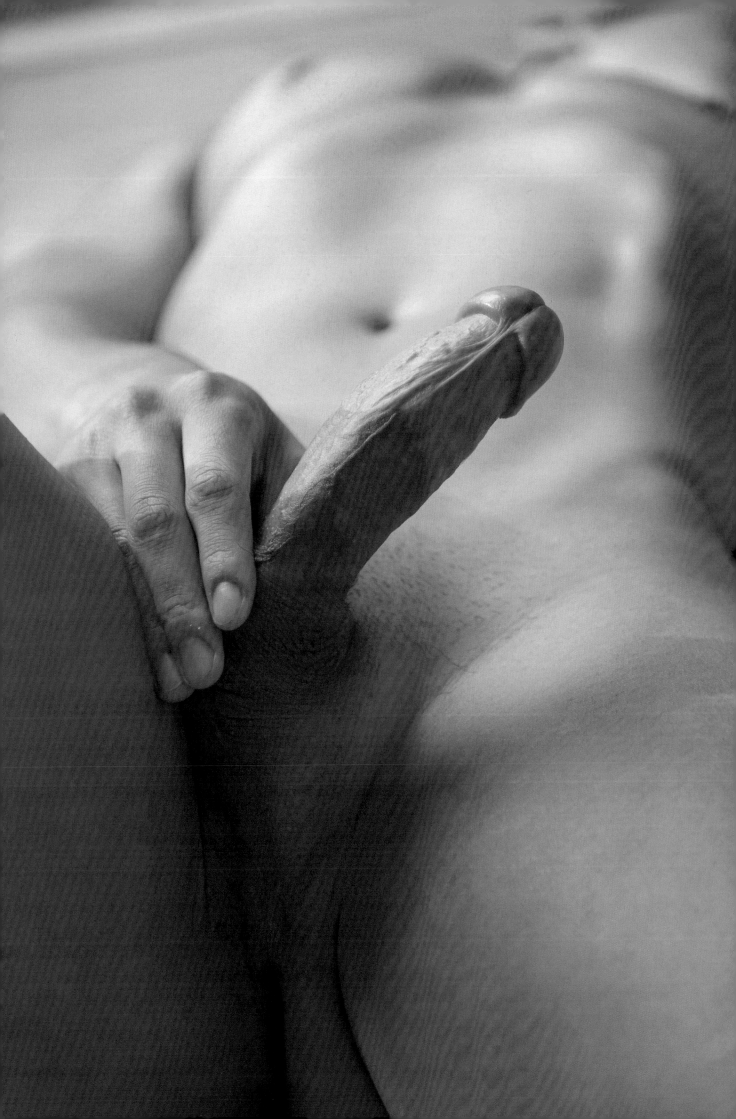

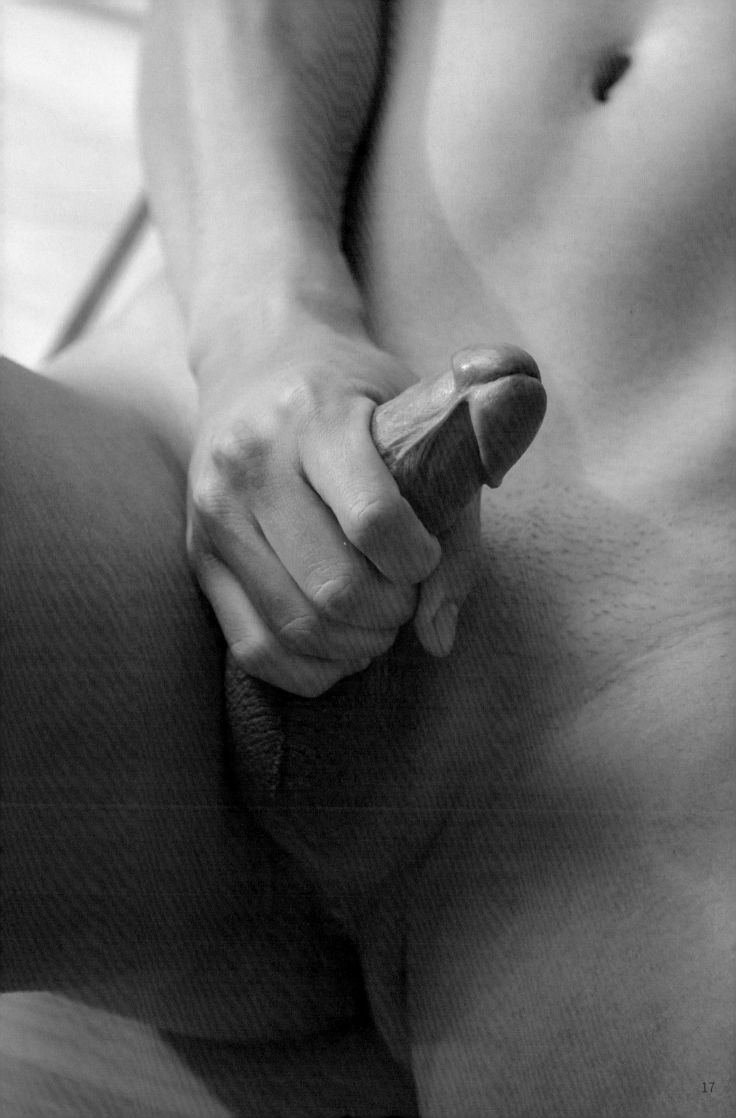

靜 靜 的　　慢 慢 地　　佔 有 你

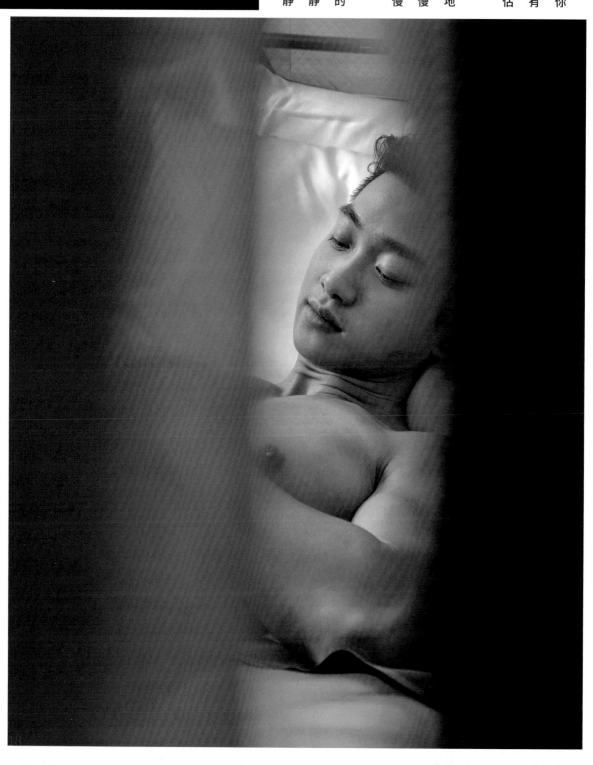

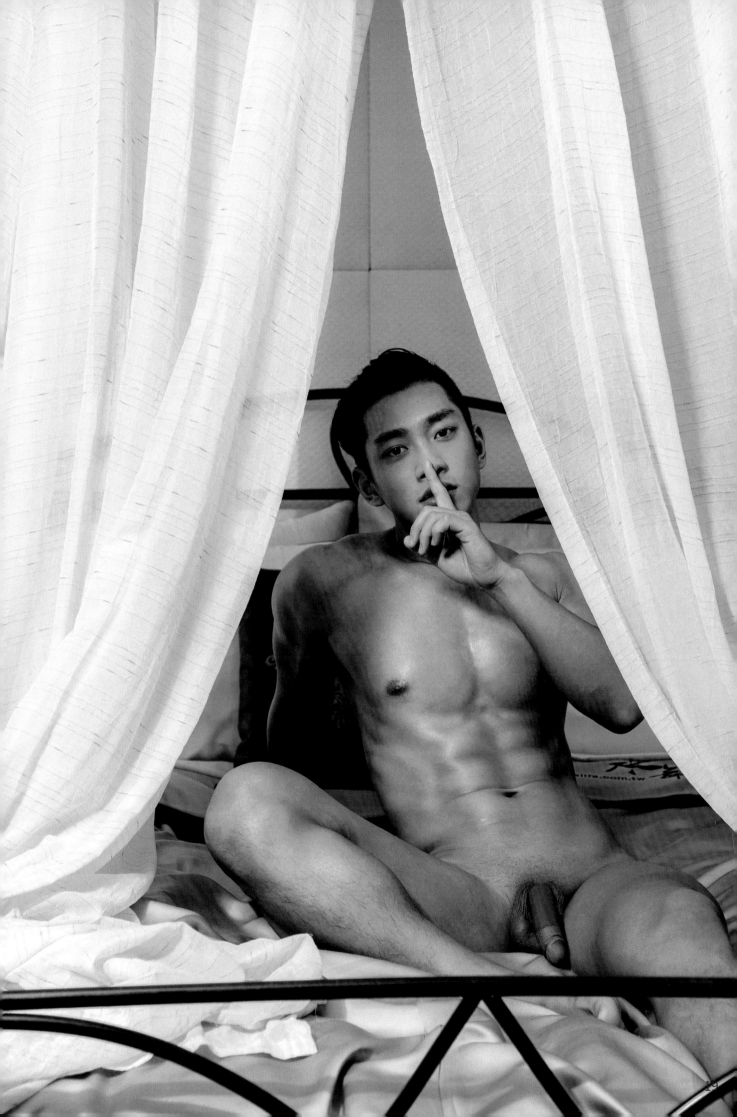

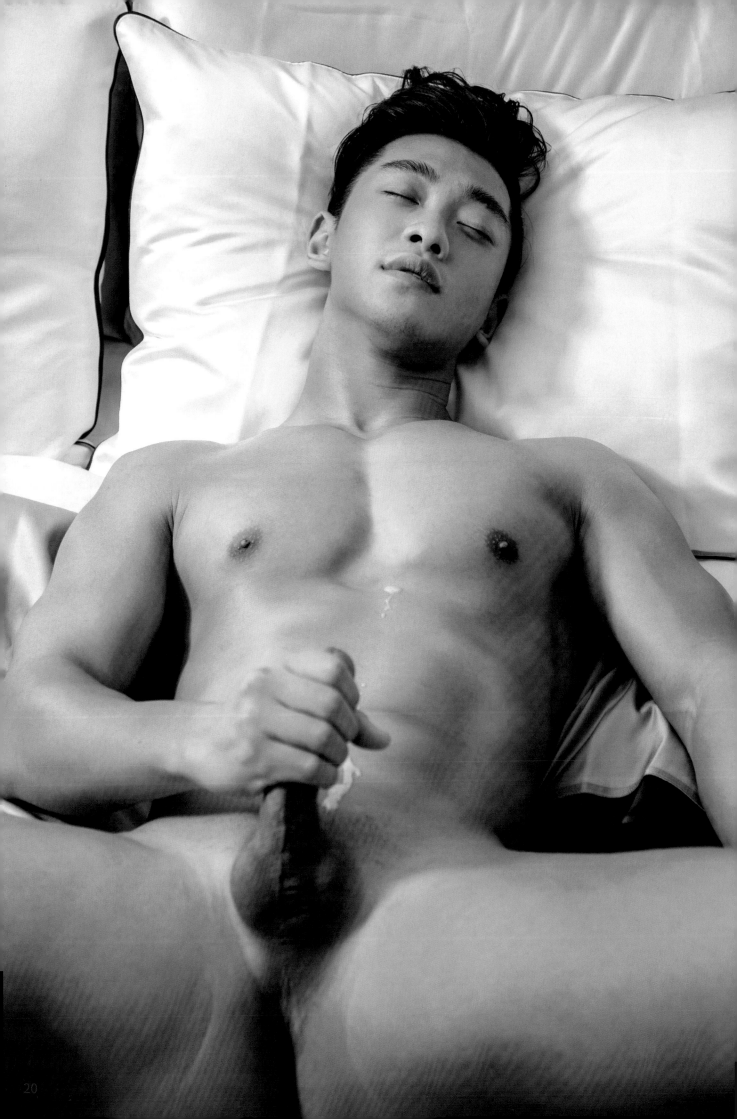

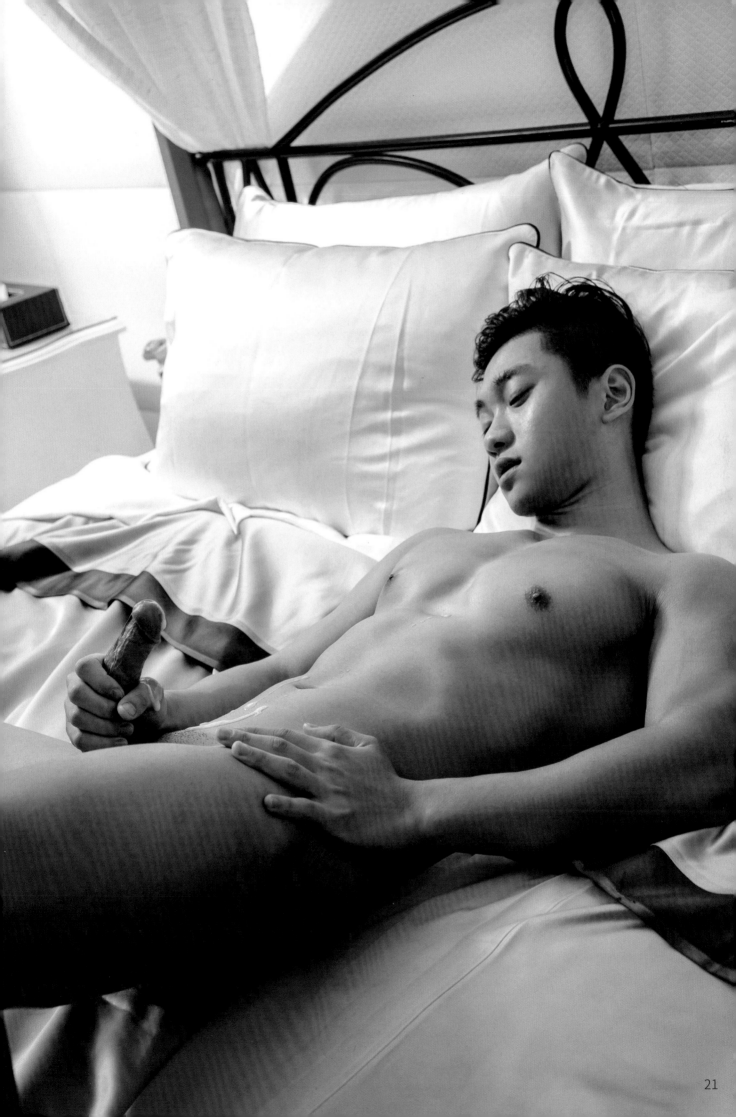

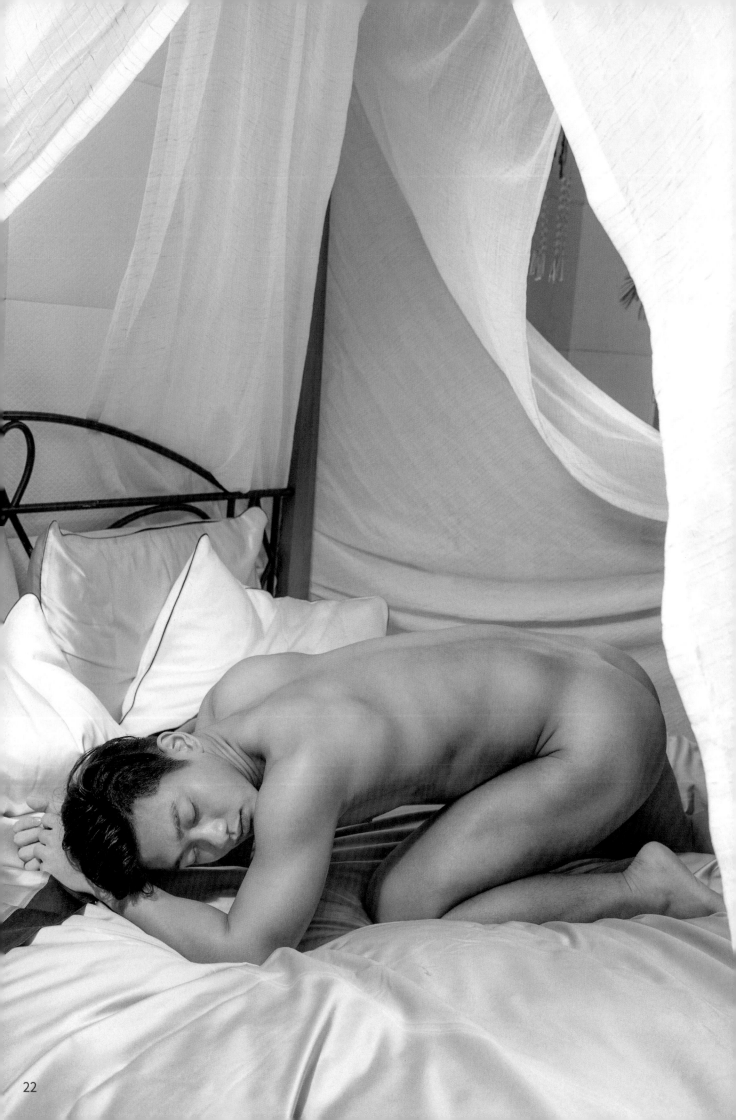

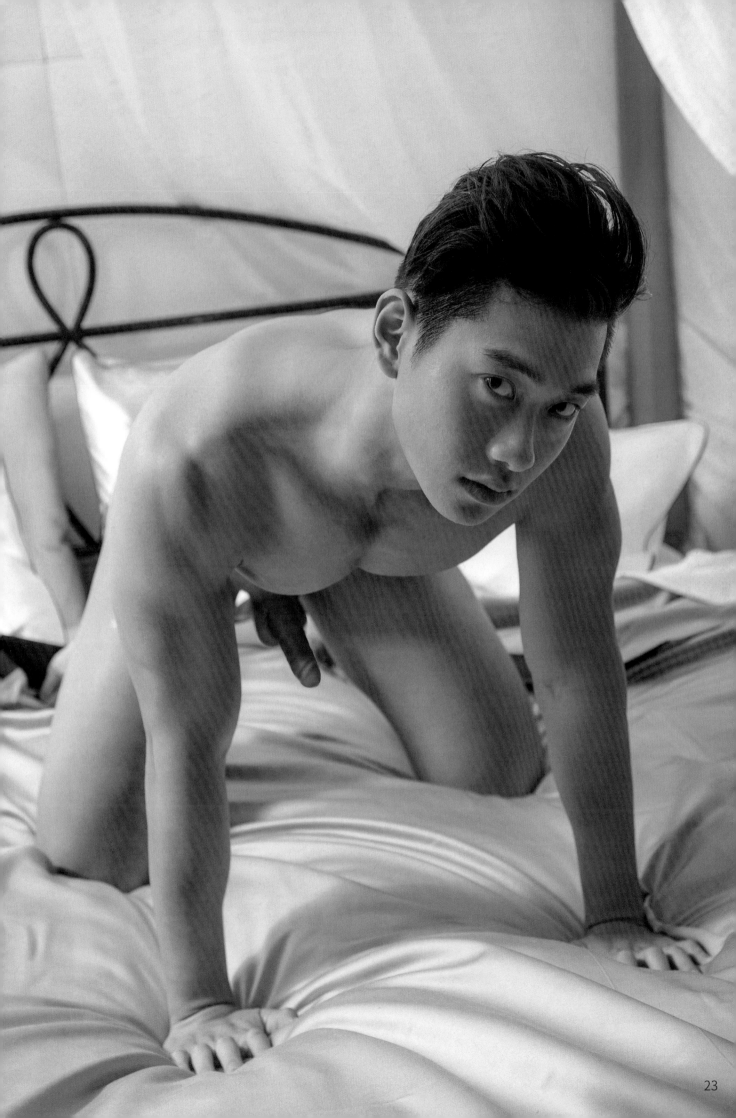

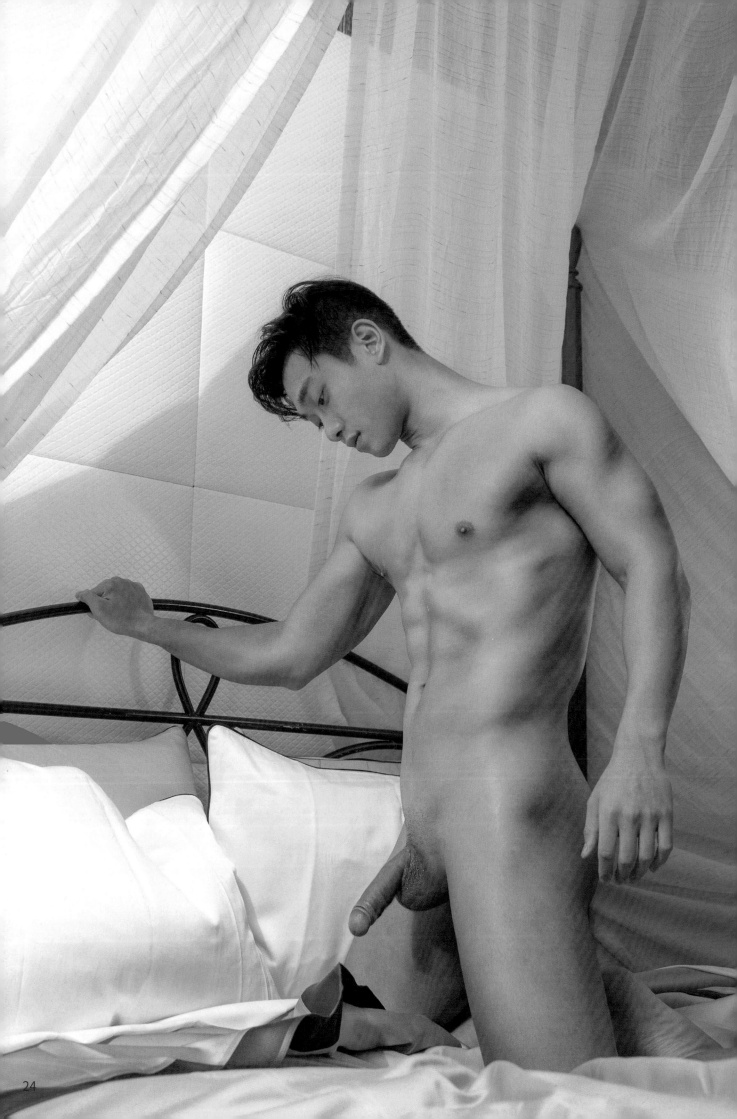

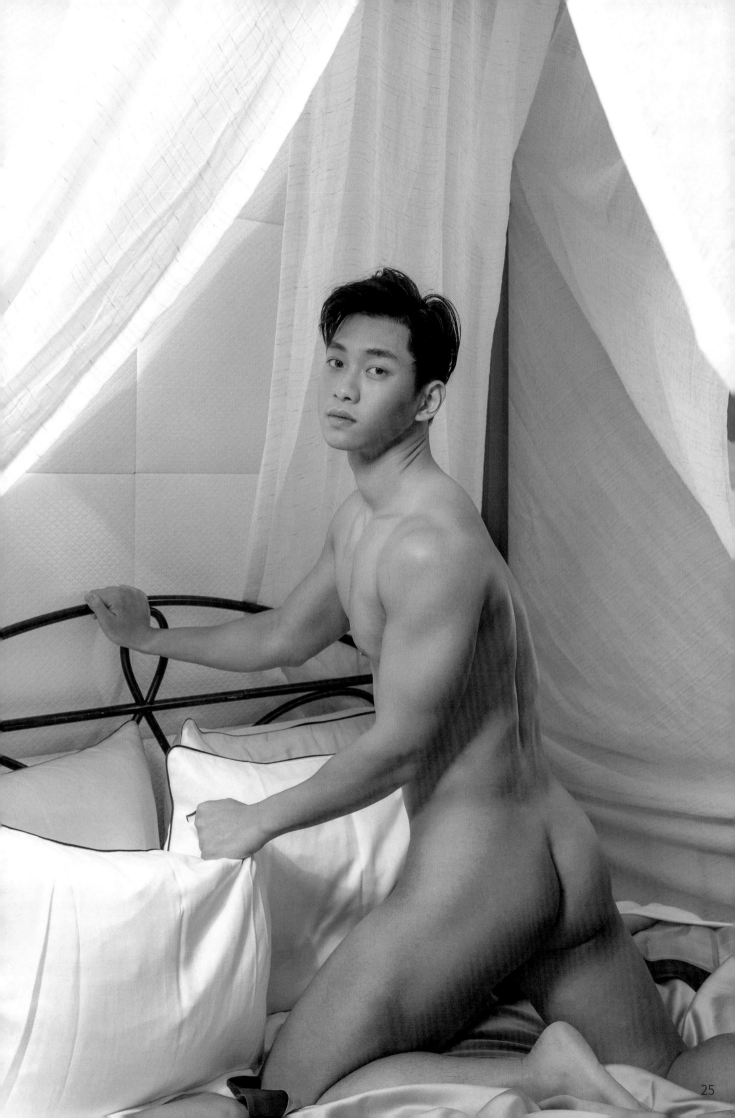

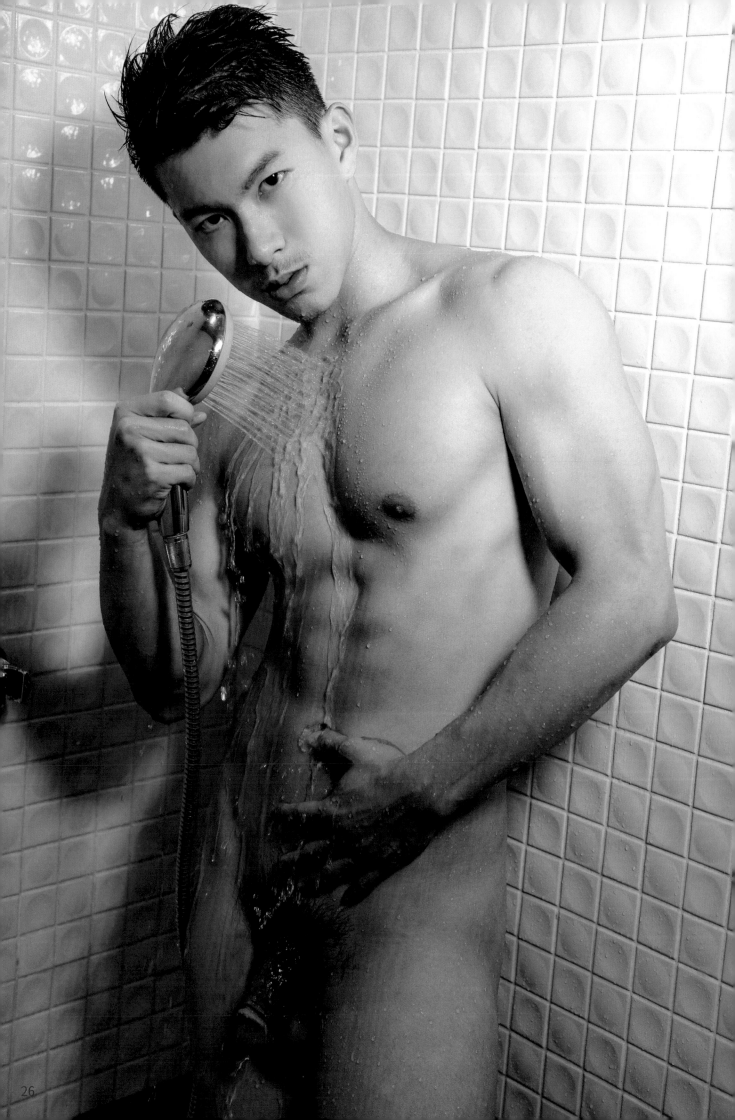

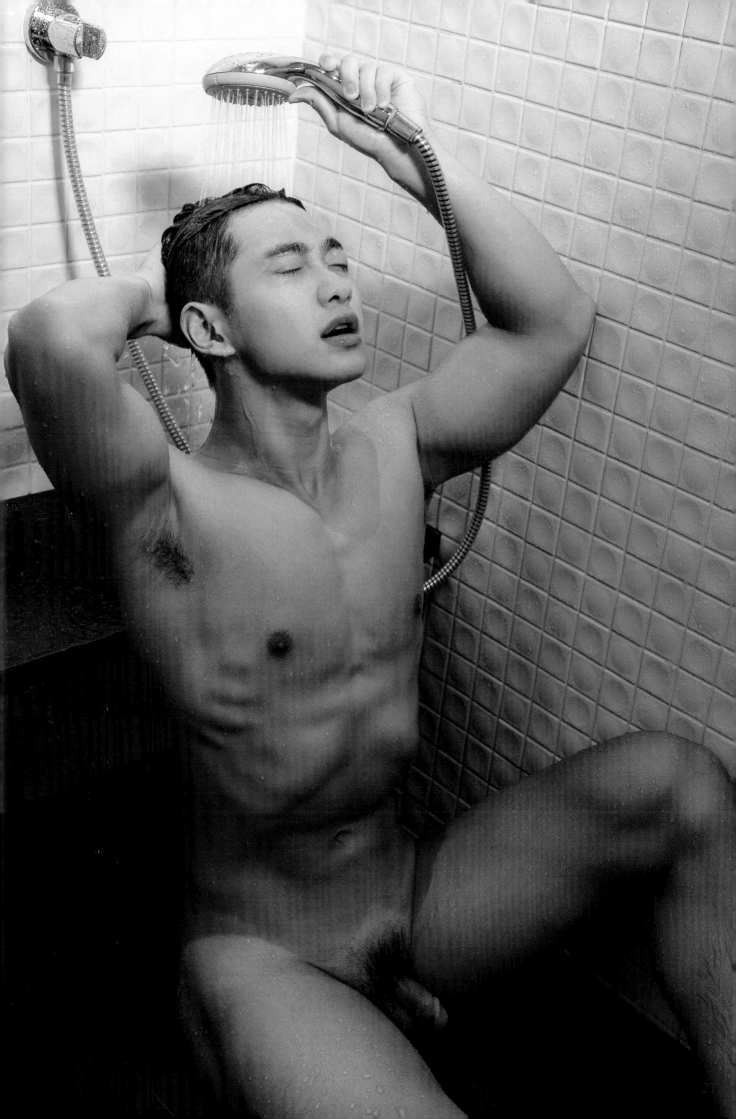

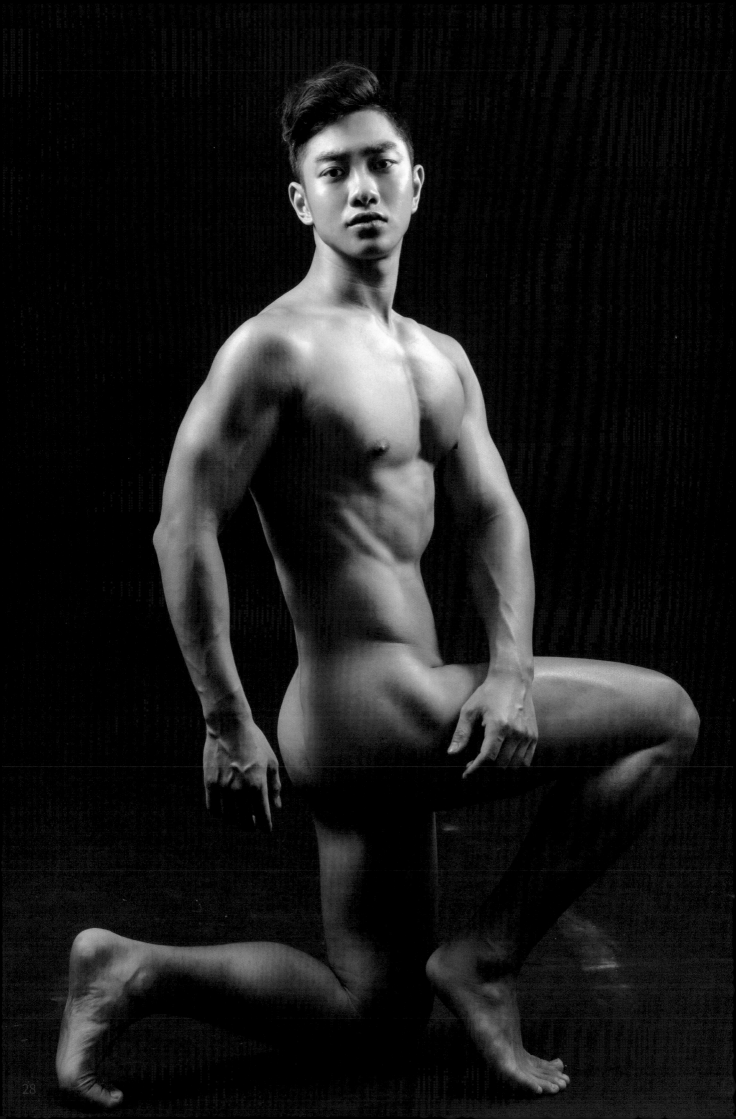

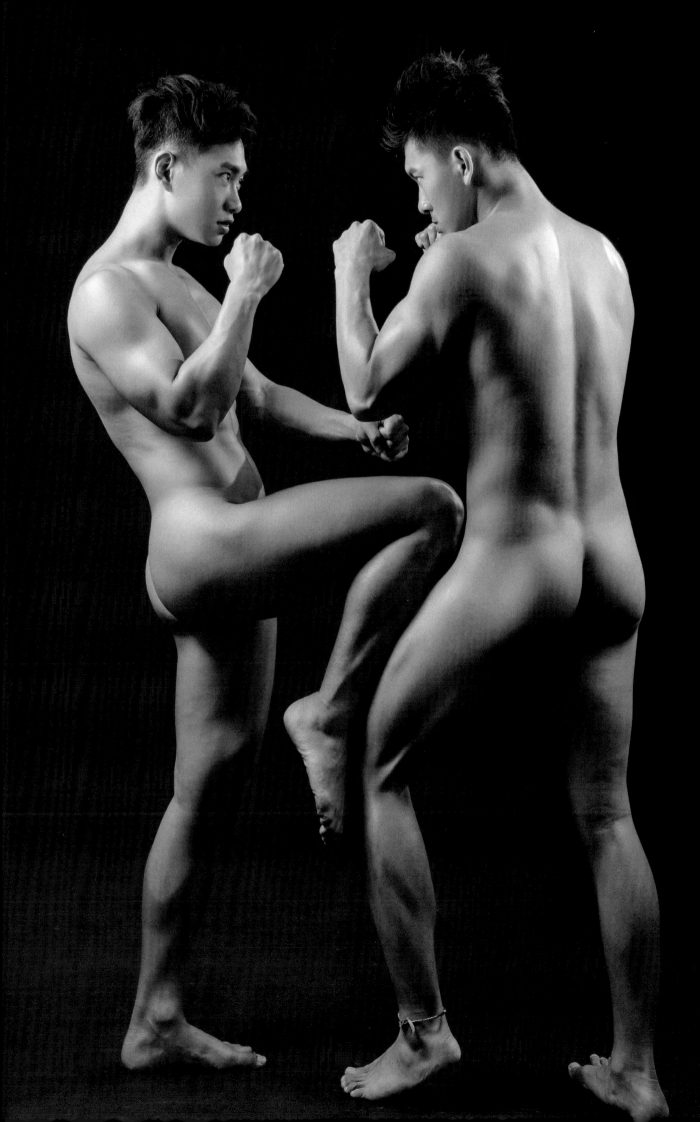

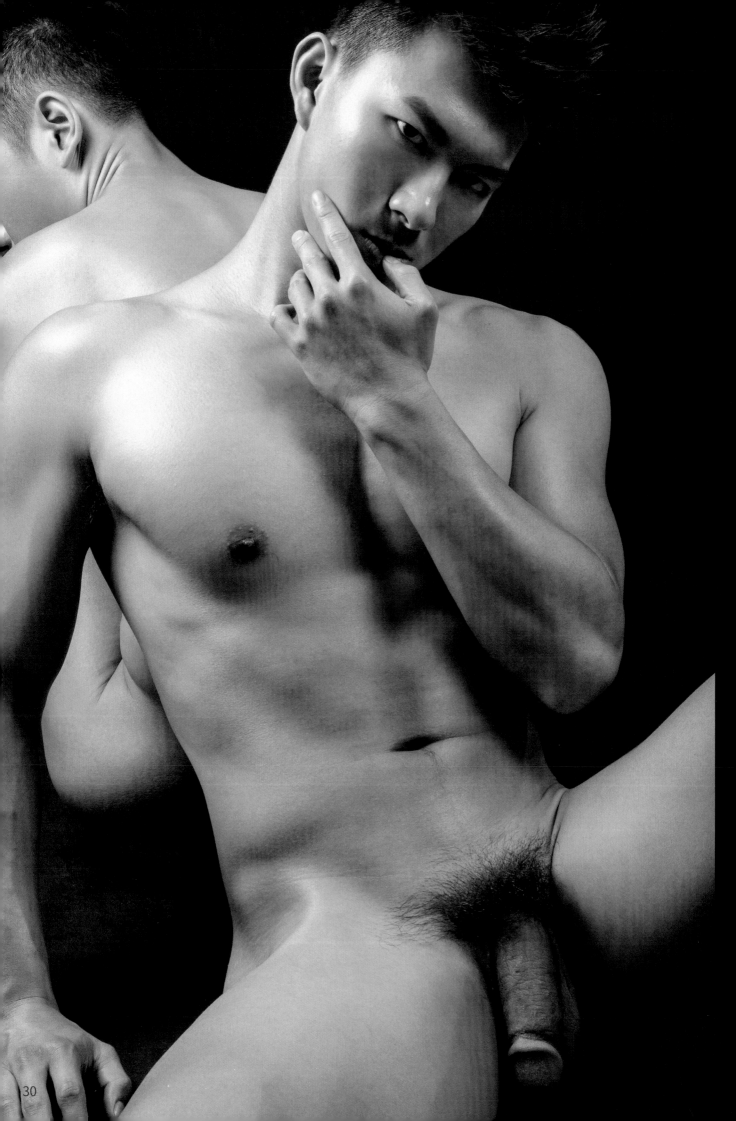

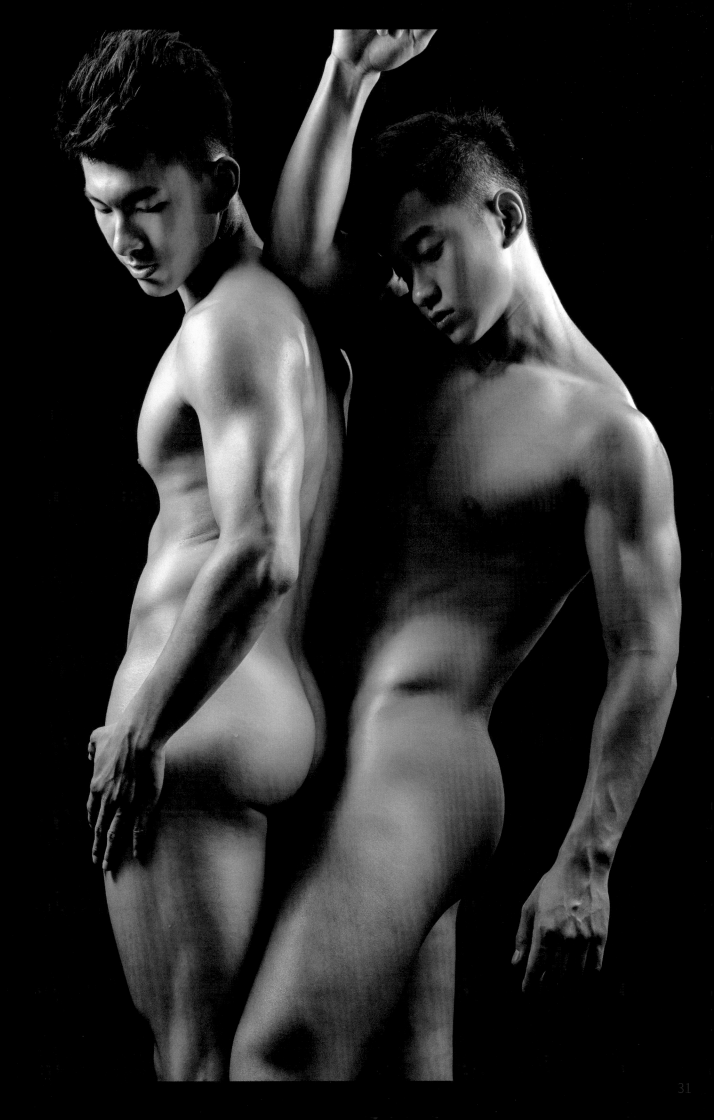

BLUEMEN

SHIN & TOMMY

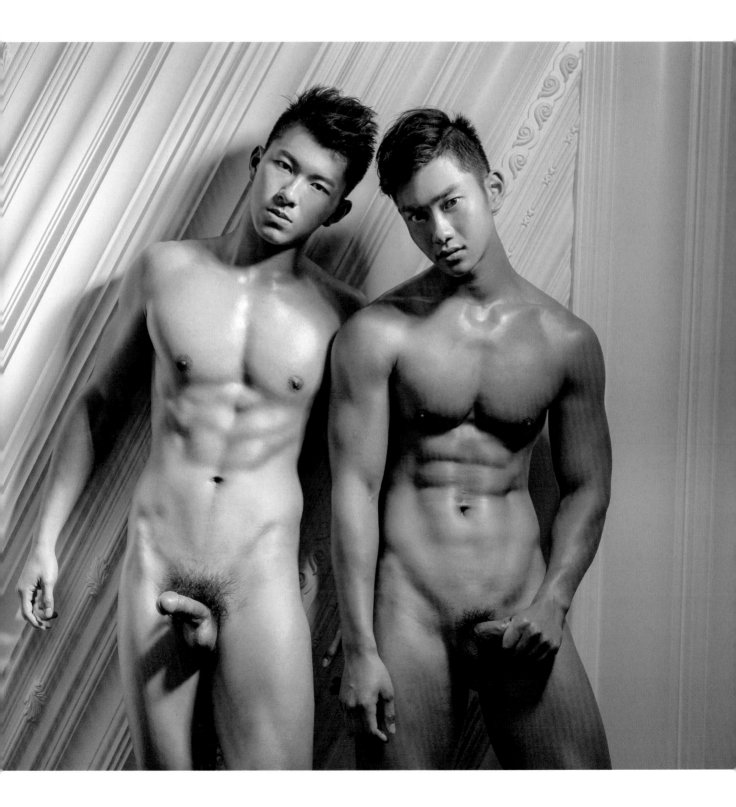

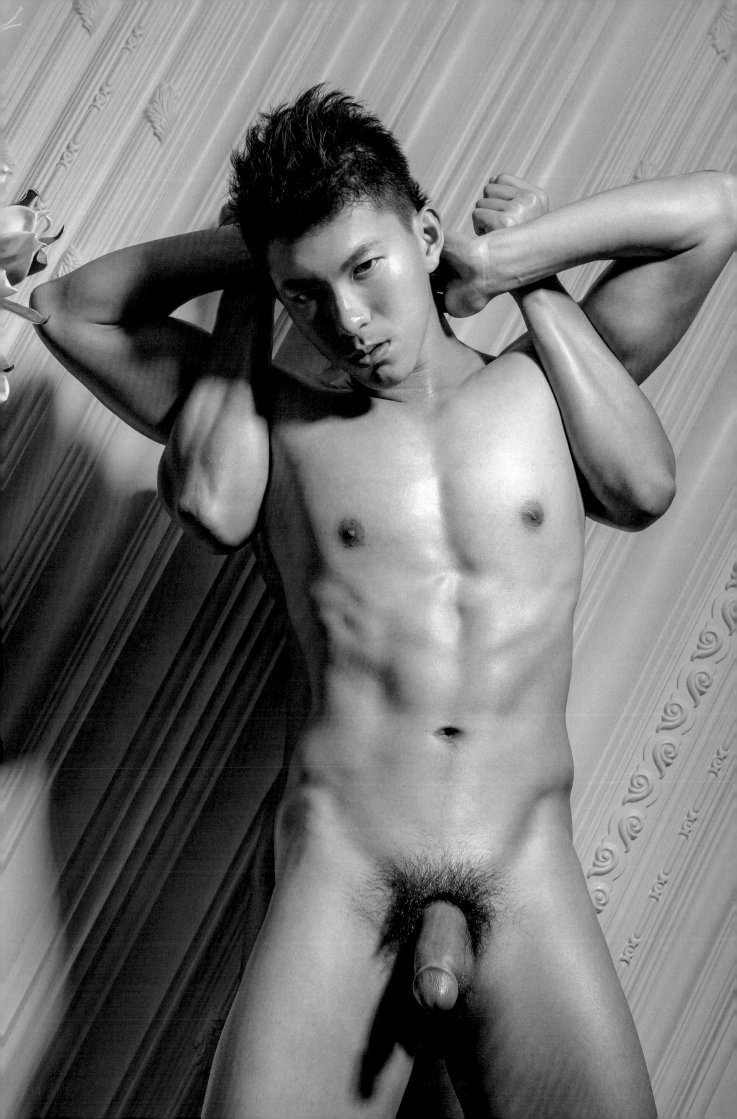

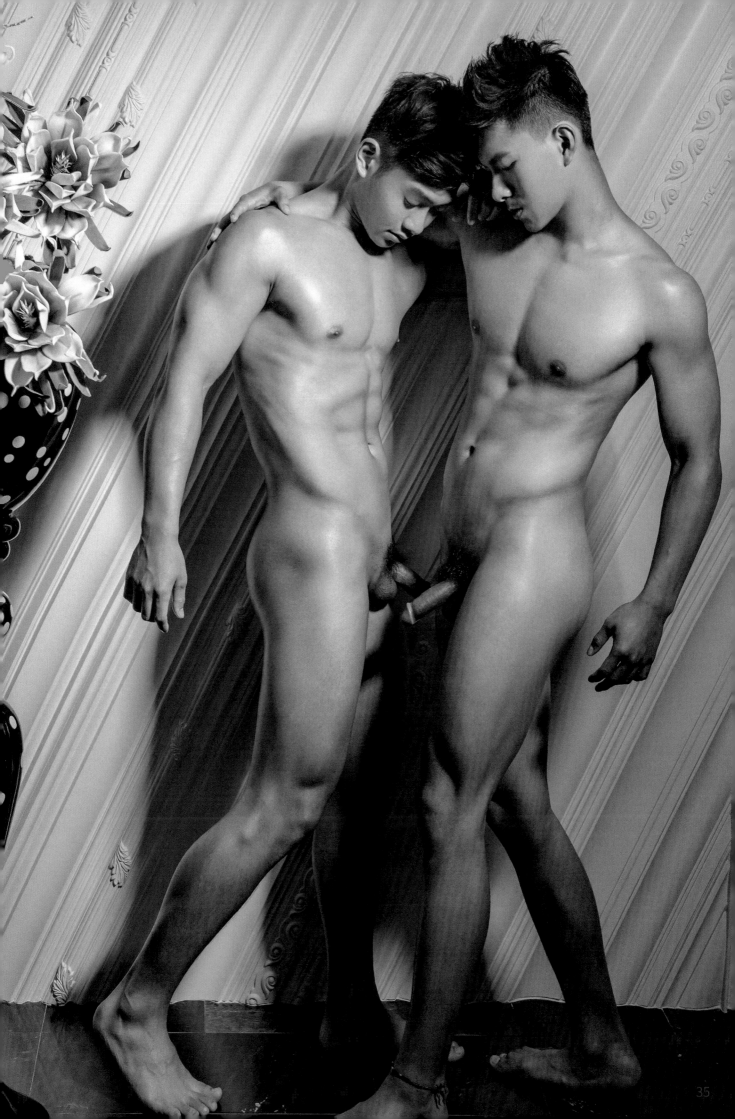

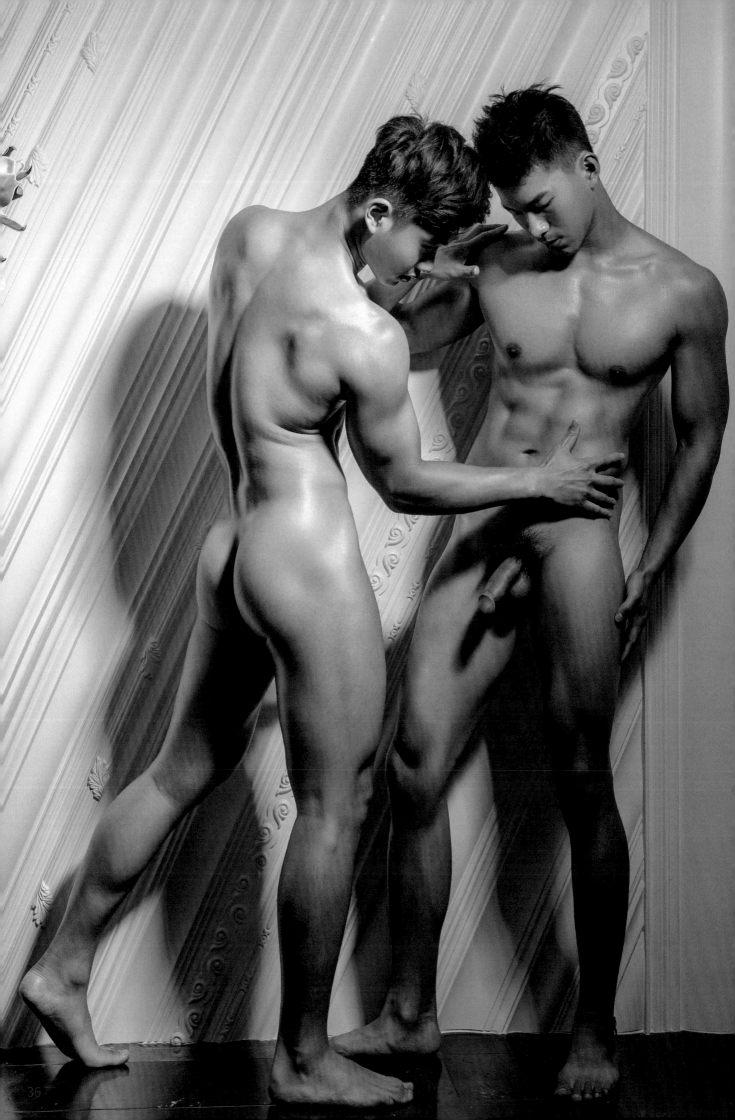

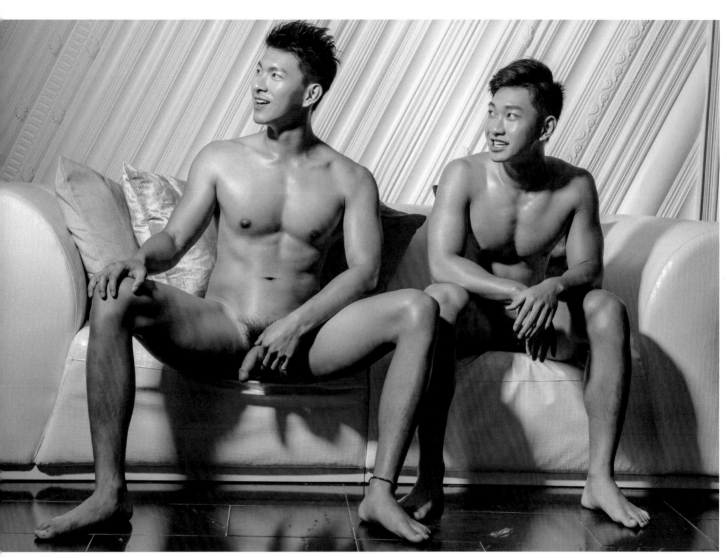

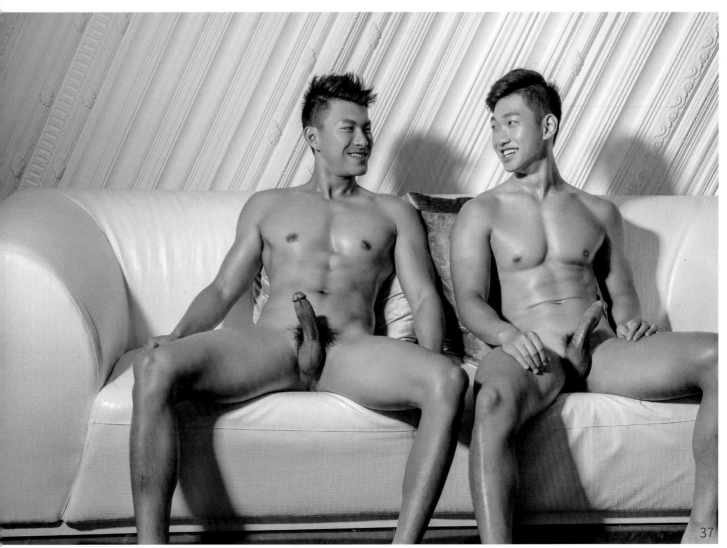

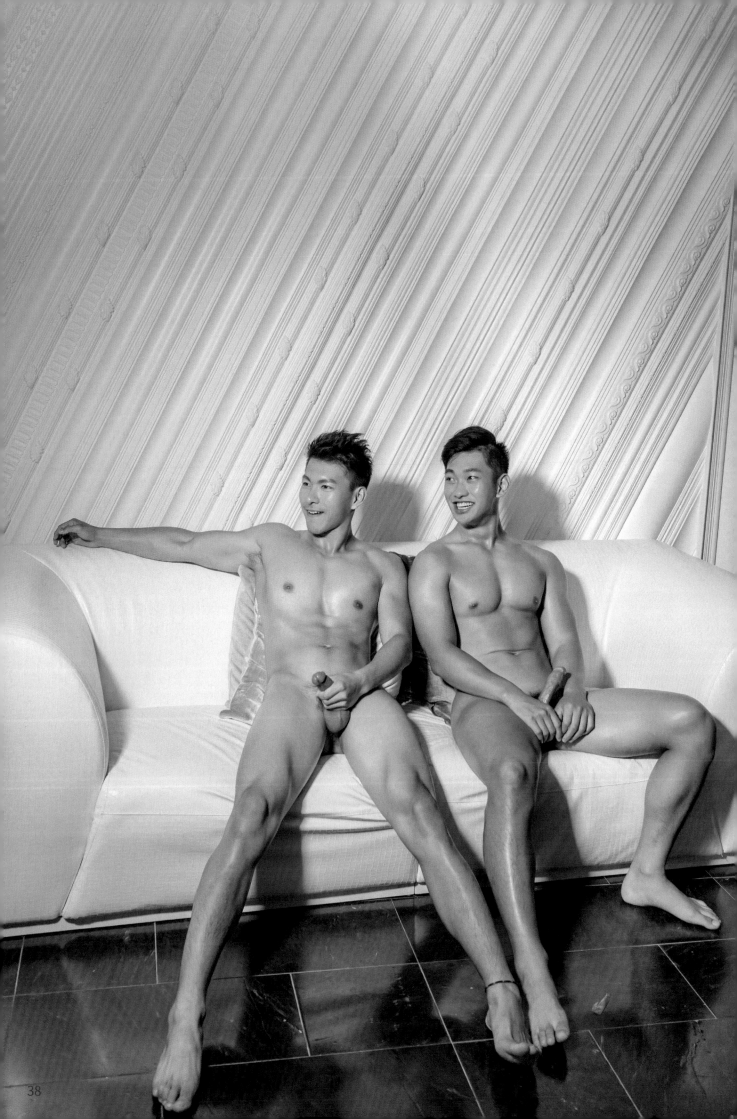

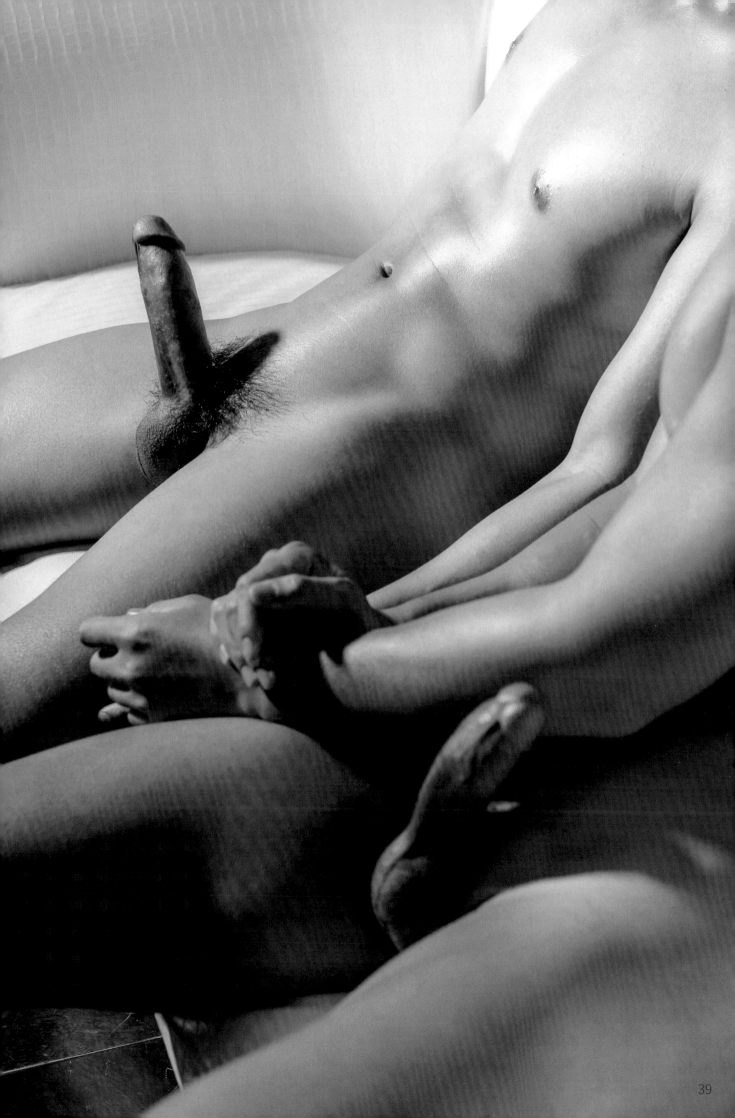

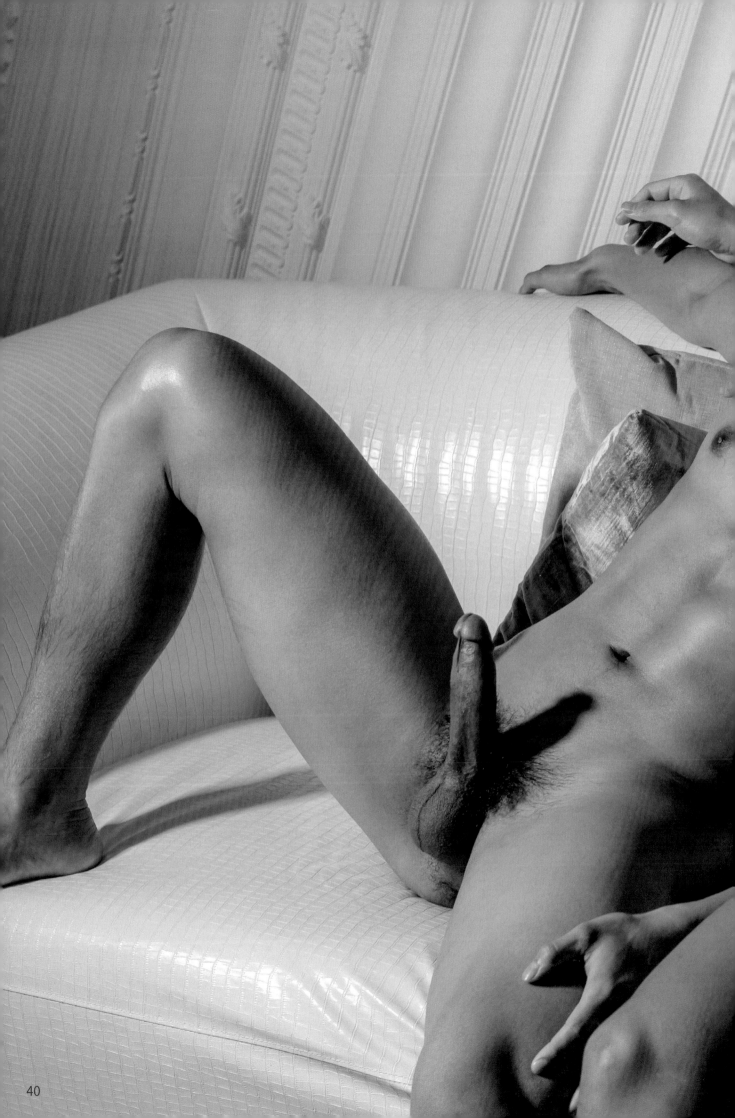

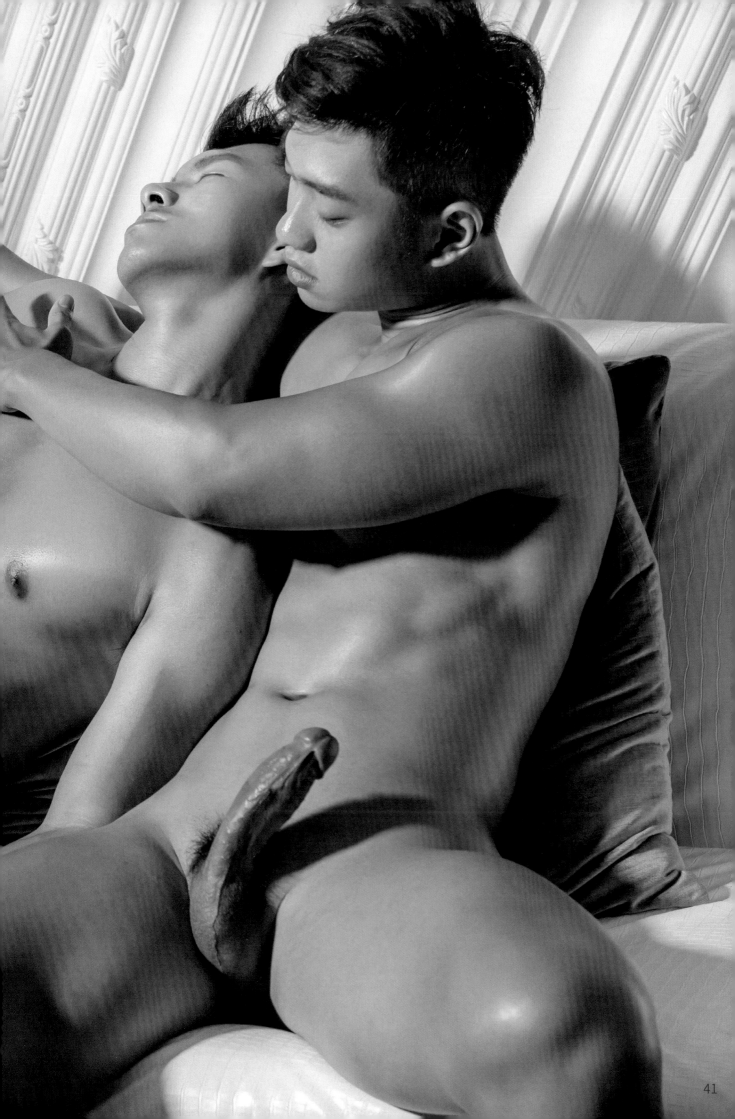

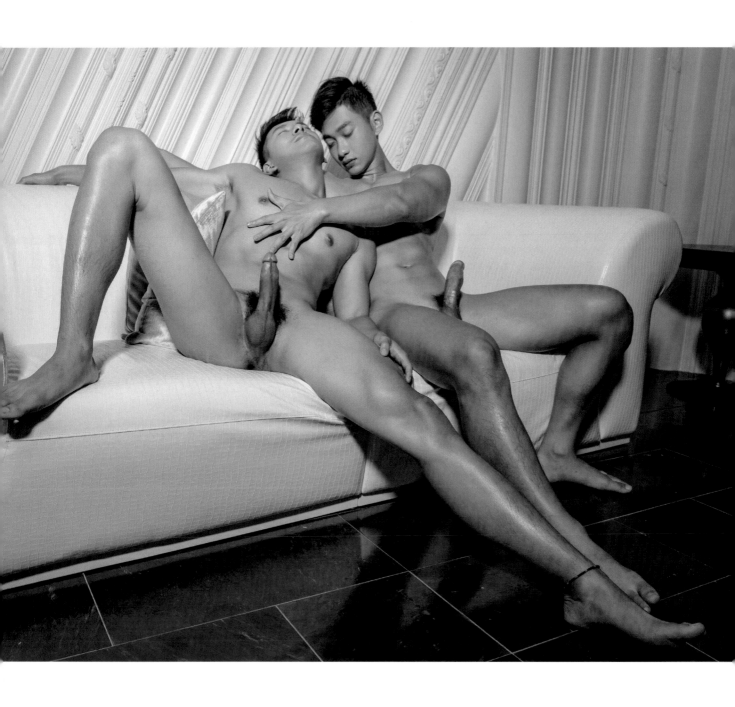

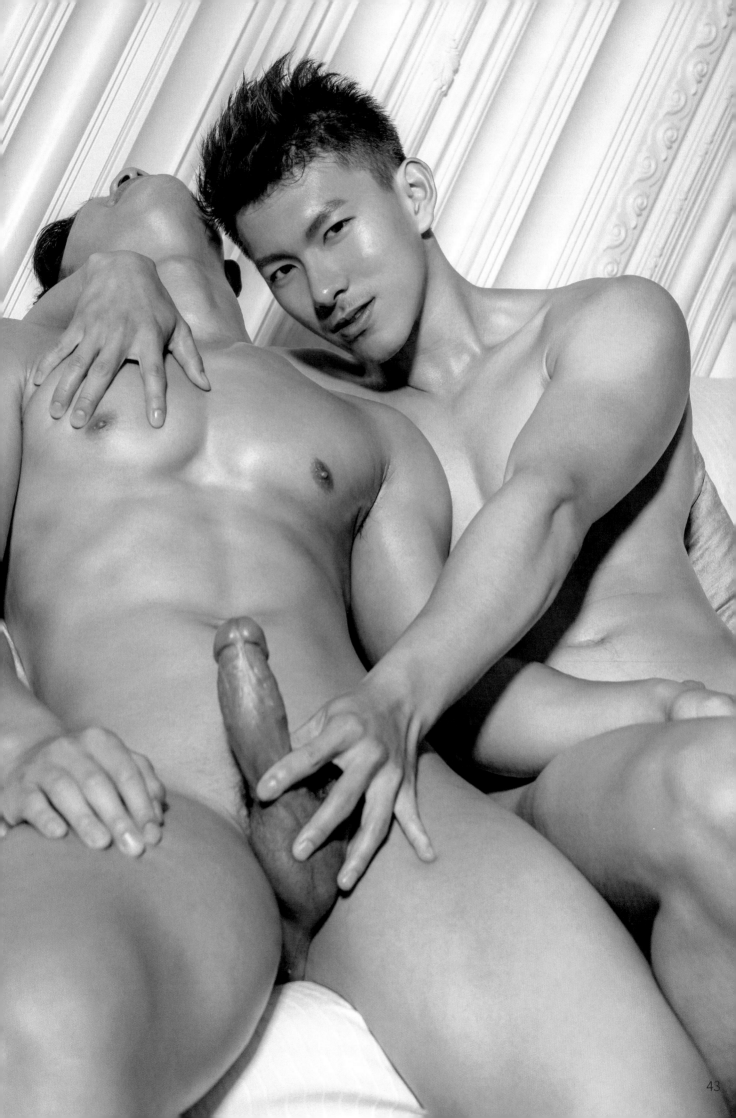

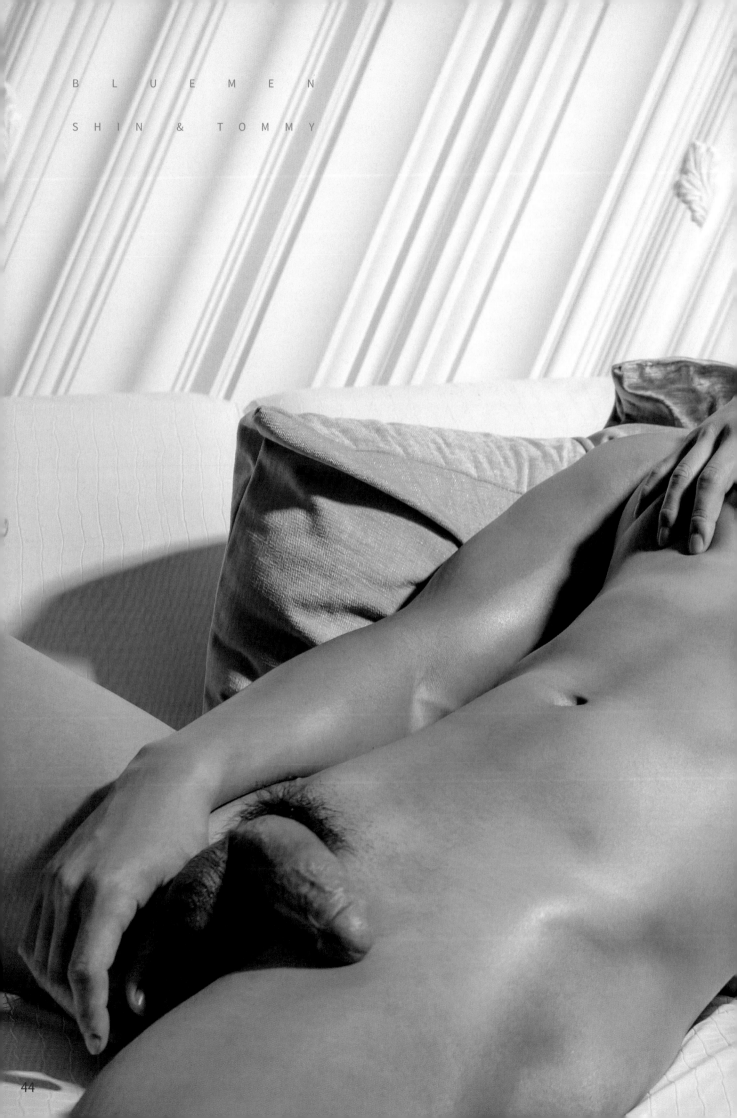

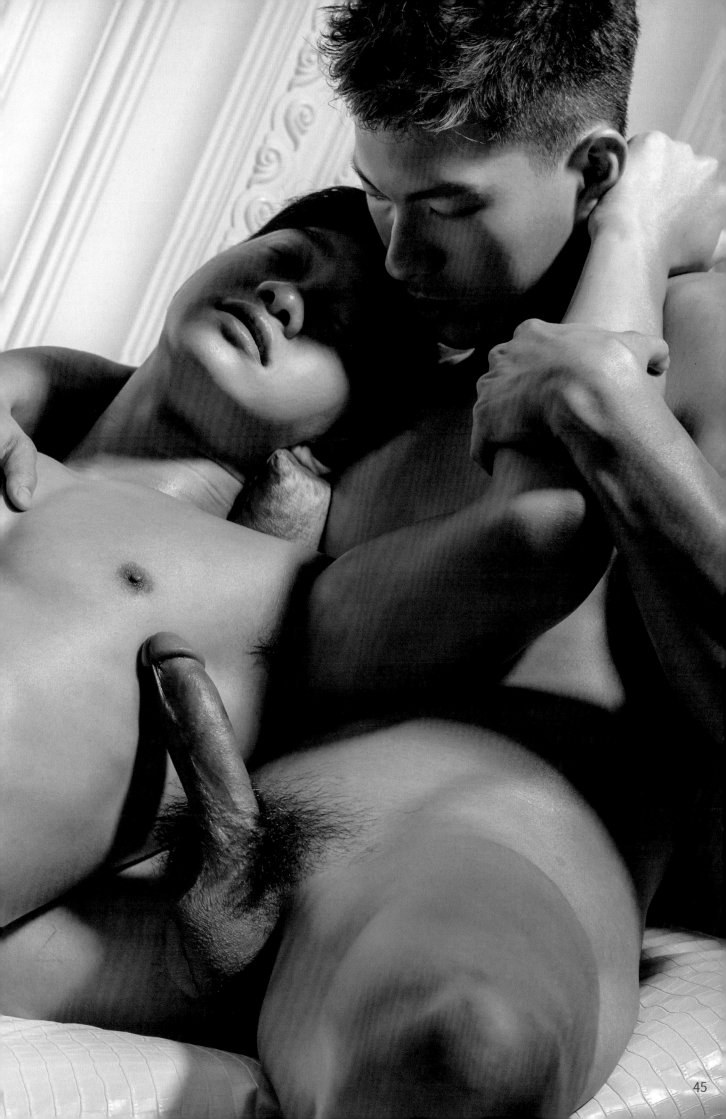

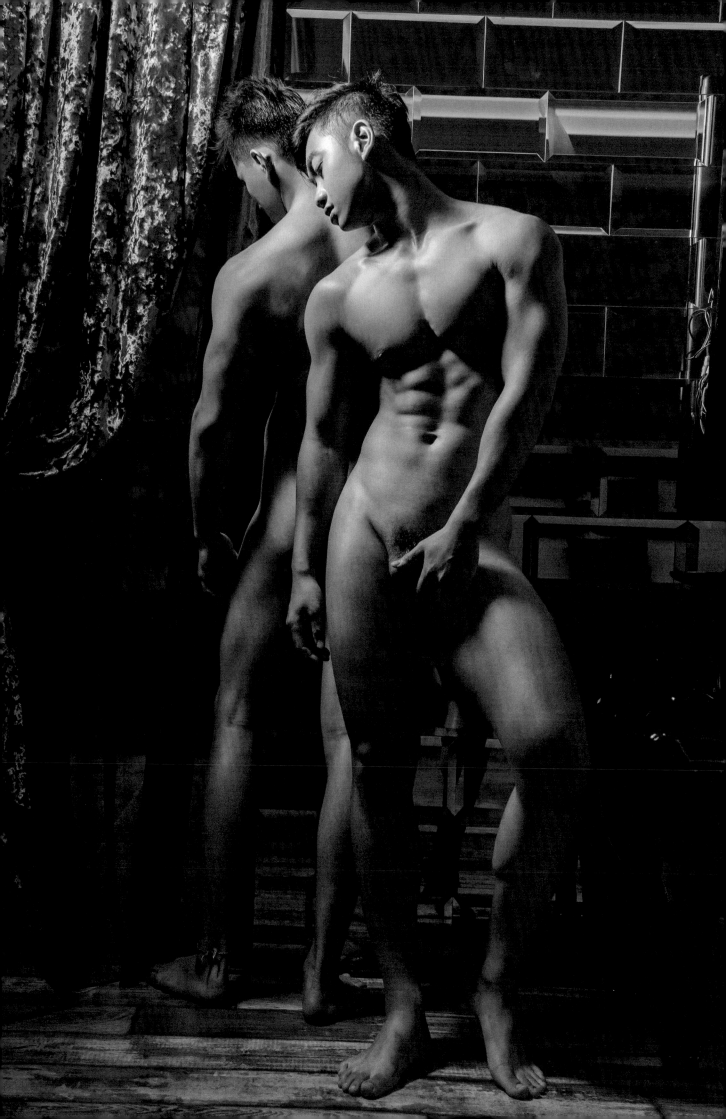

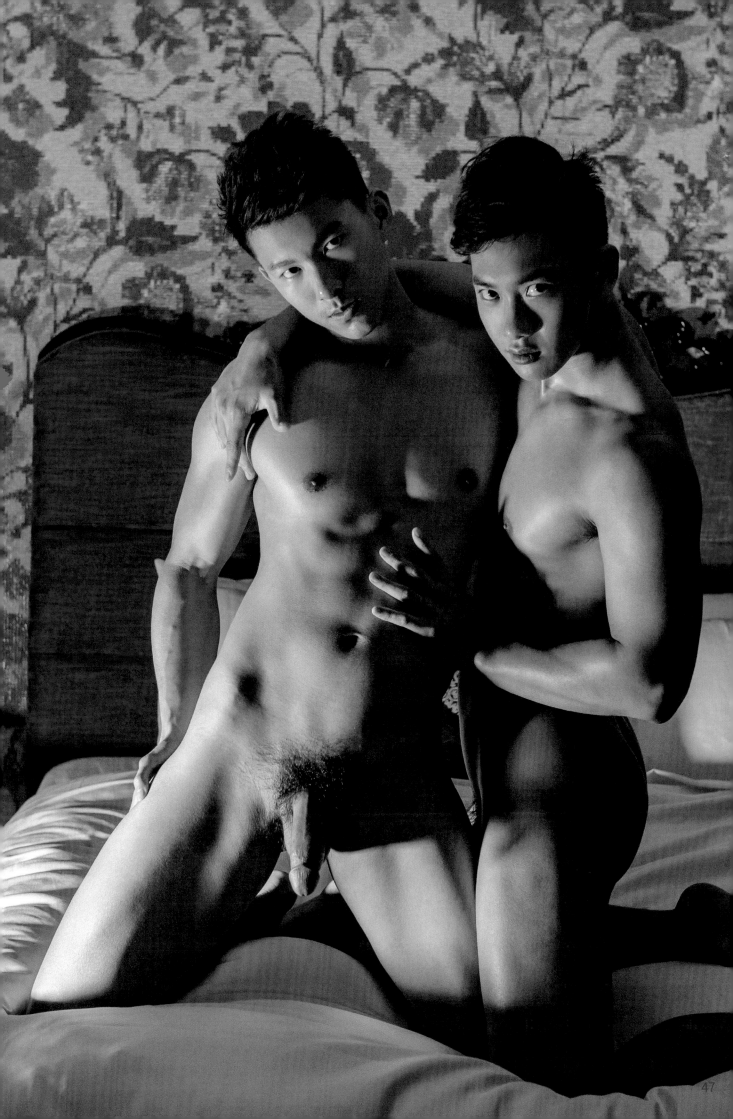

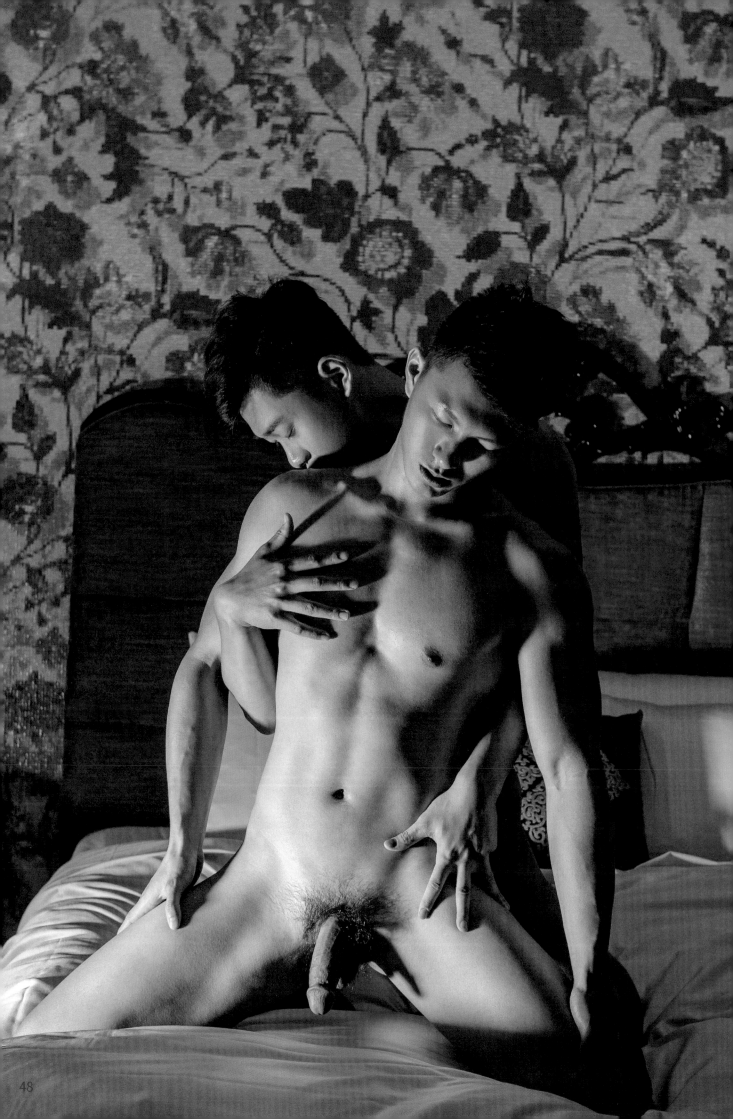

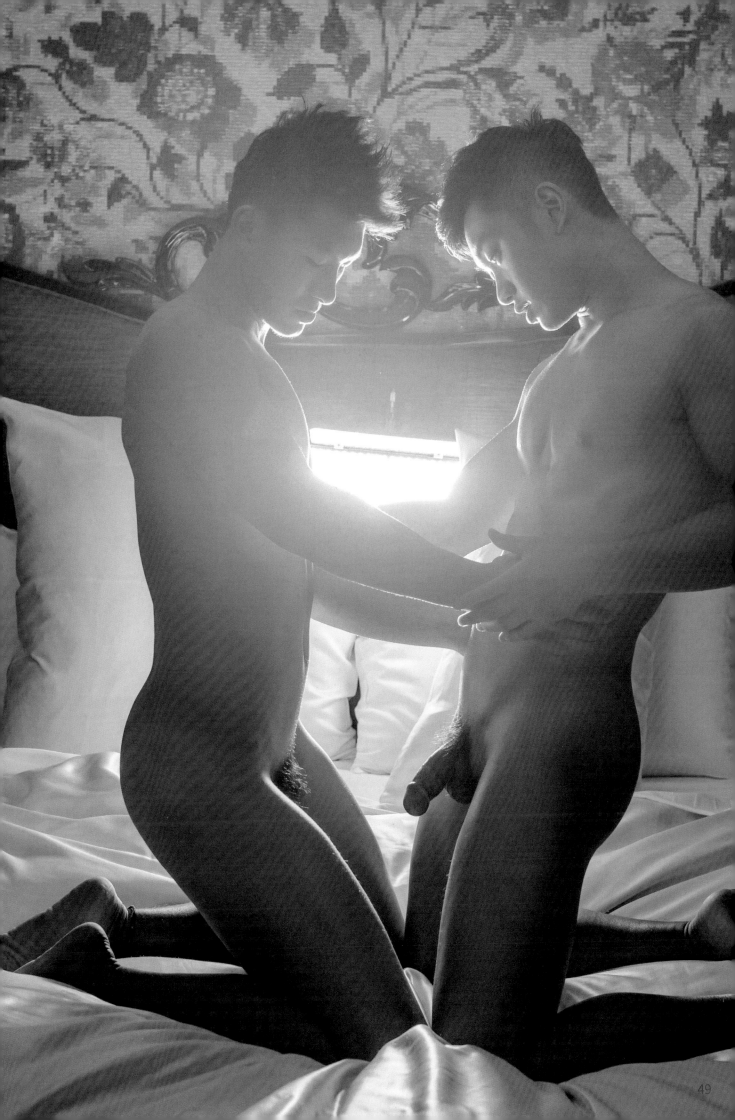

我不太擅長運動
卻很喜歡運動的過程
一步一步地慢慢把身材練了起來

接觸寫真拍攝之後
更激發想練的更壯的動力
也想記錄鏡頭下那個不一樣的自己

- 李智凱

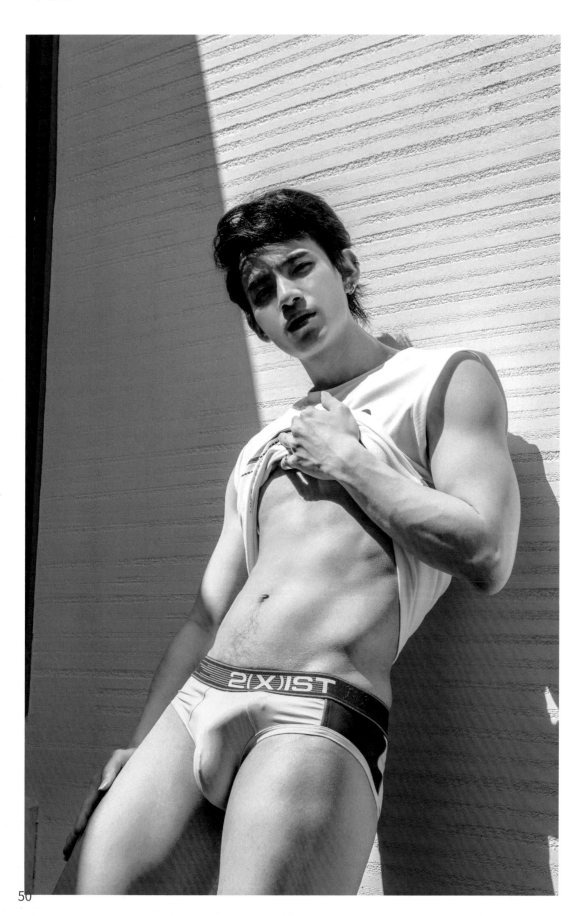

50

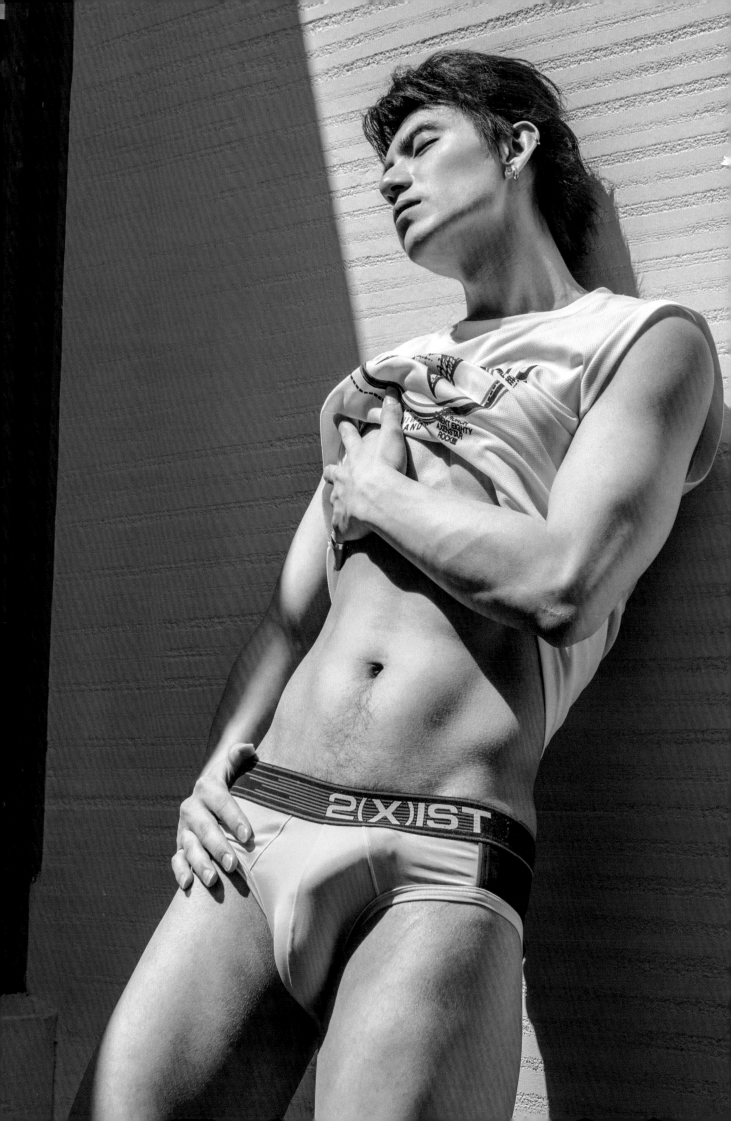

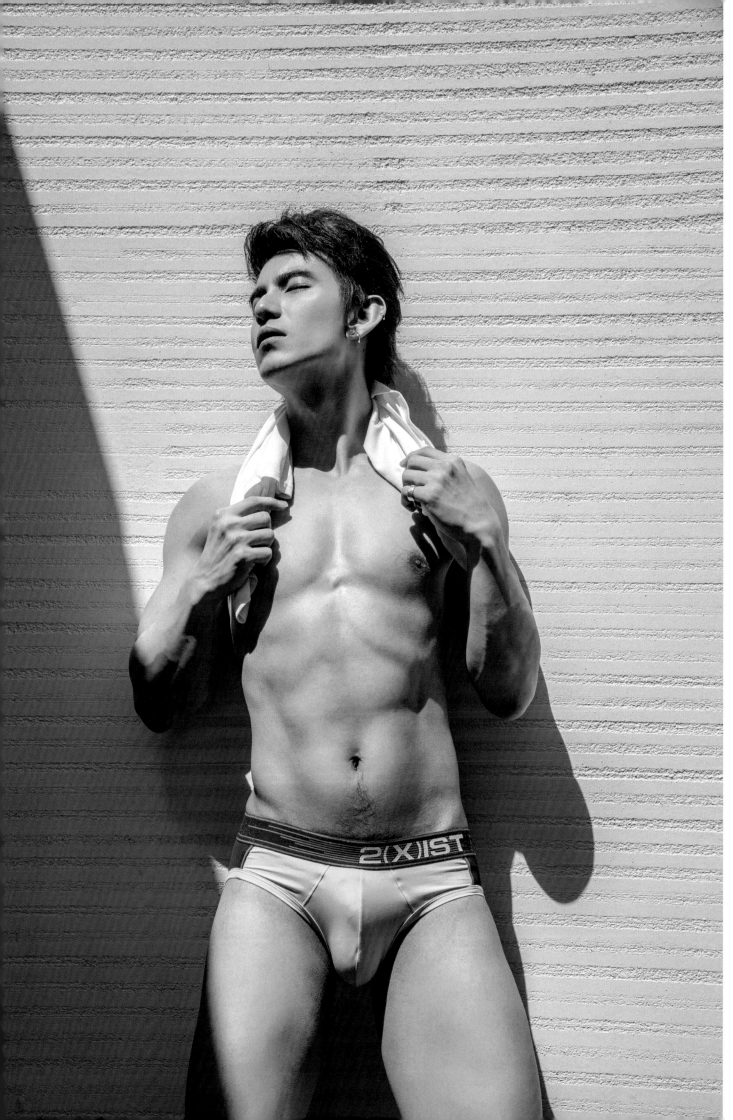

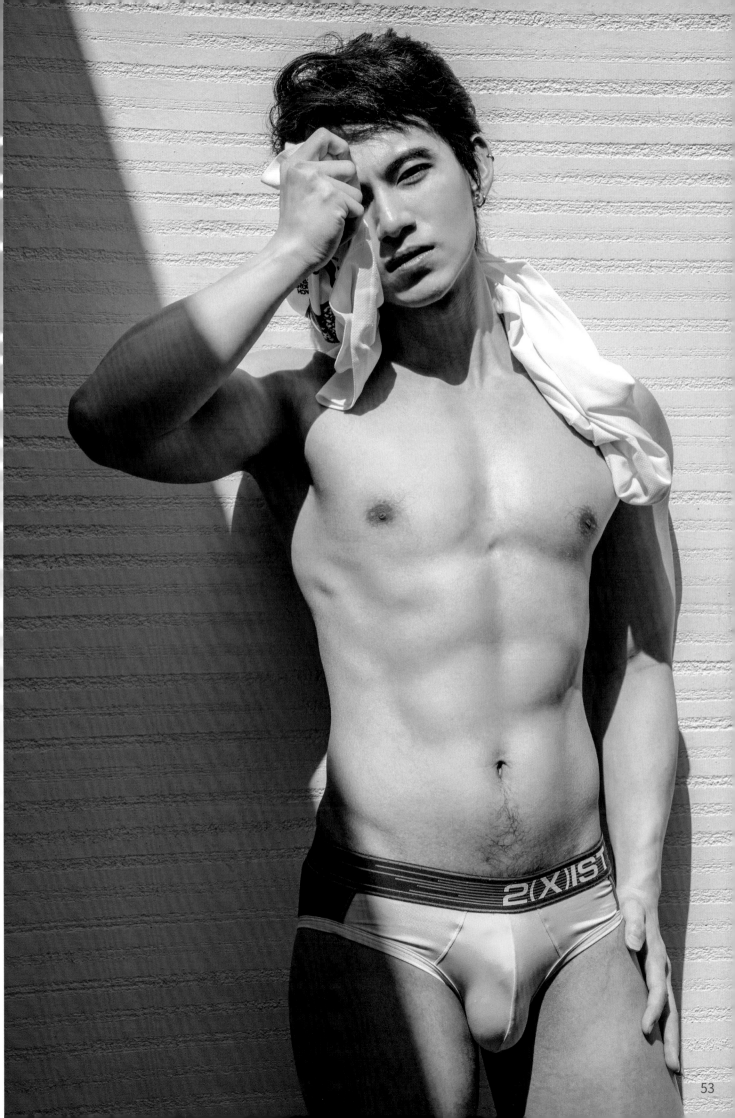

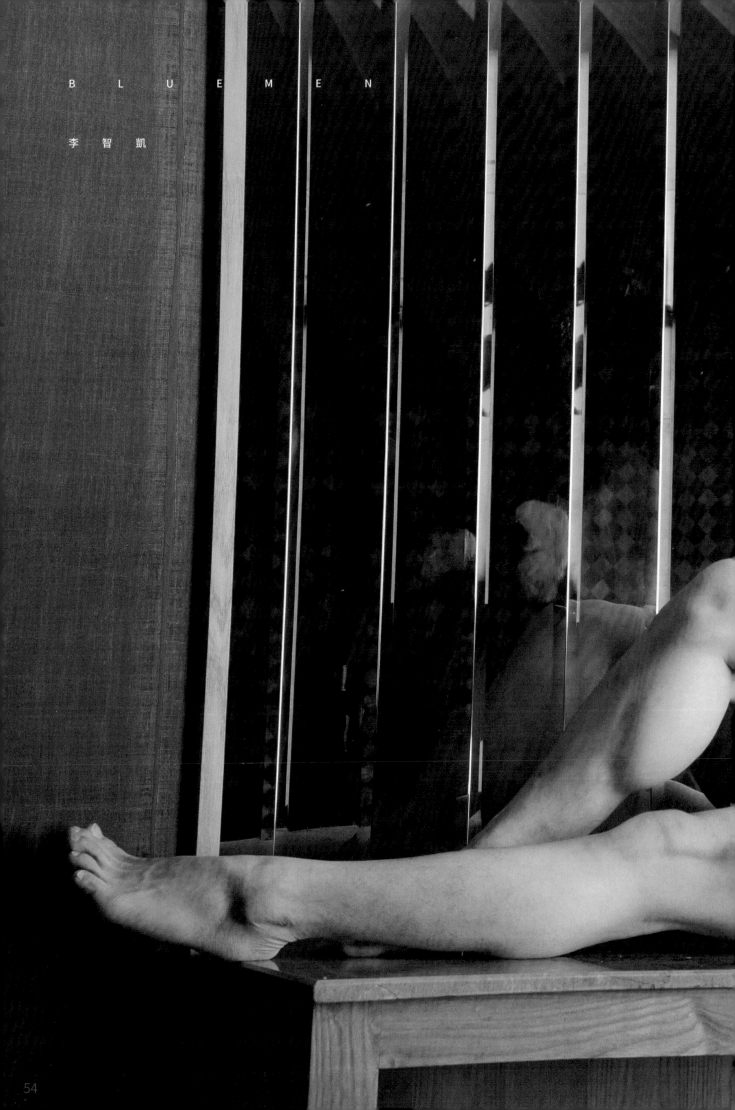

BLUEMEN

李智凯

54

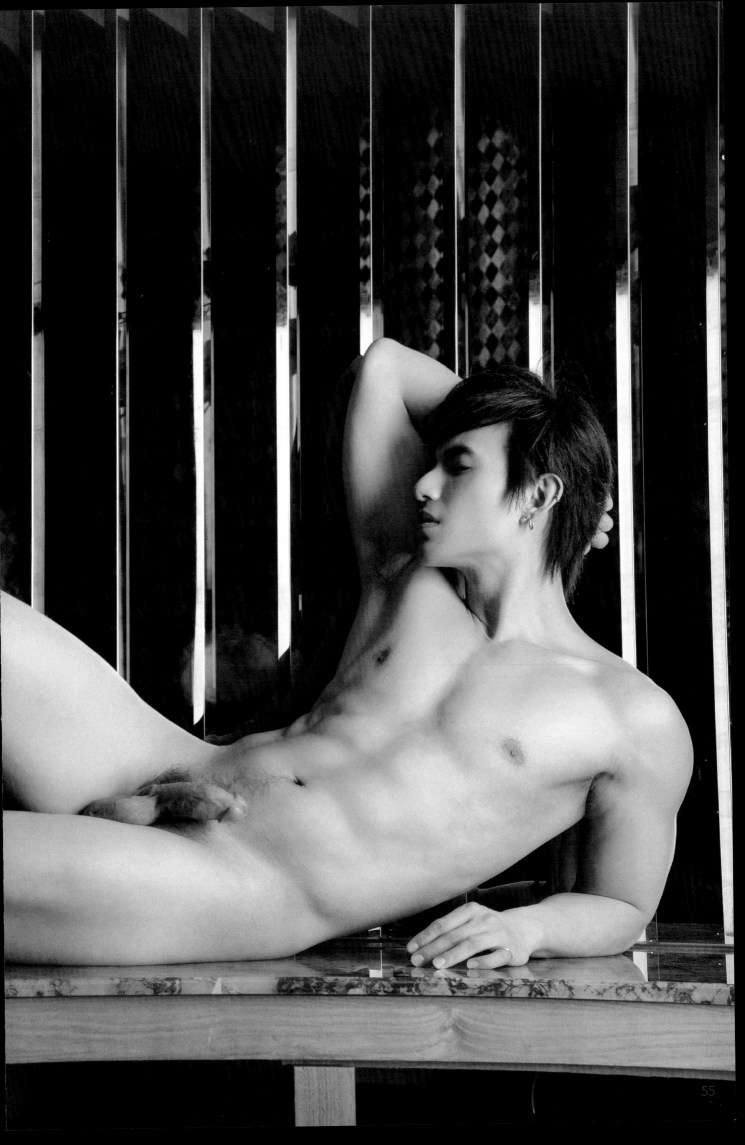

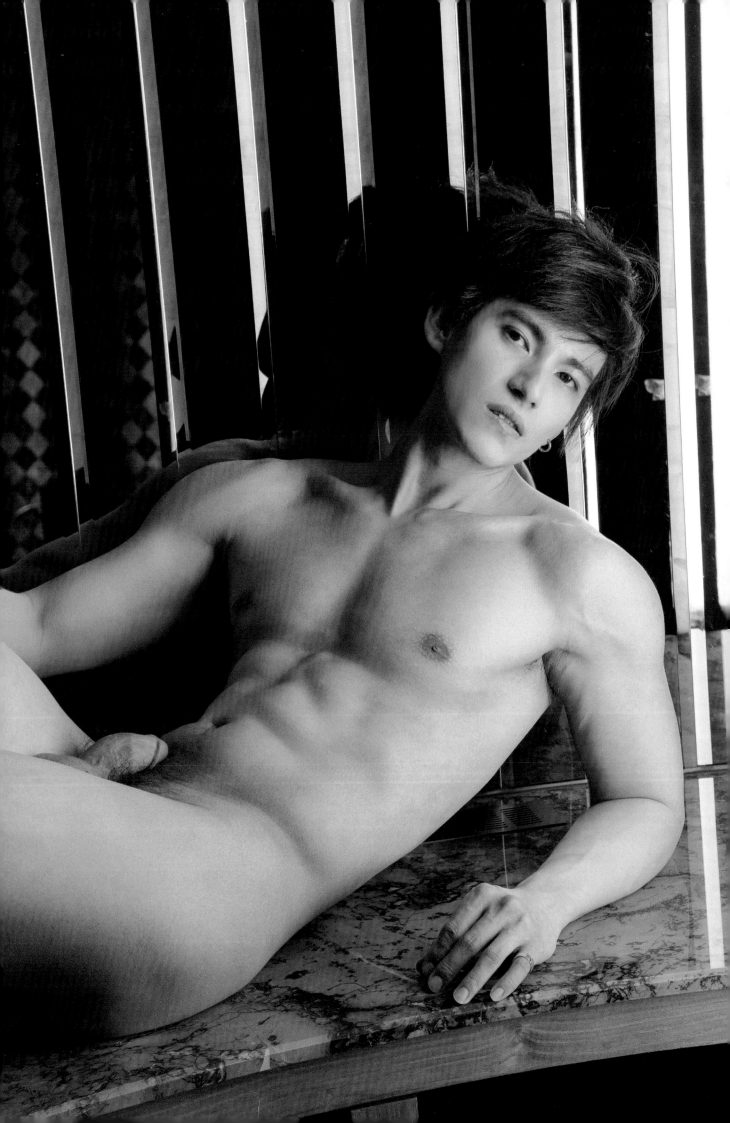

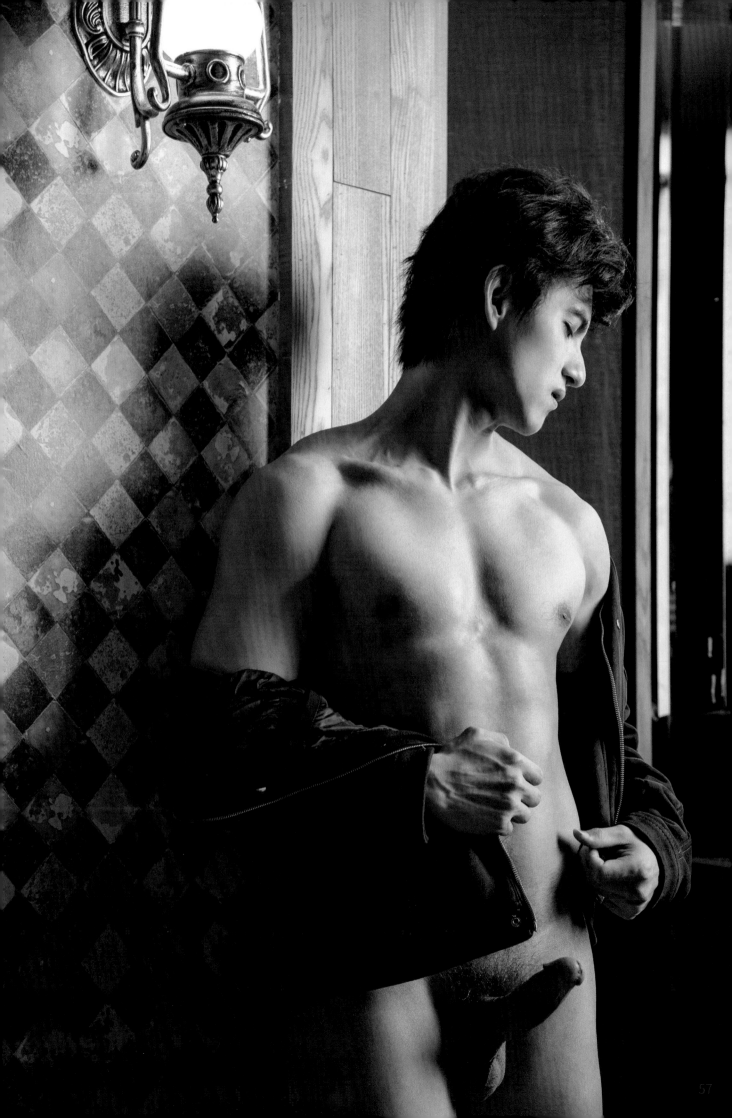

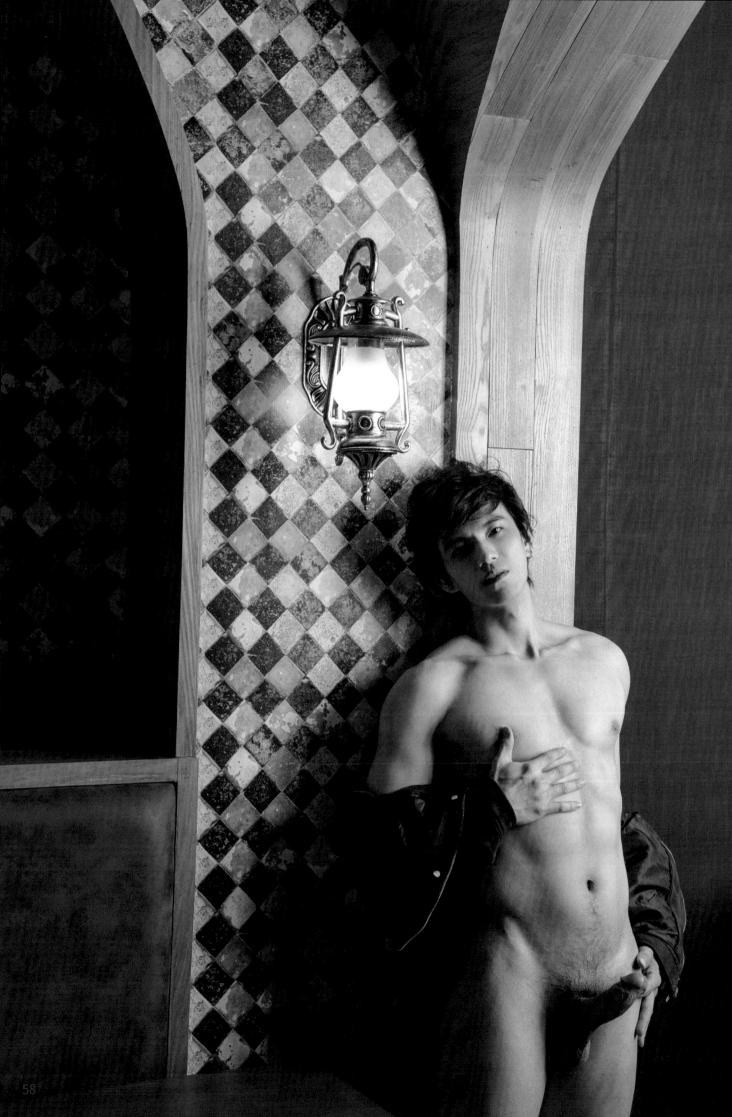

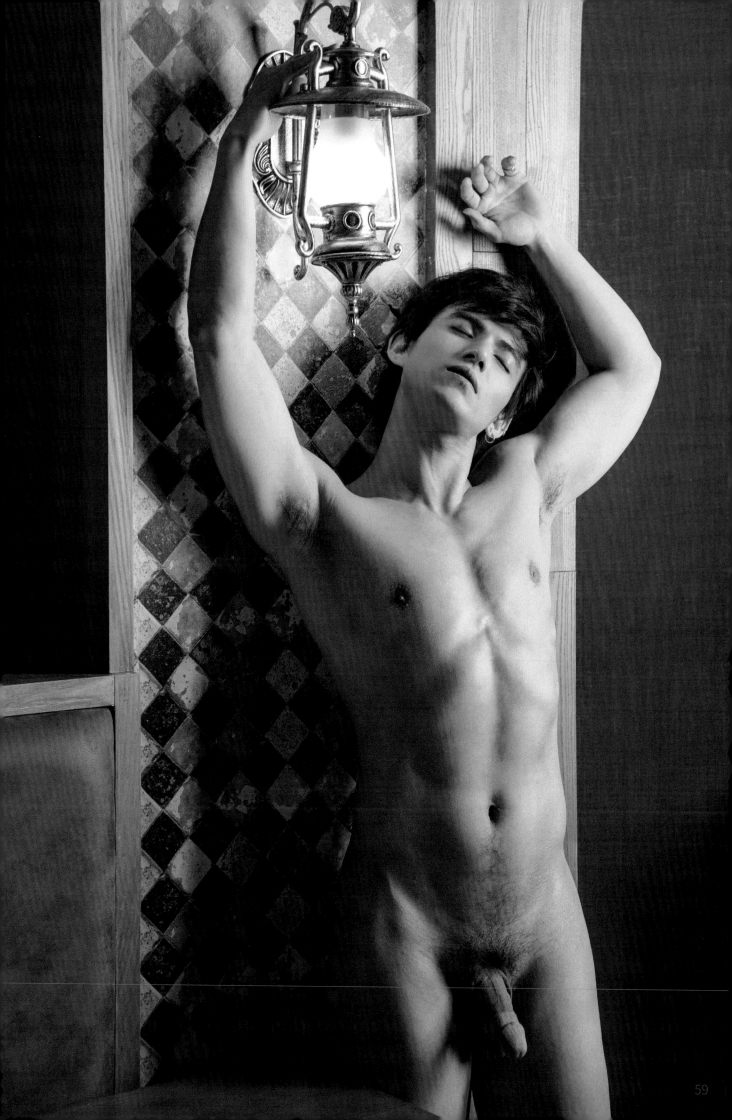

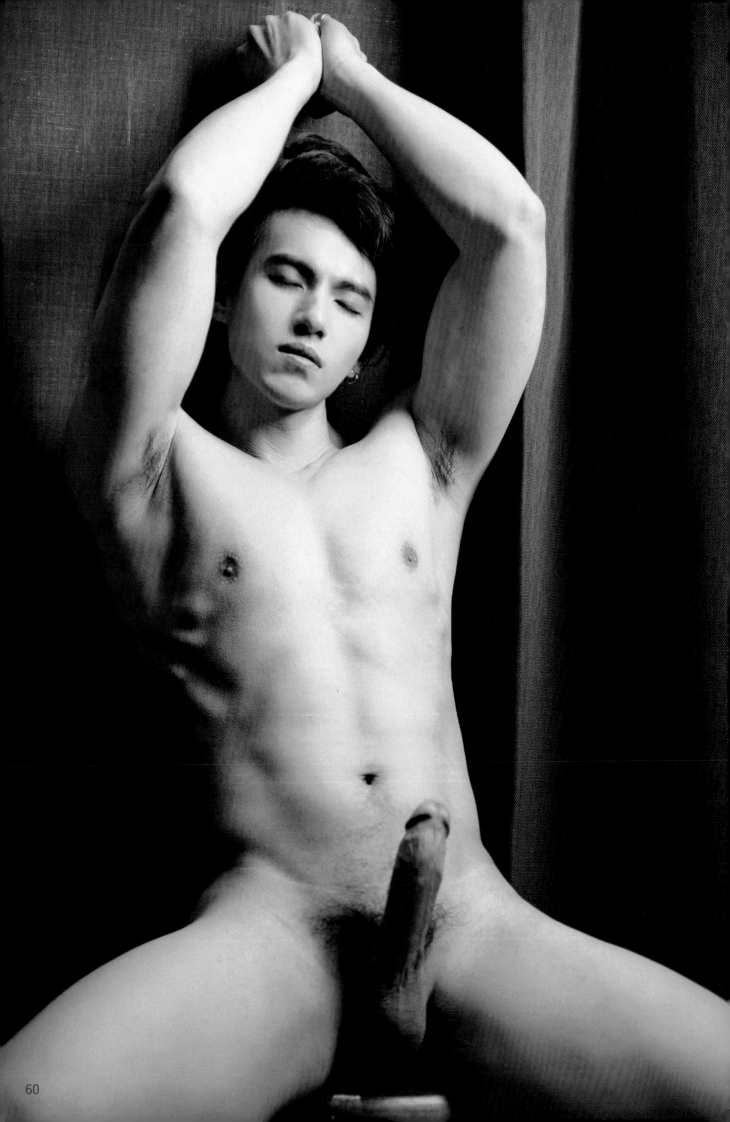

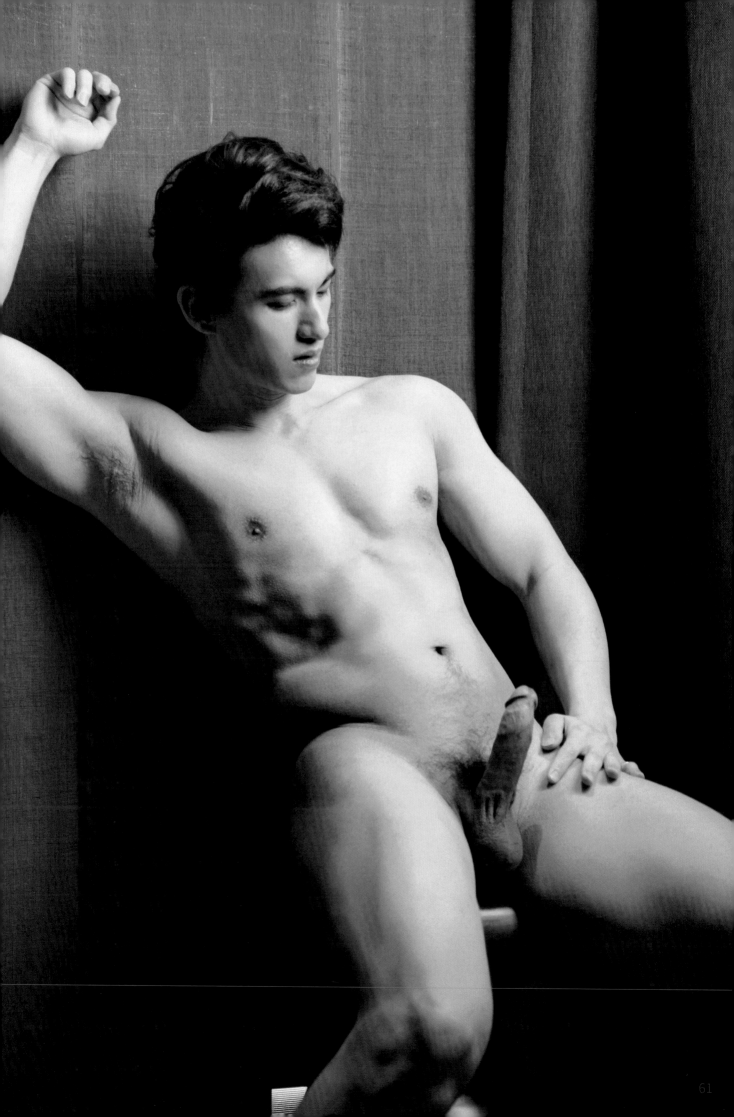

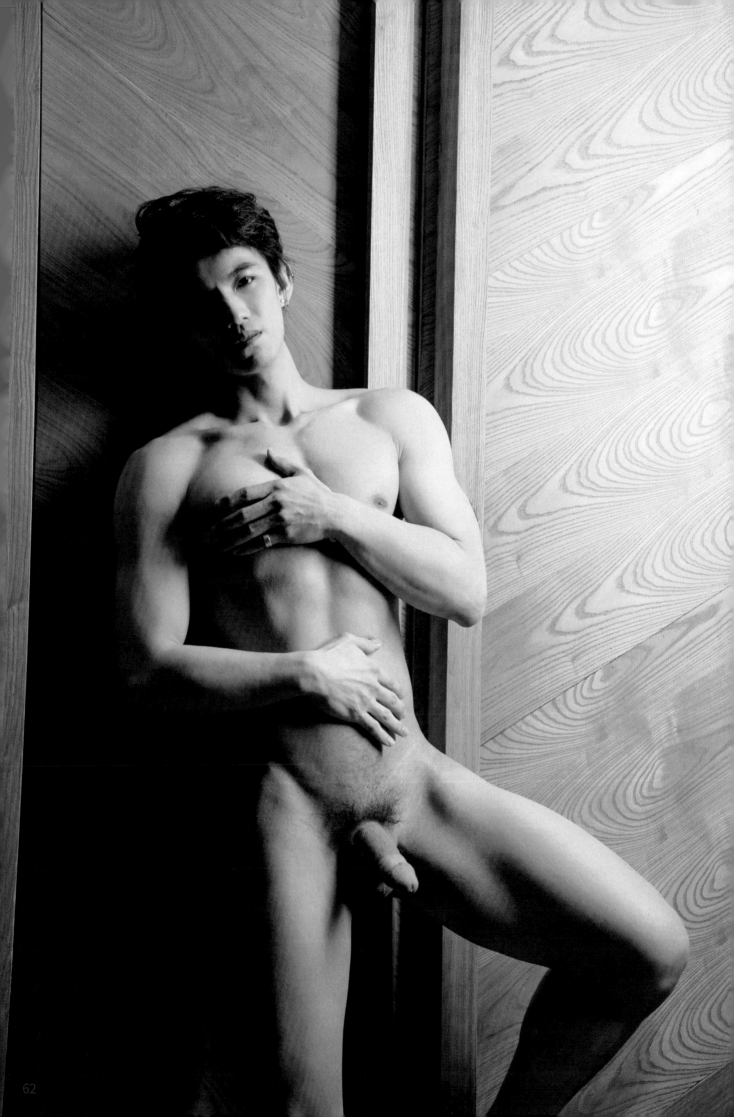

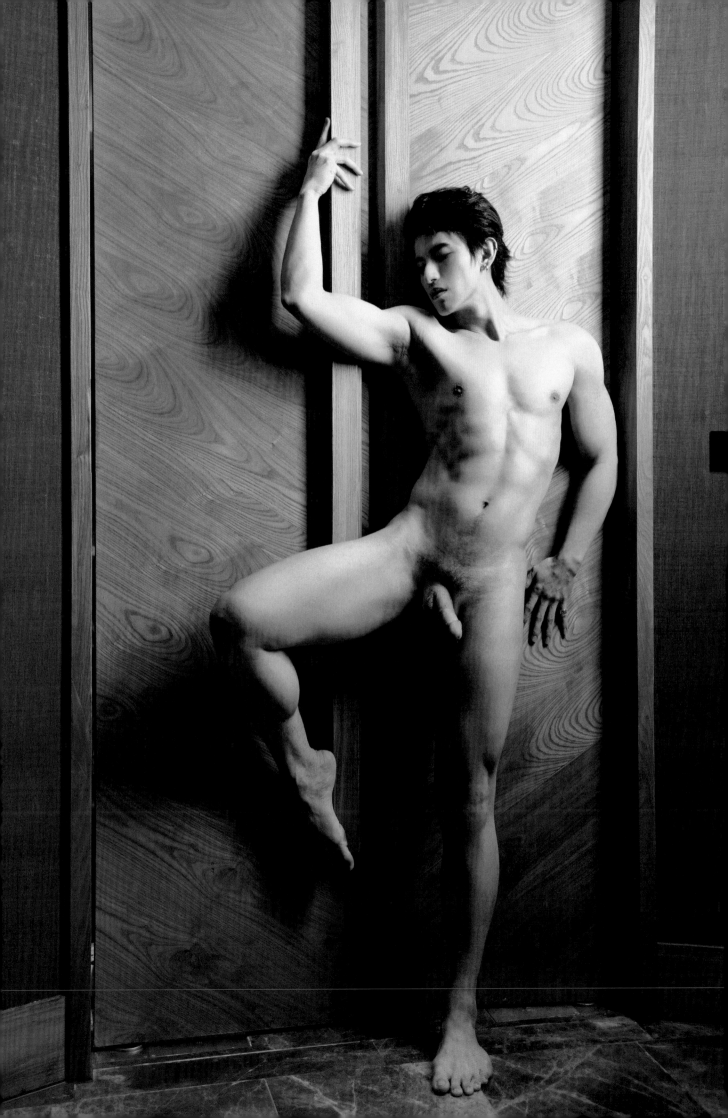

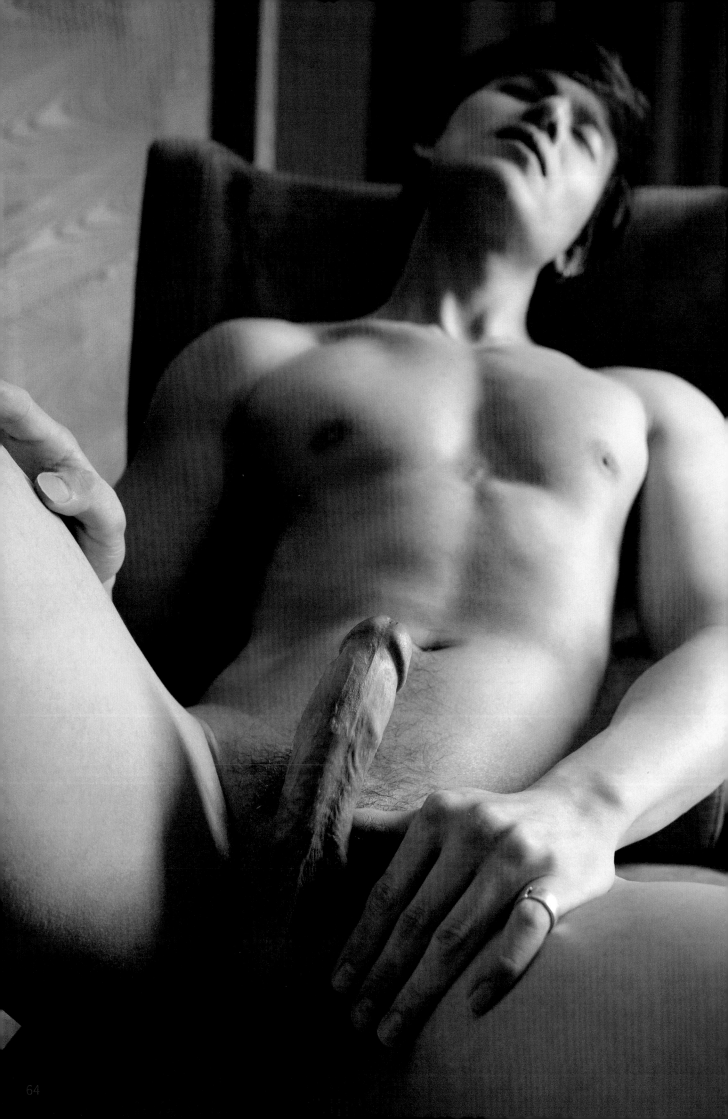

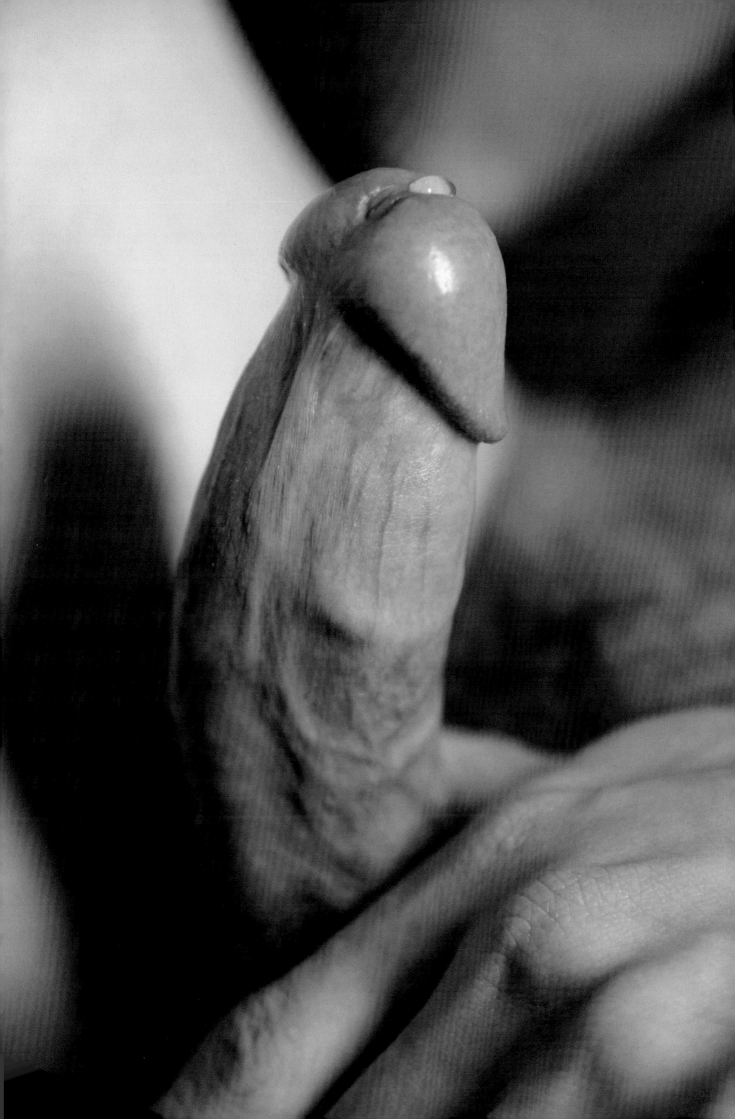

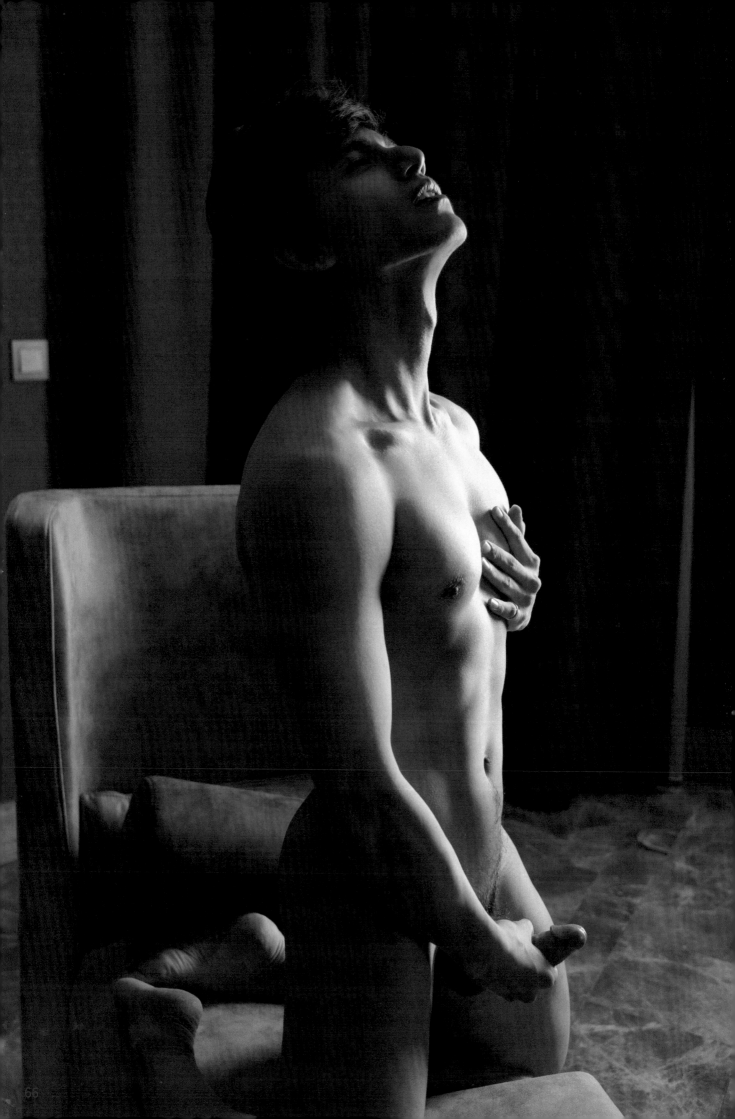

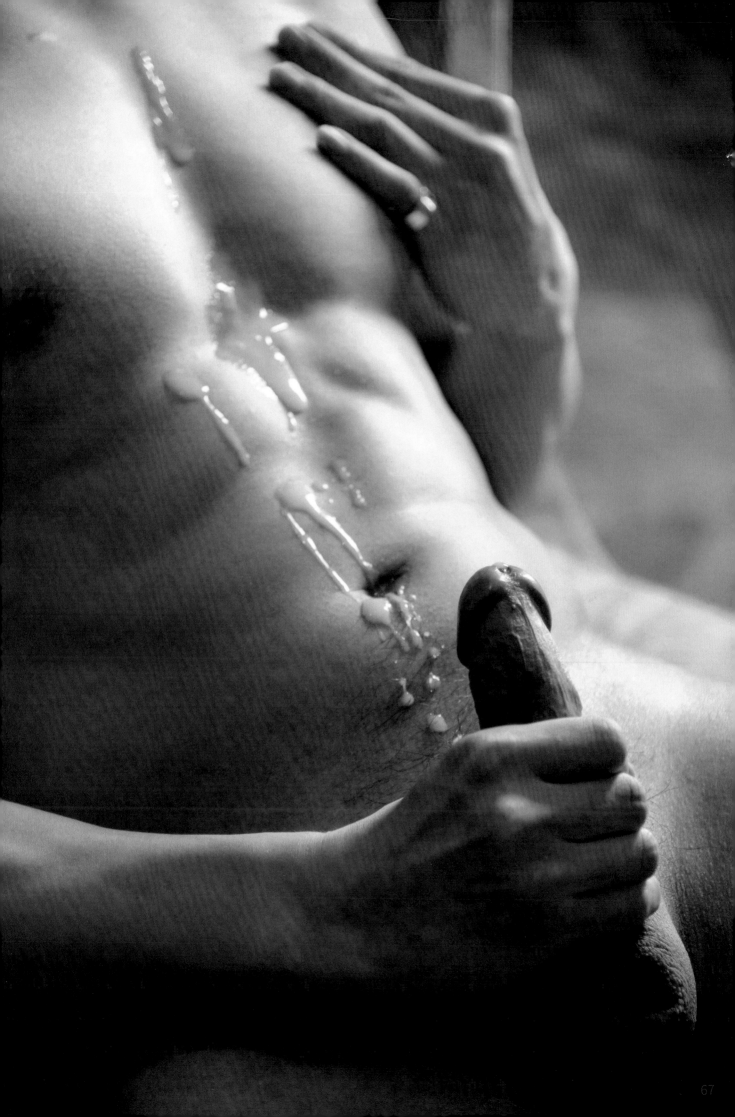

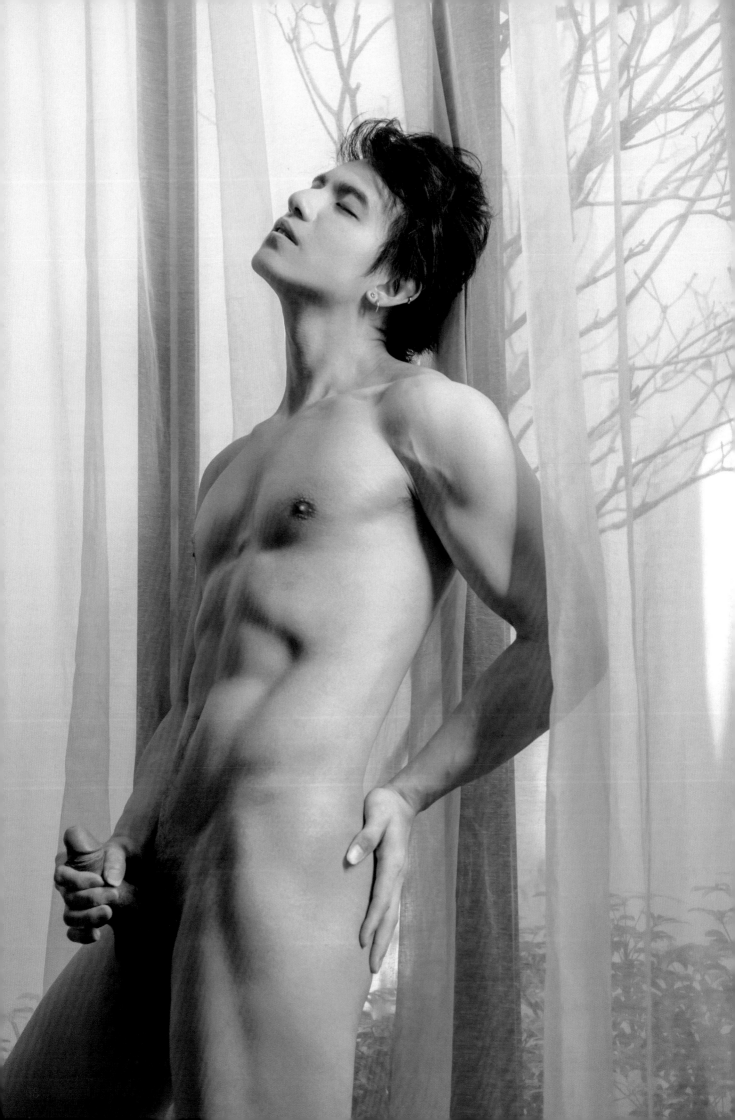

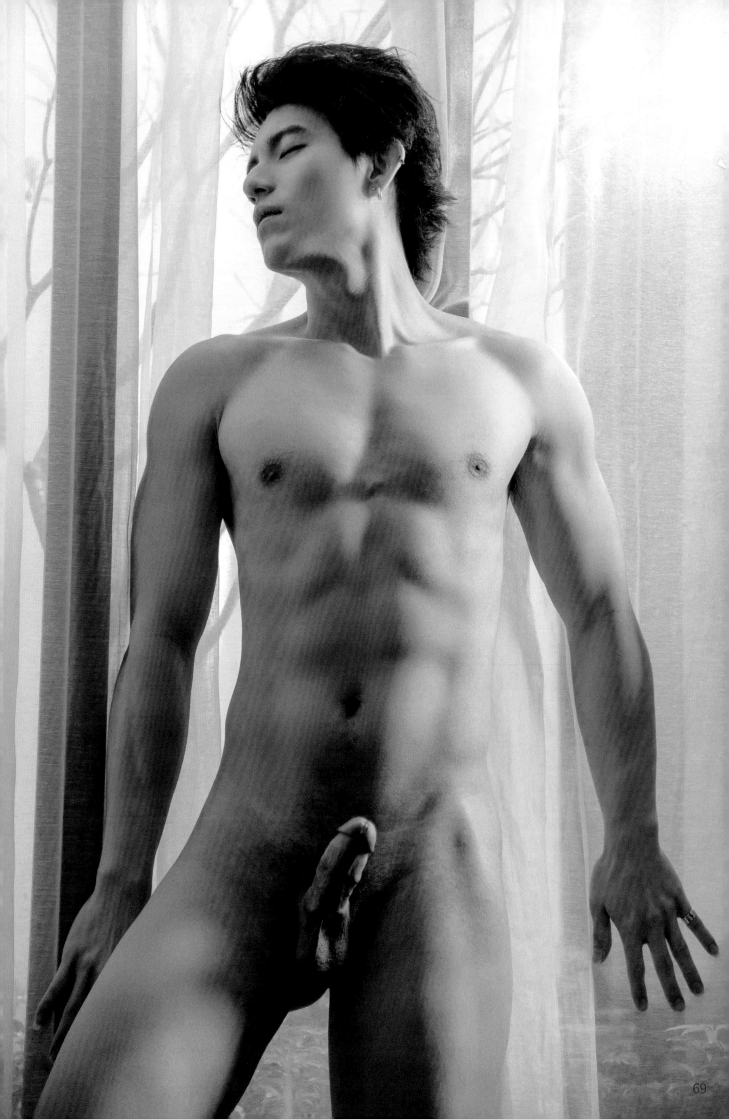

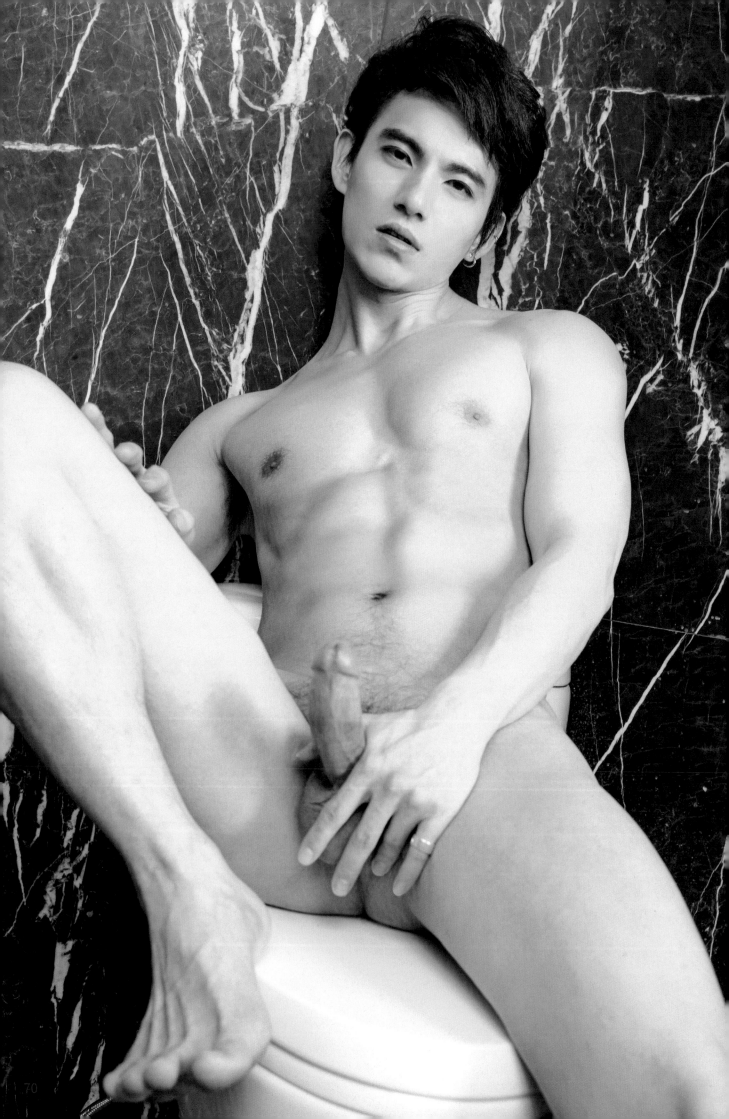

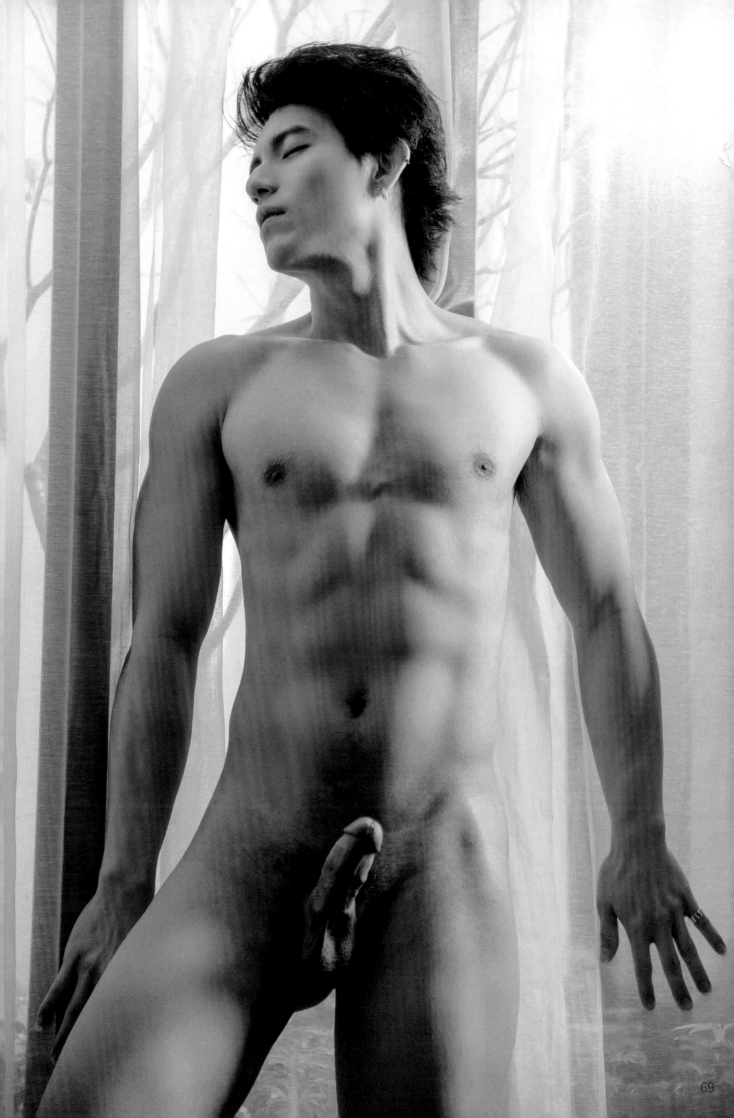

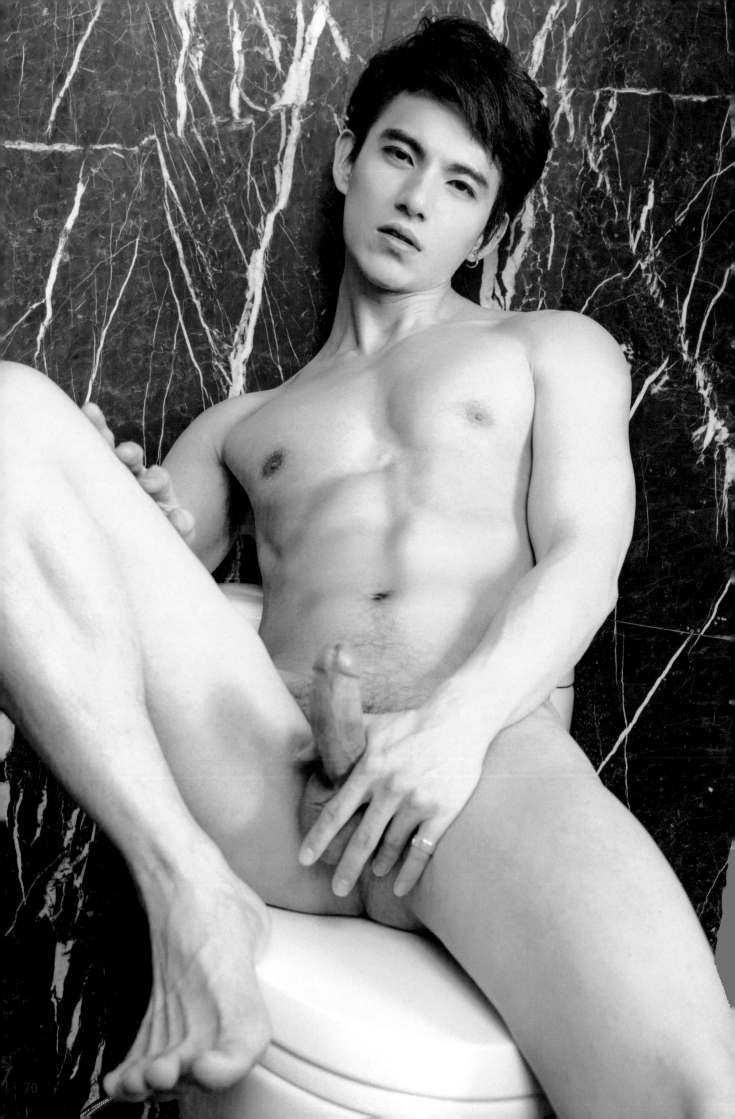

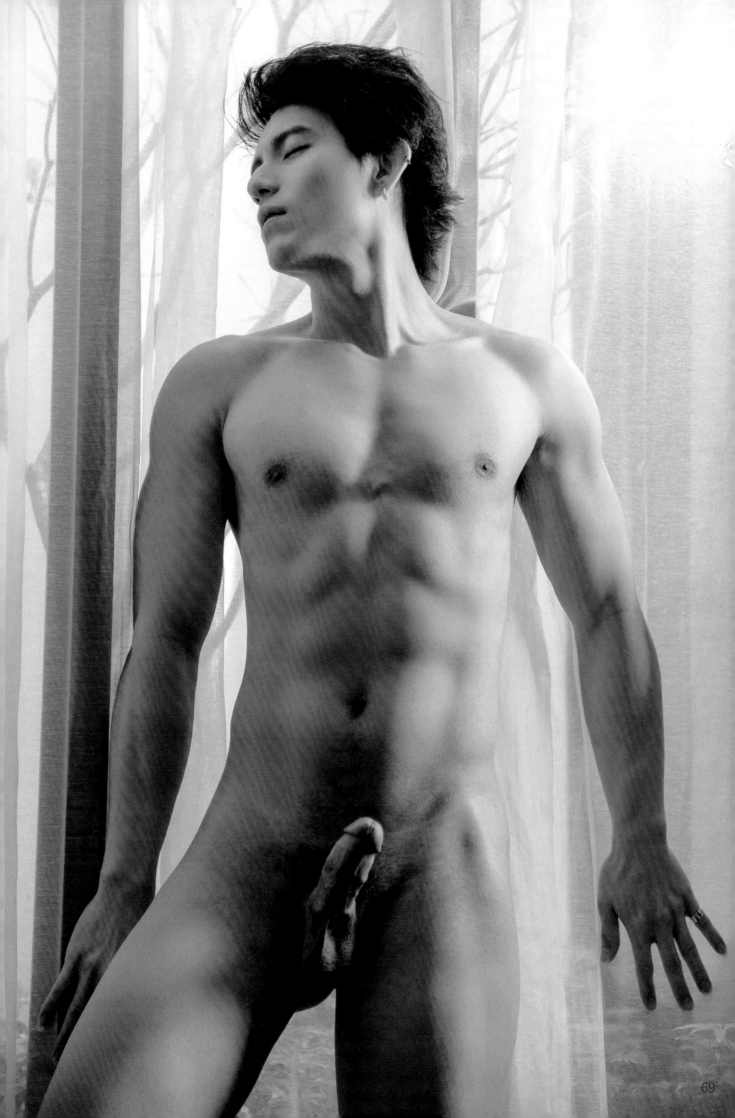

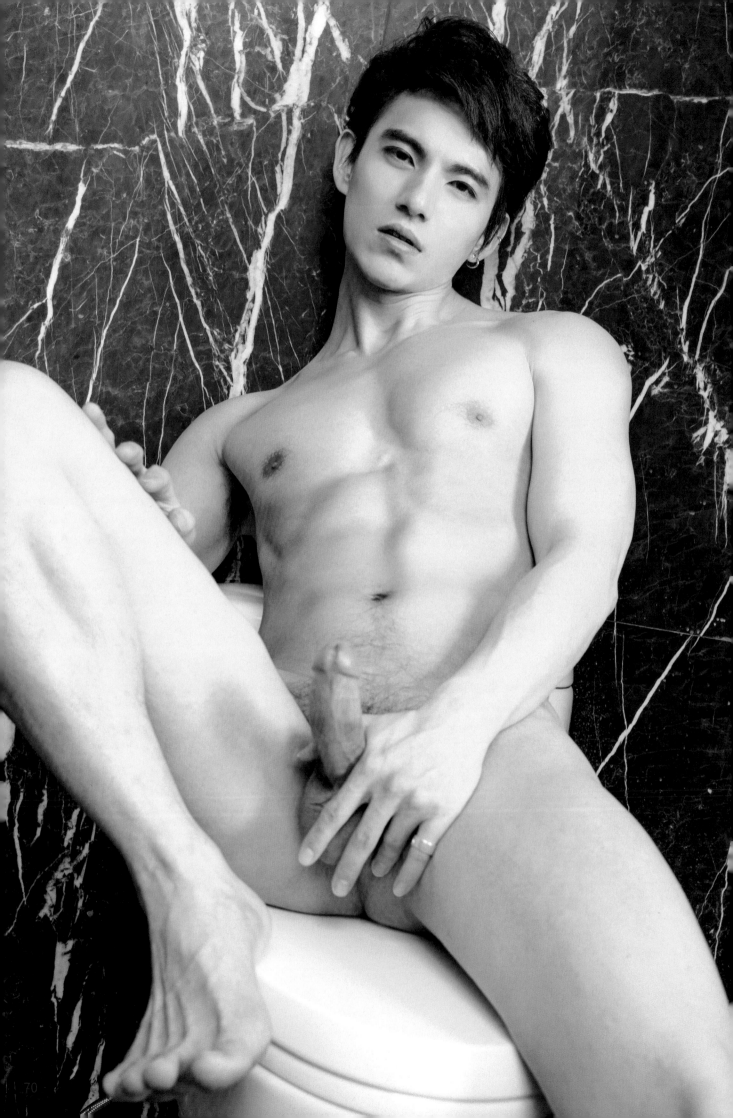

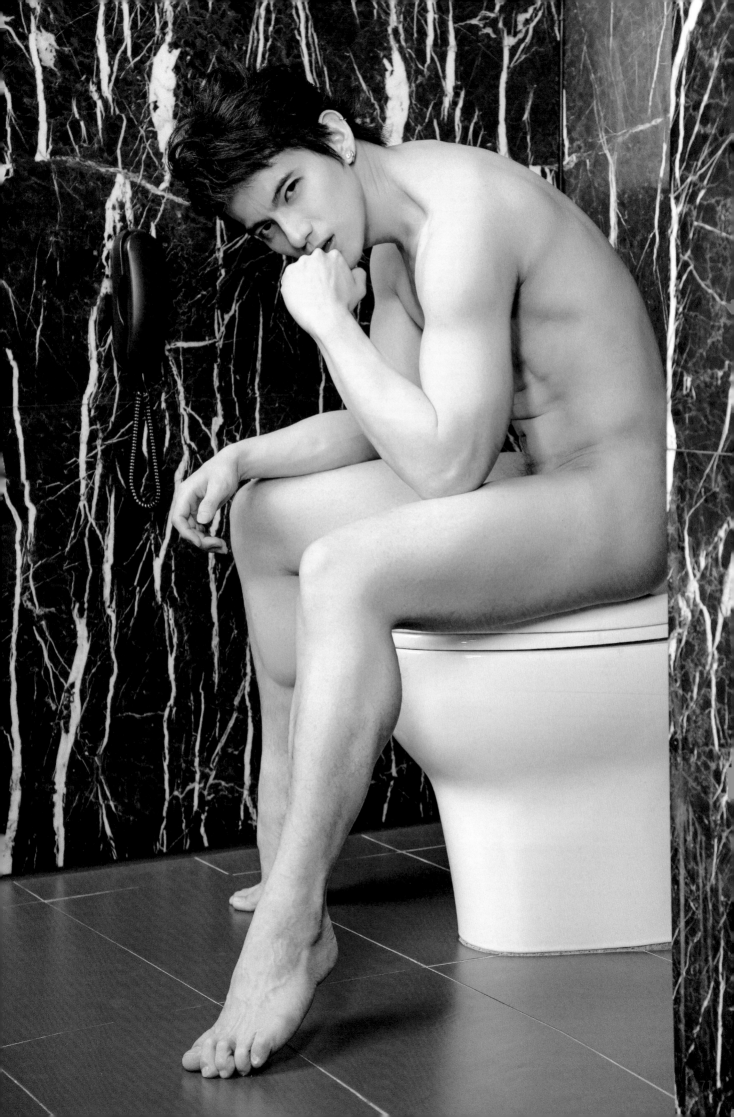

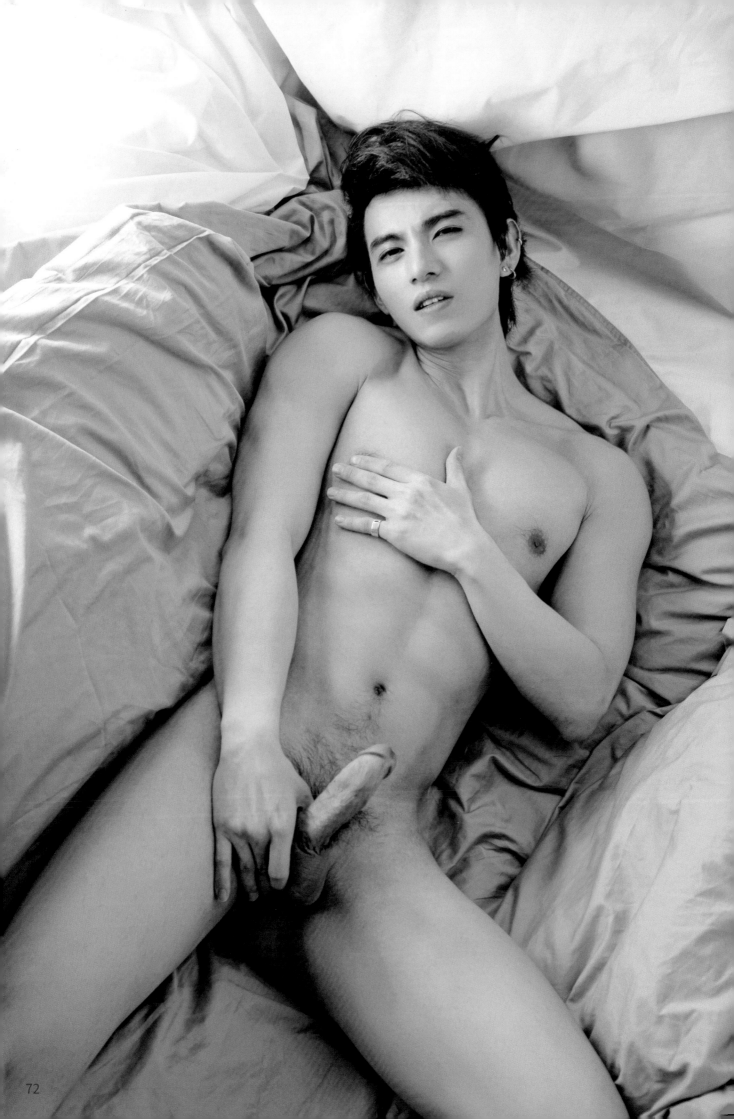

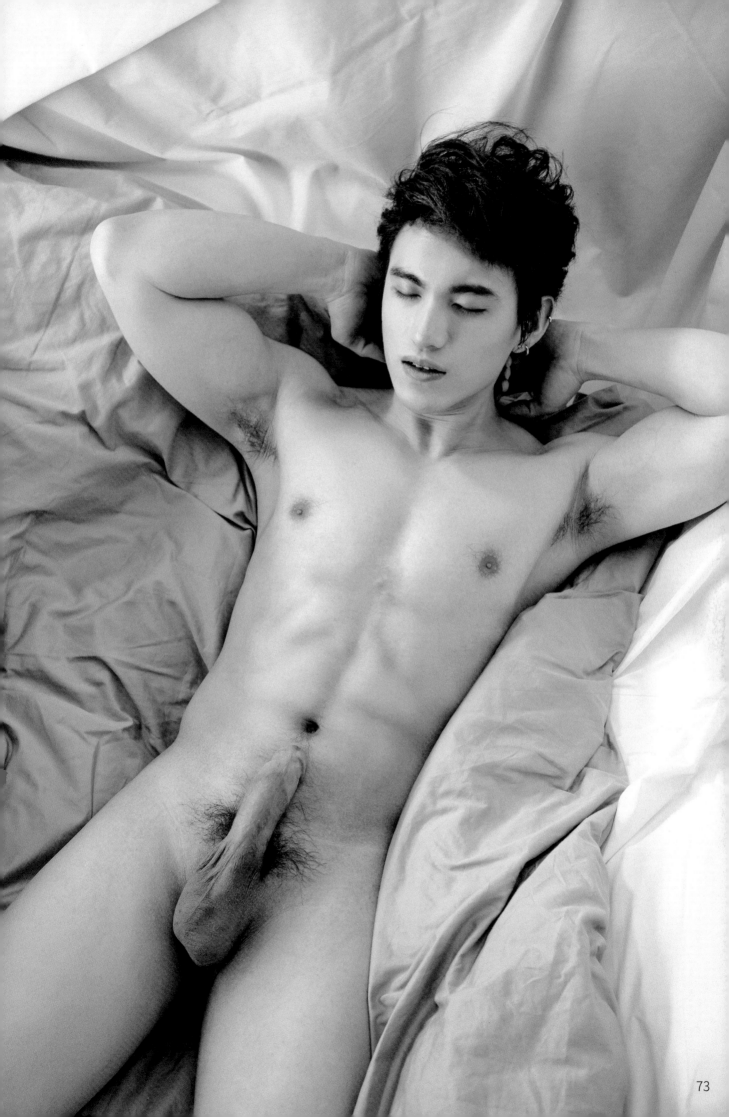

73

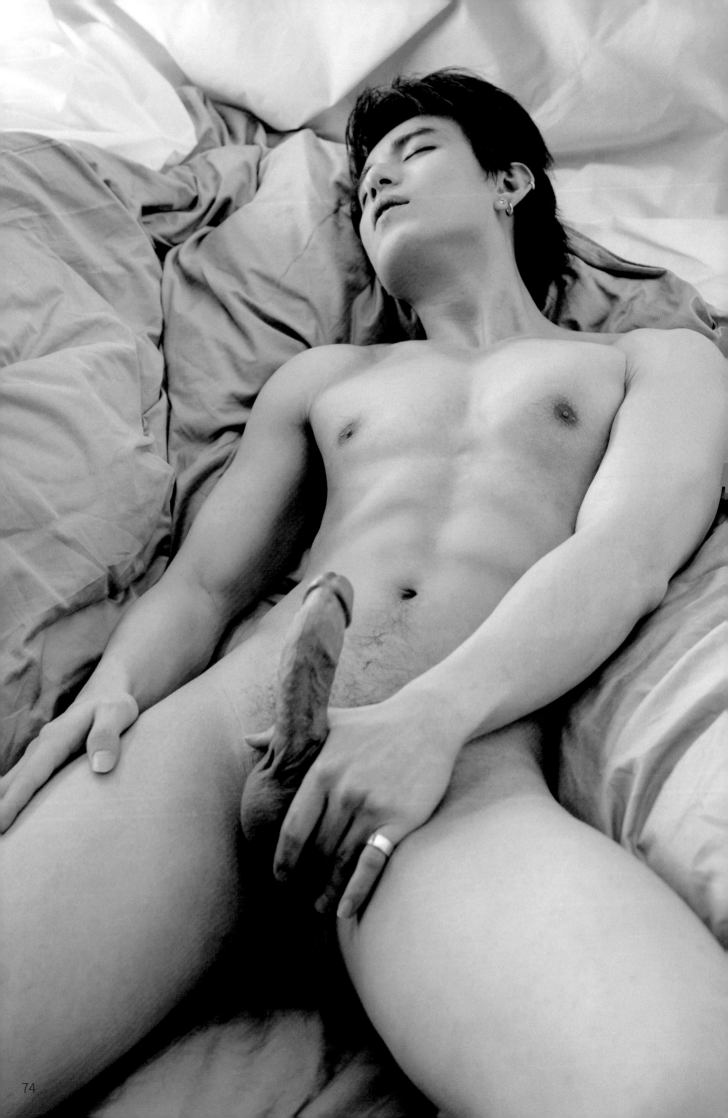

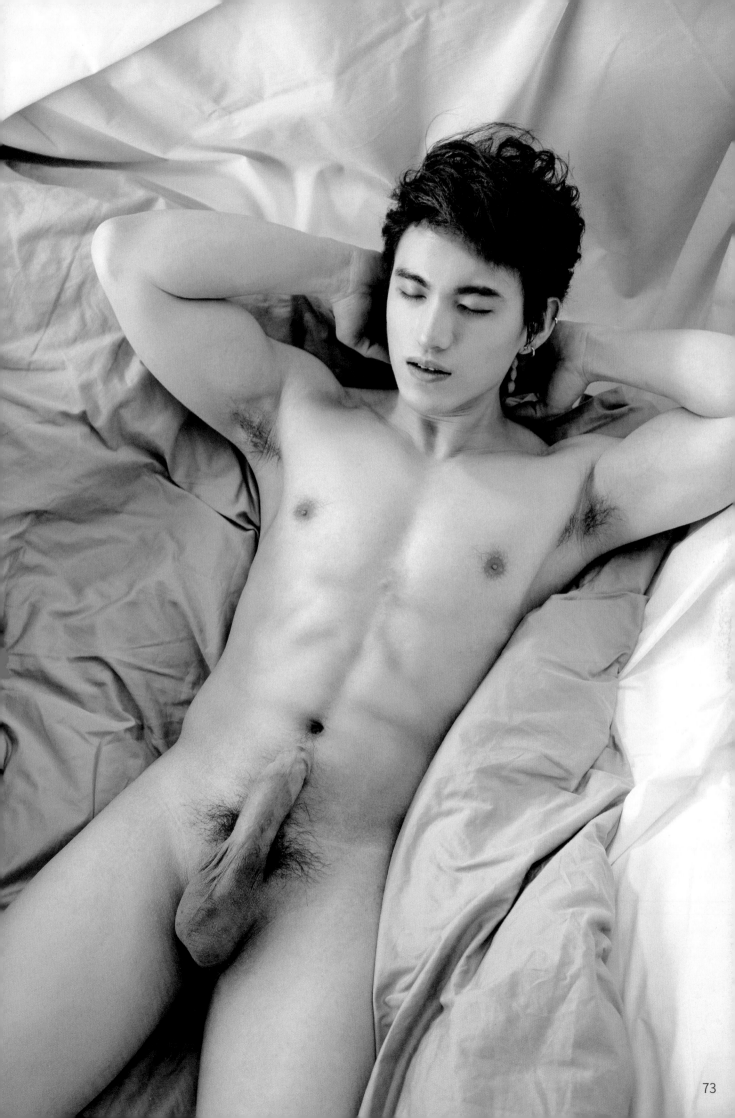

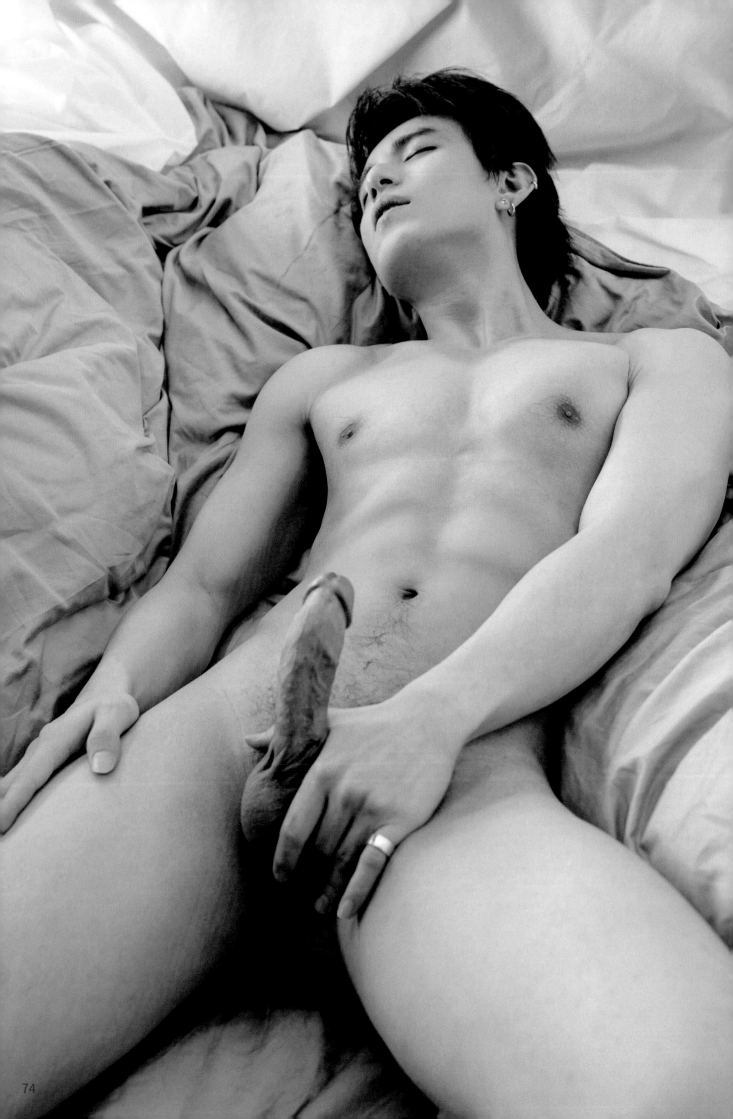

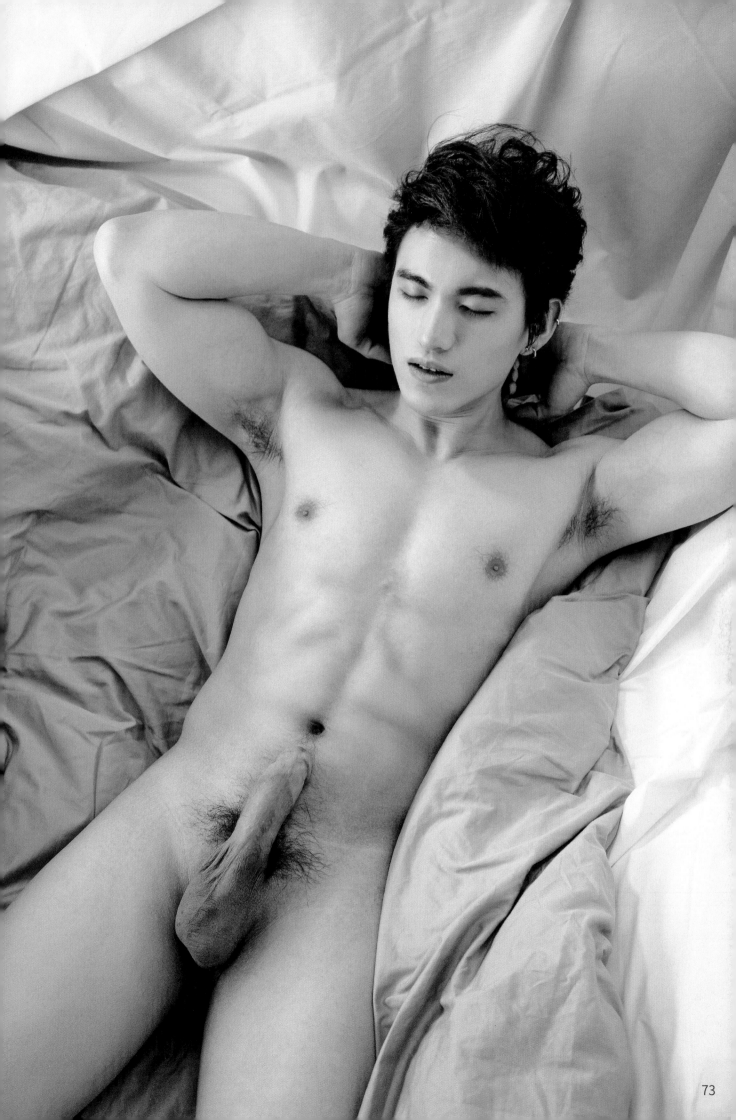

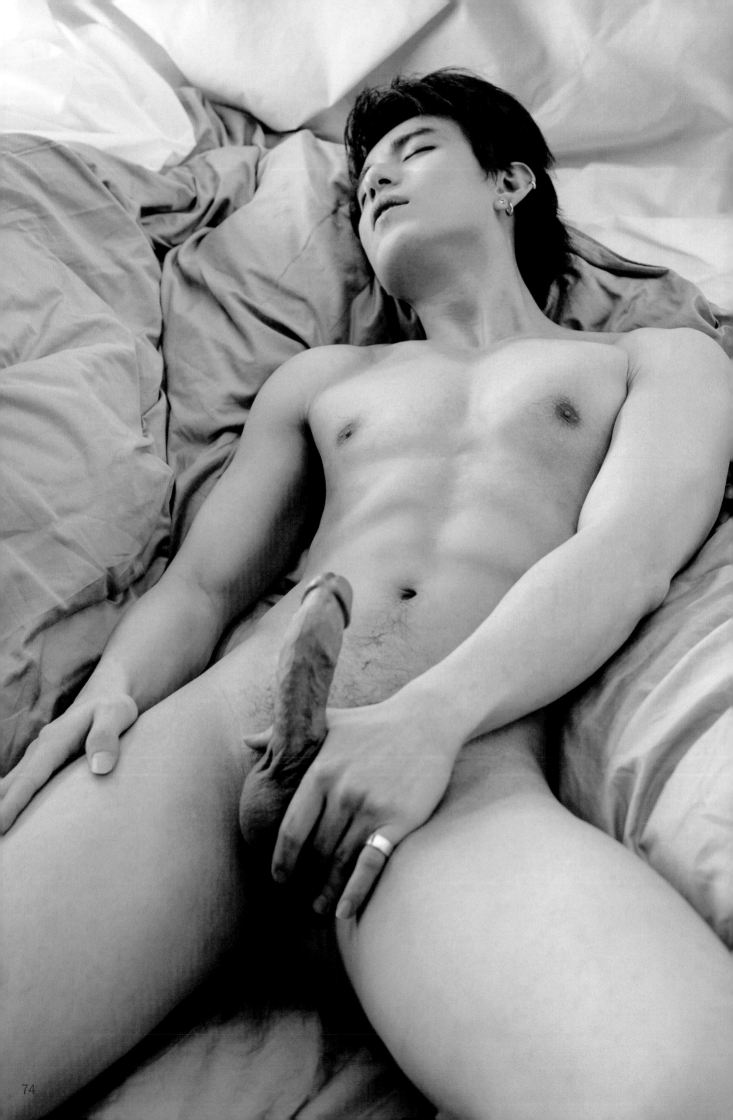

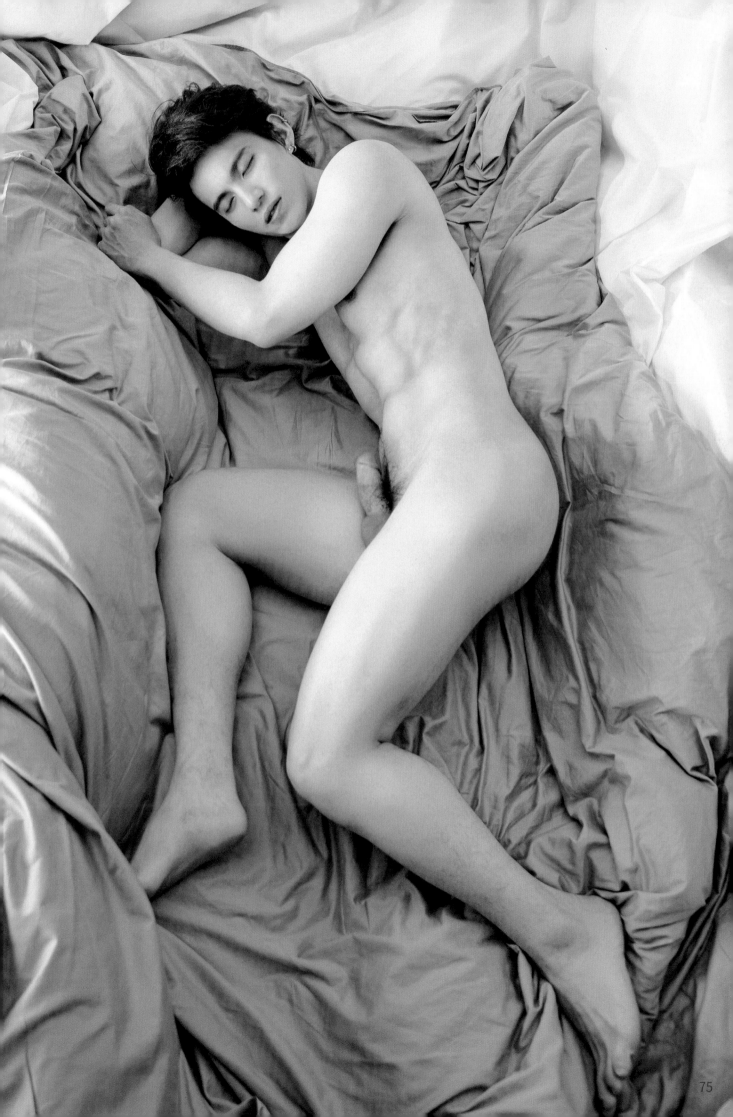

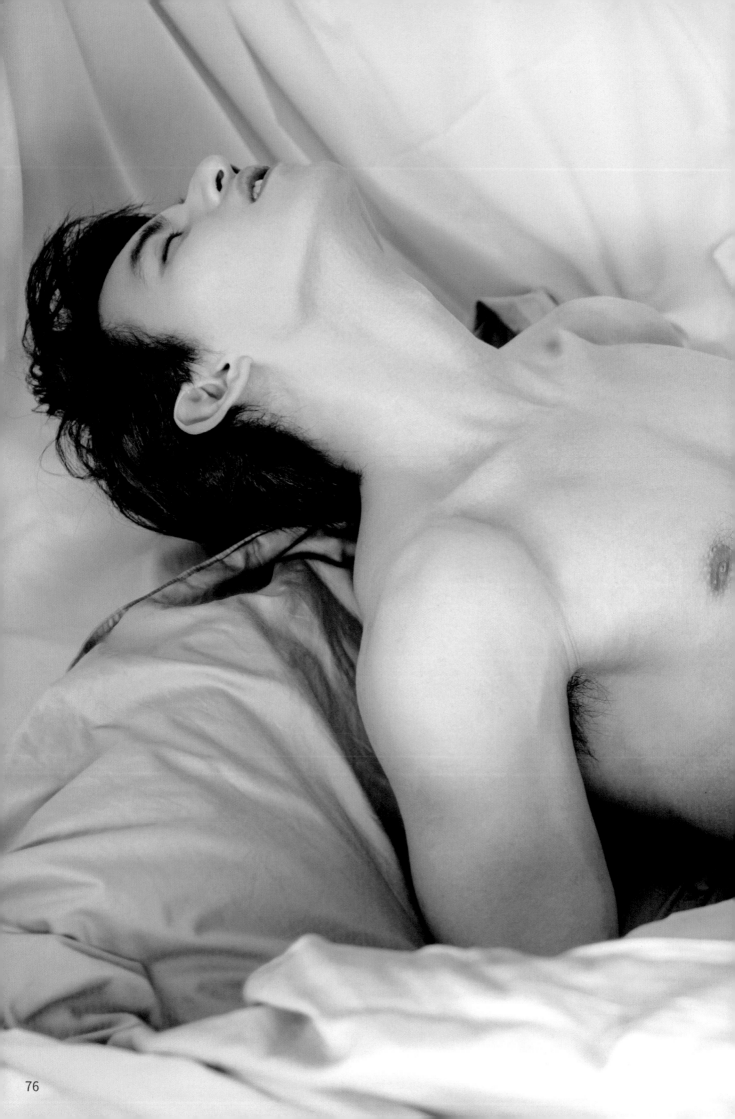

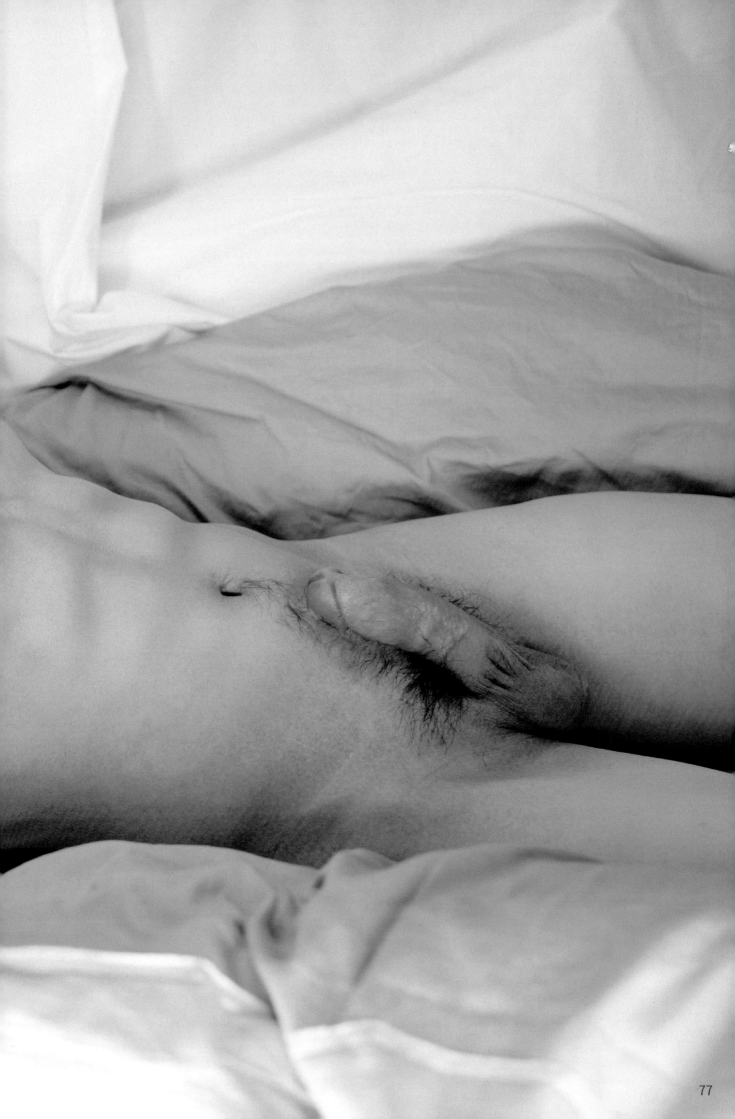

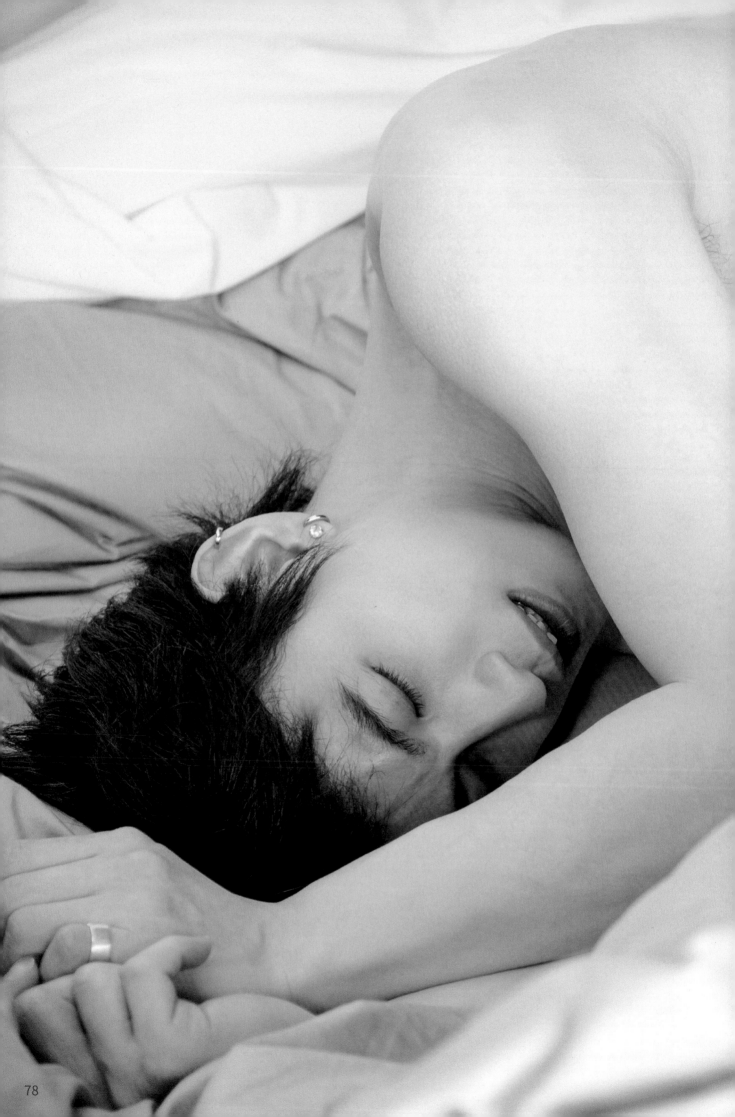

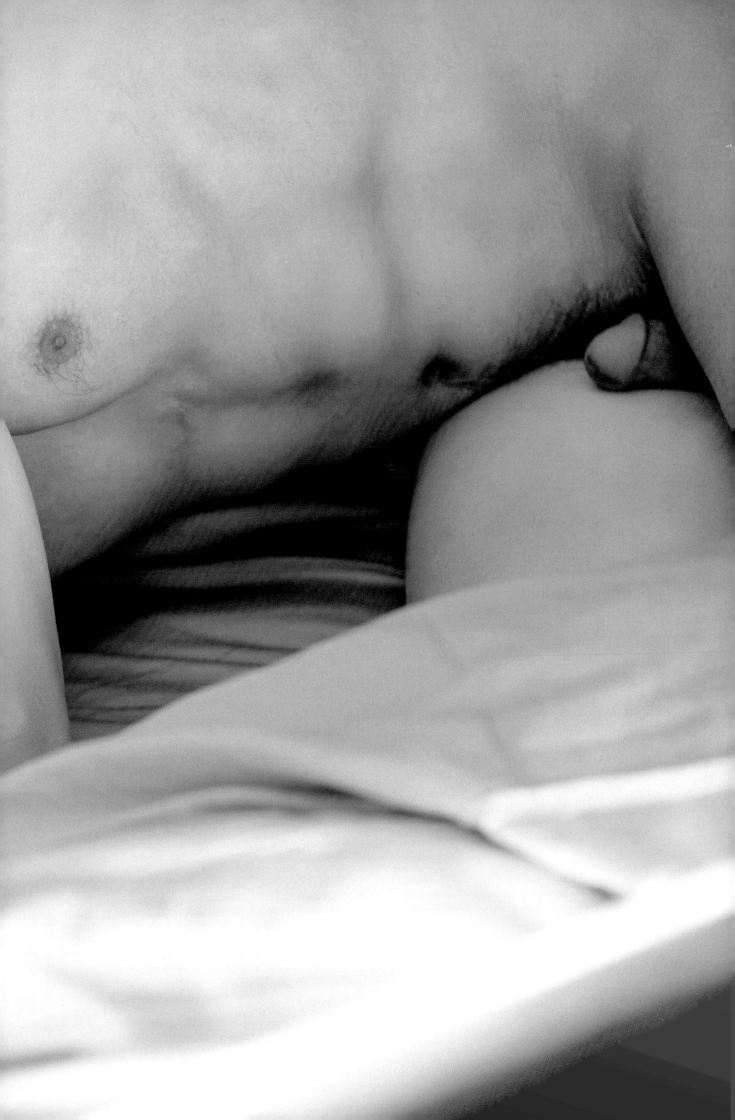

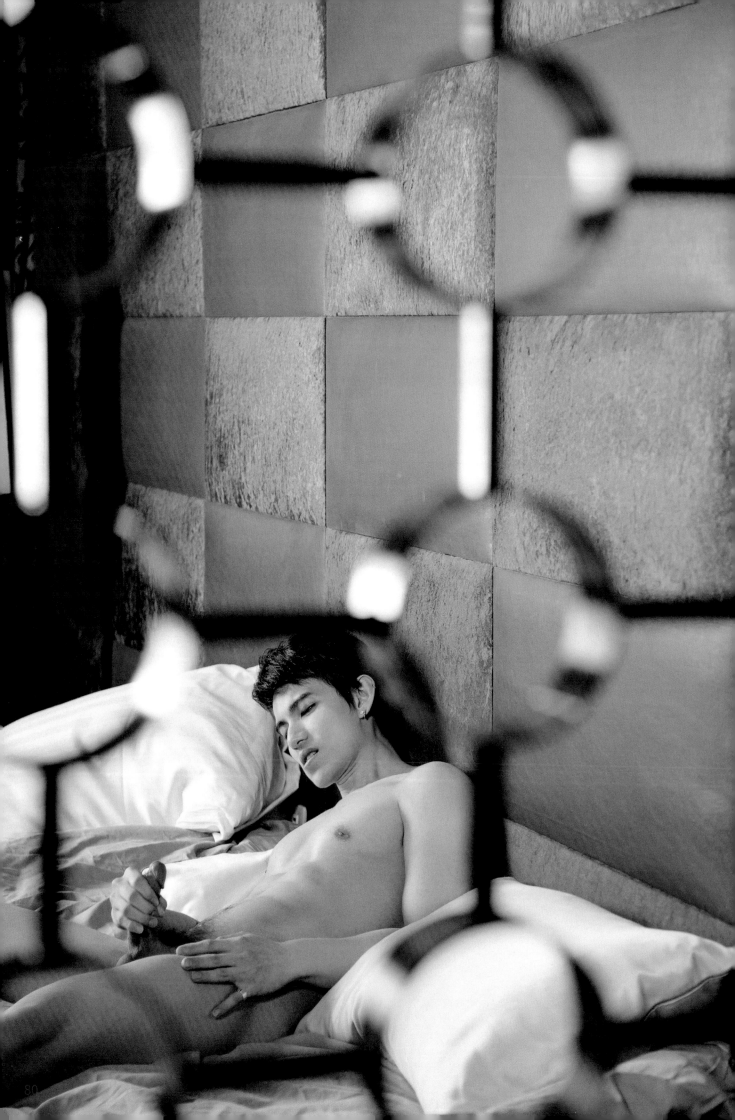

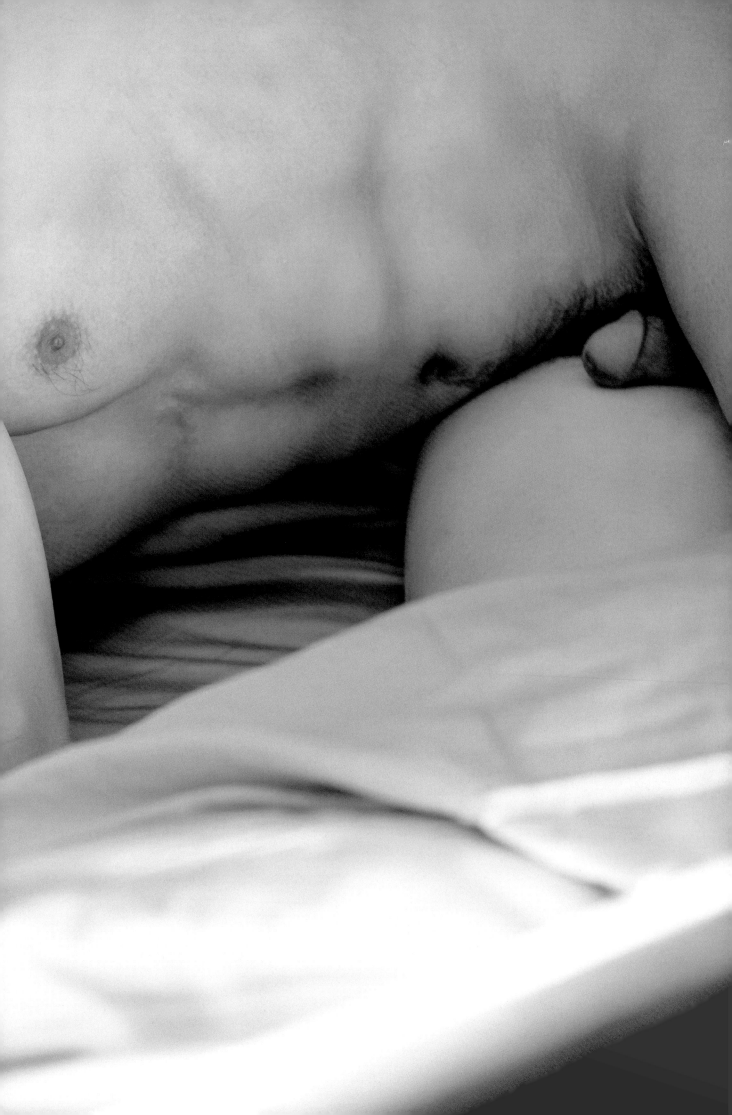

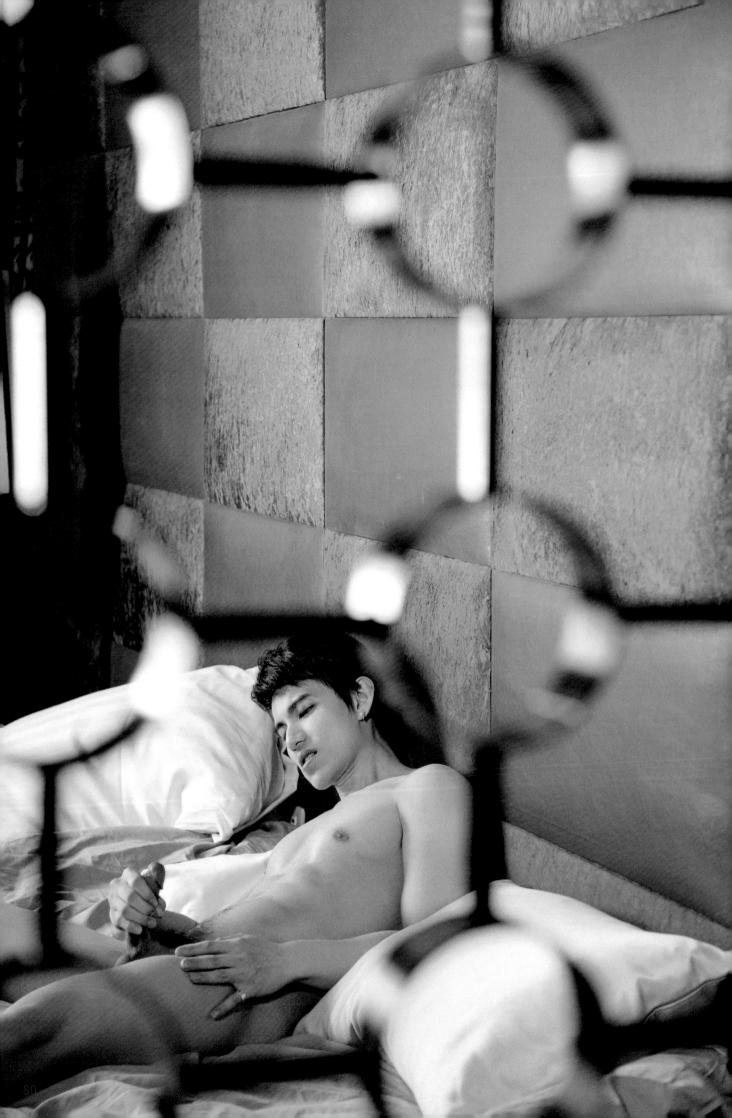

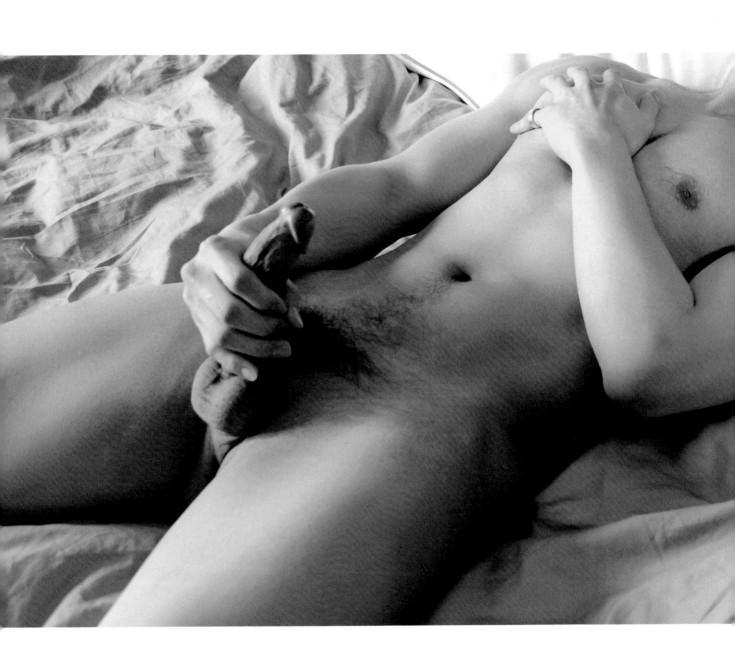

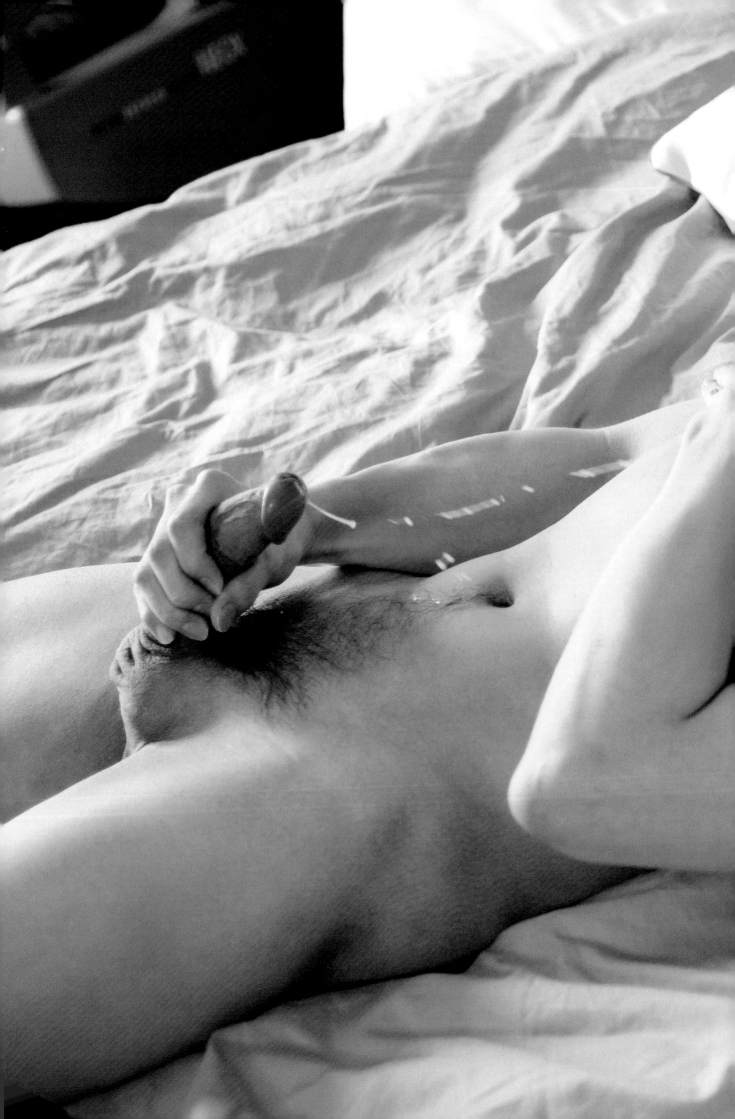

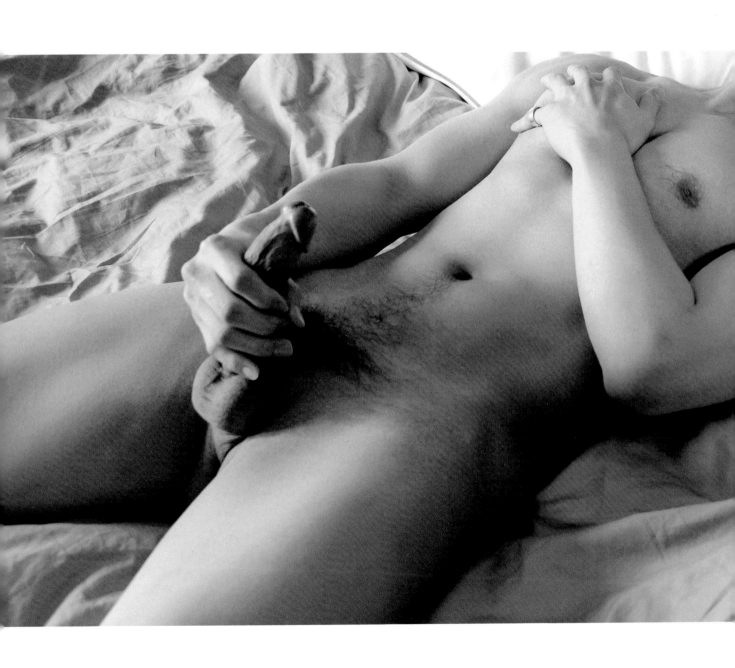

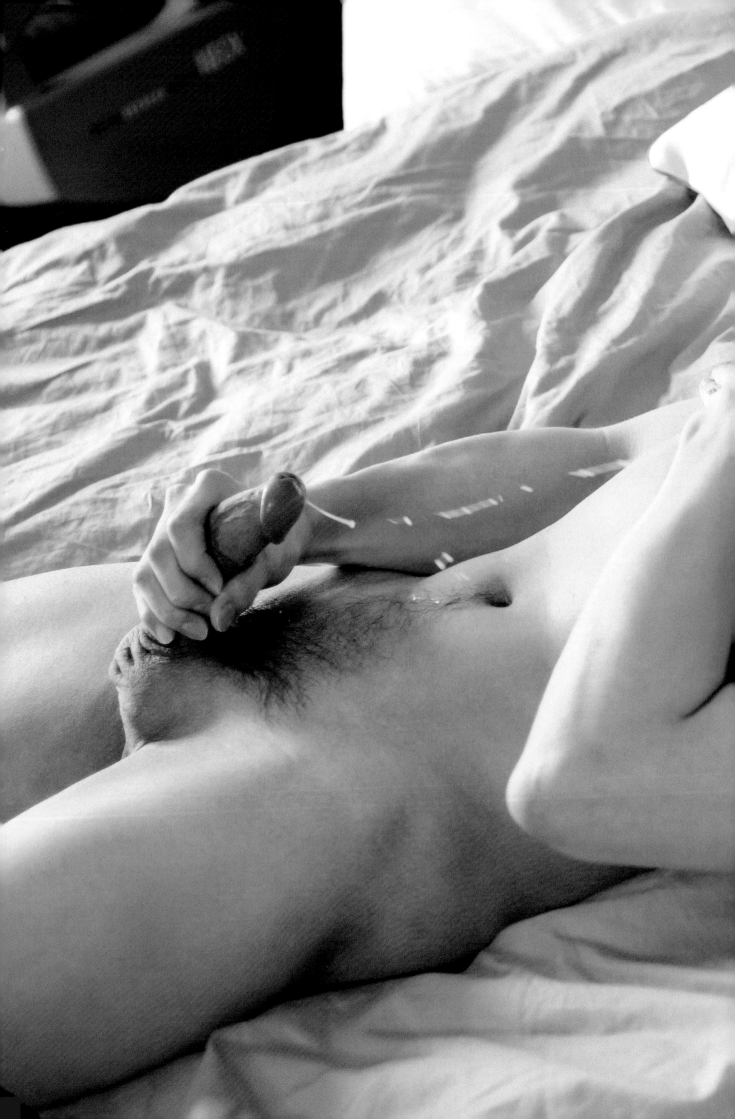

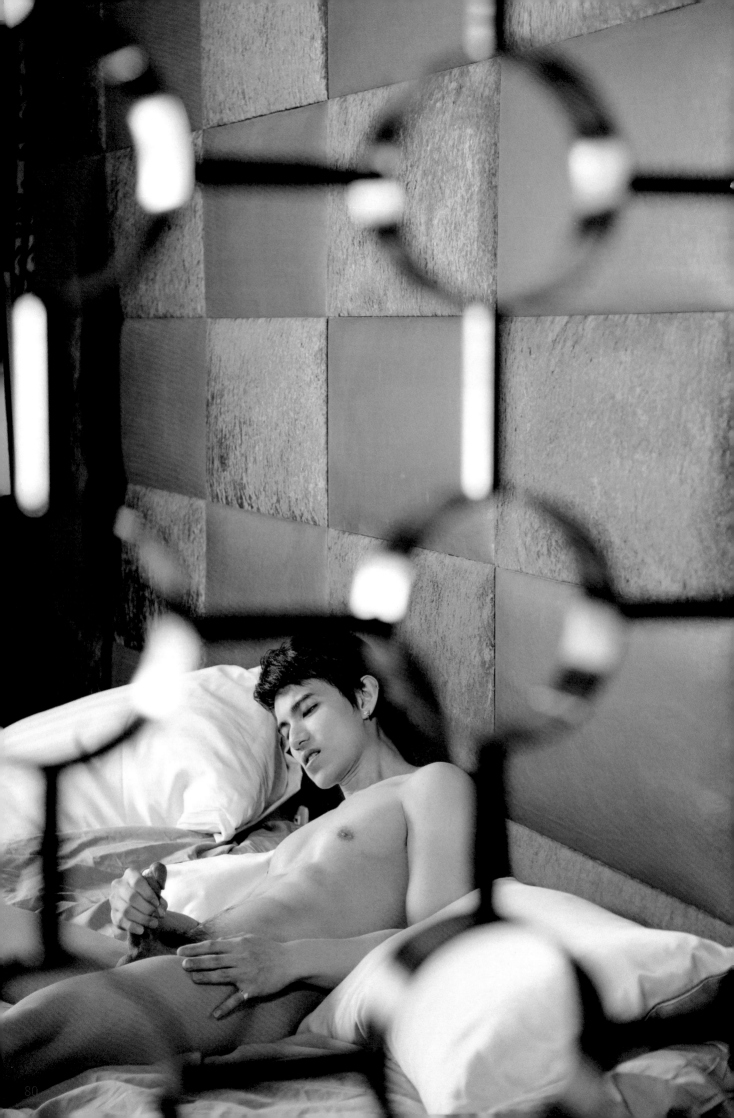

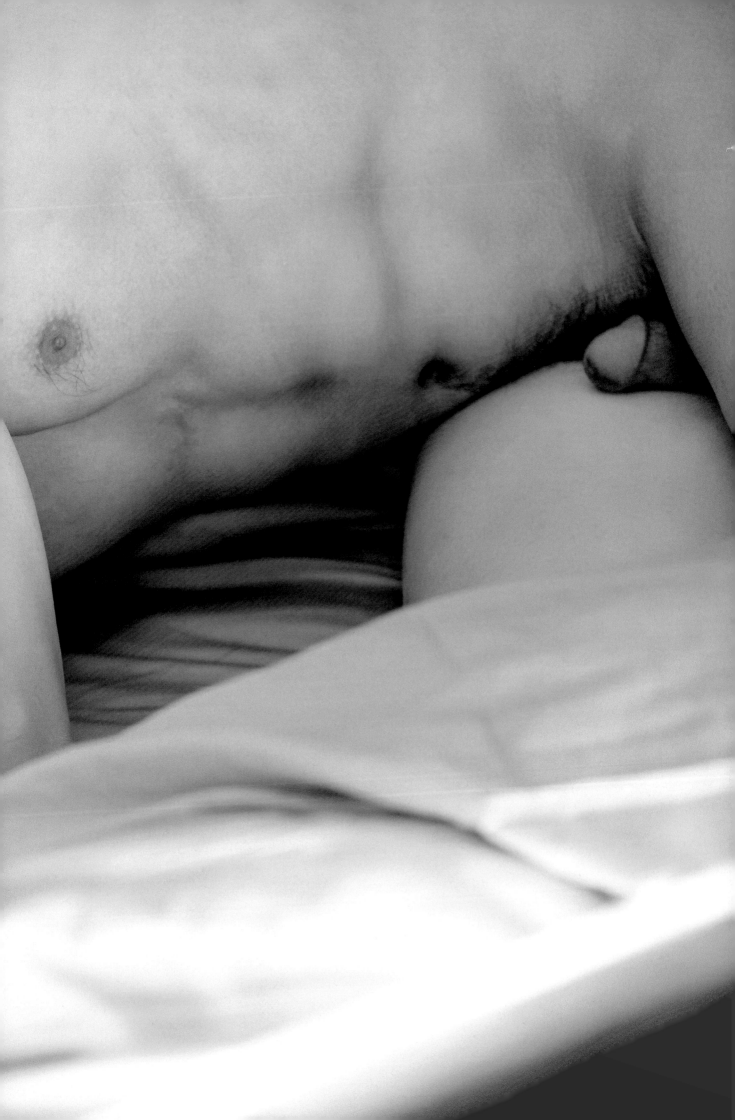

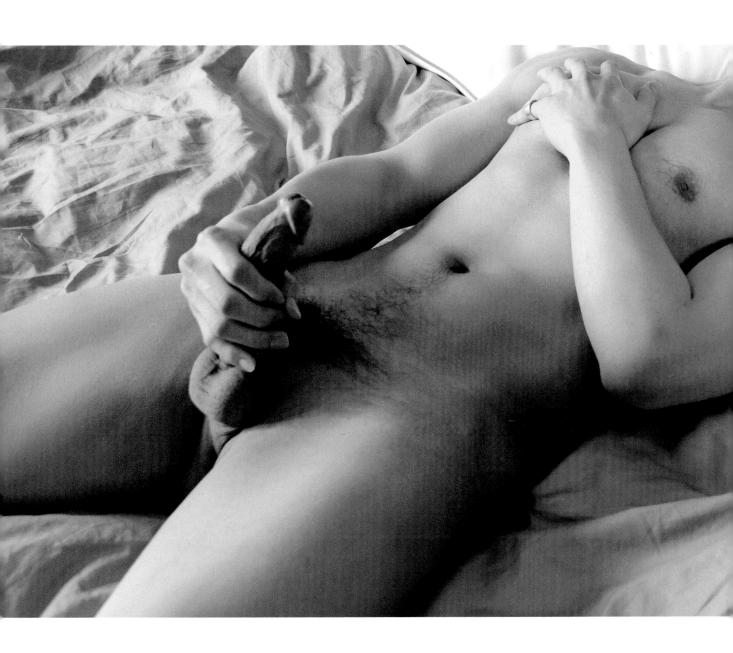

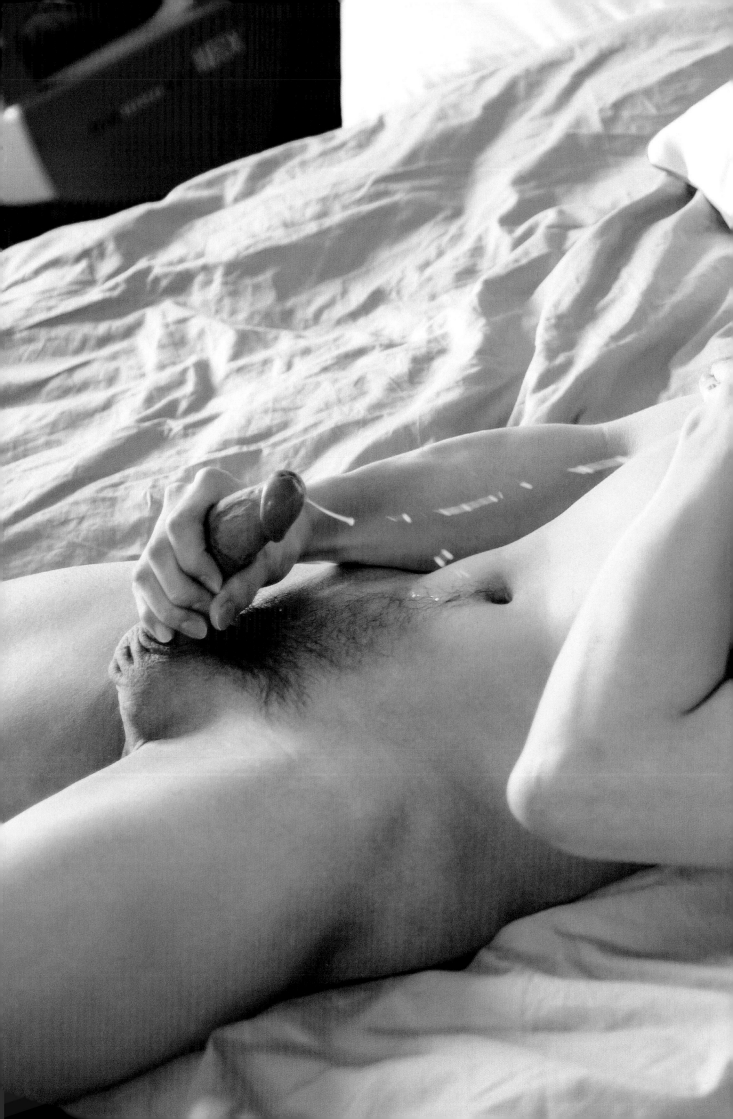

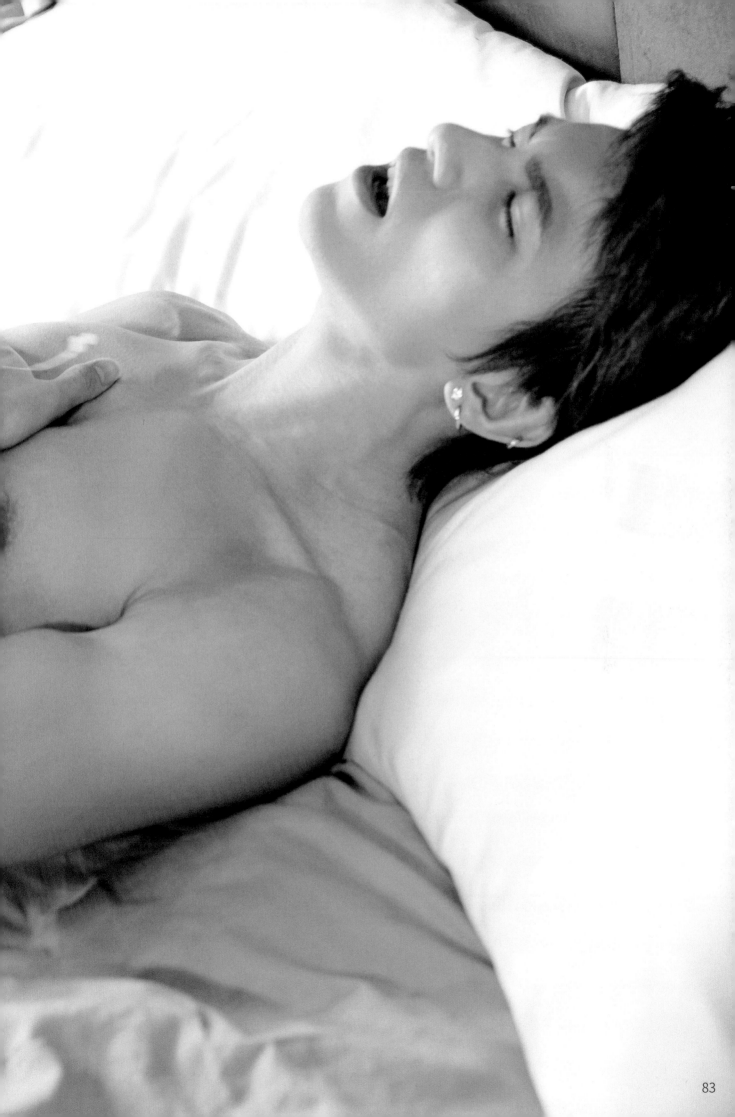

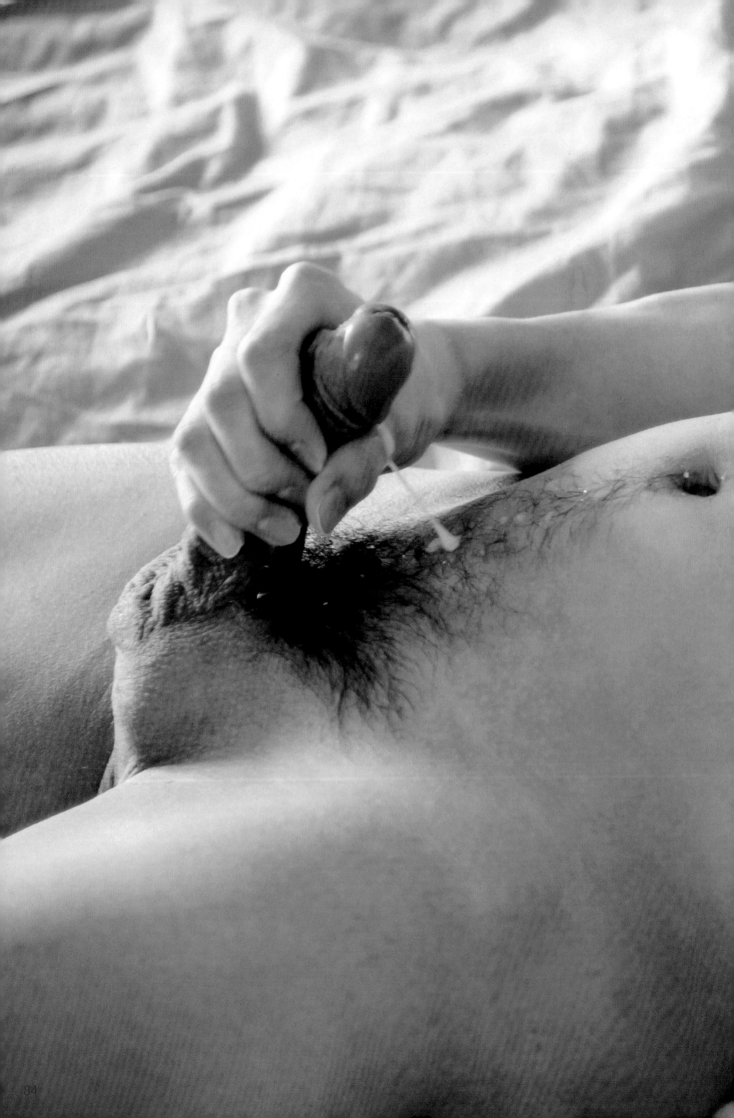

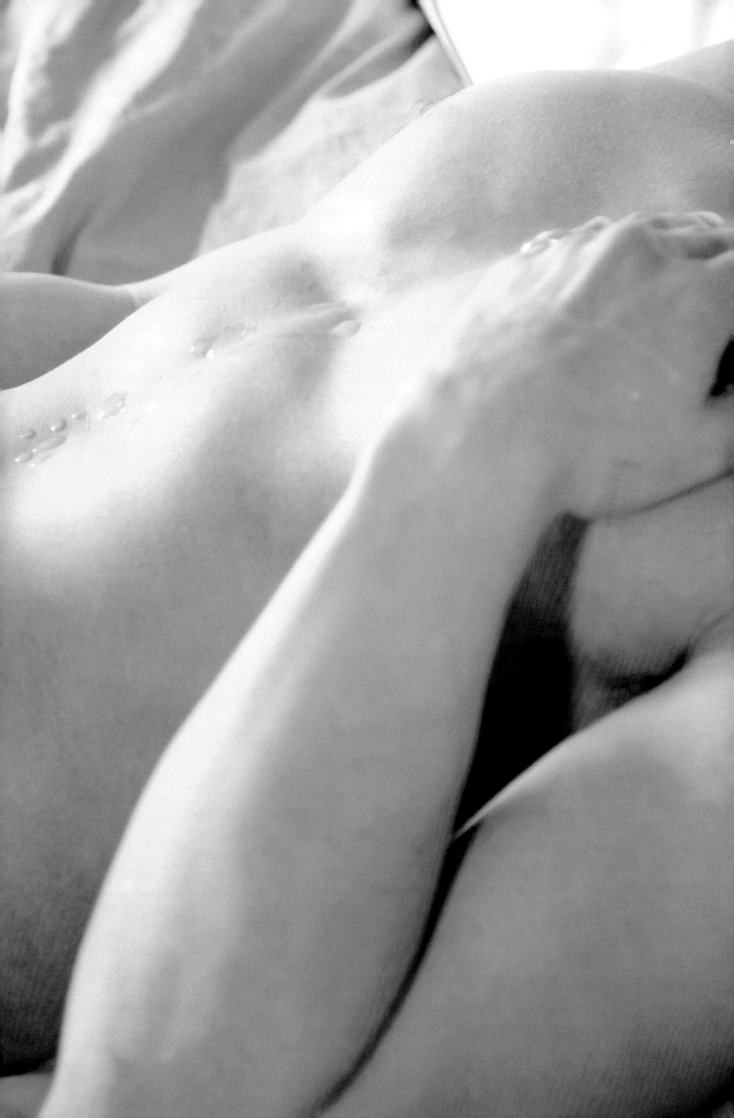

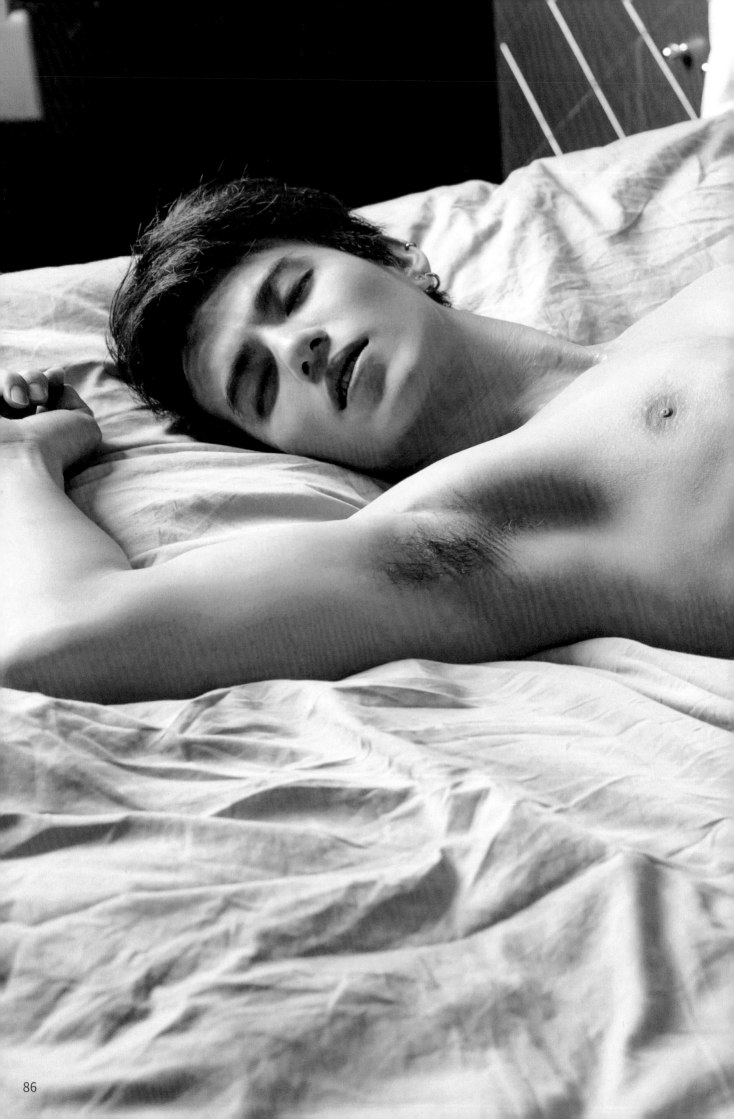

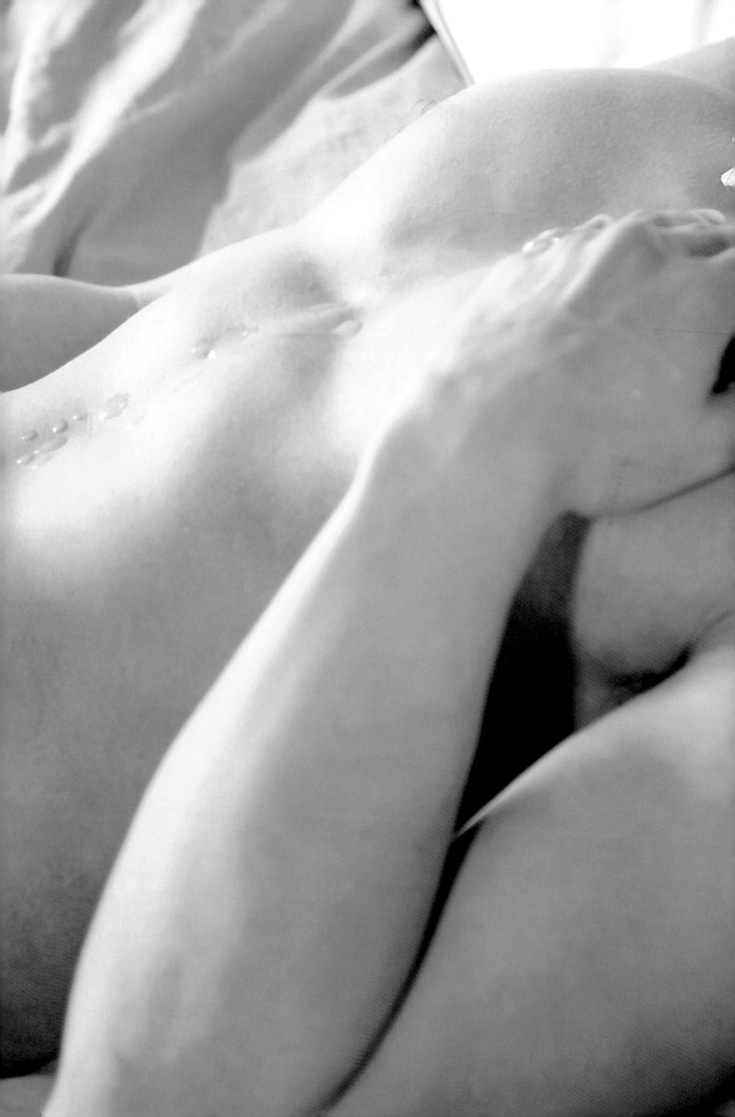

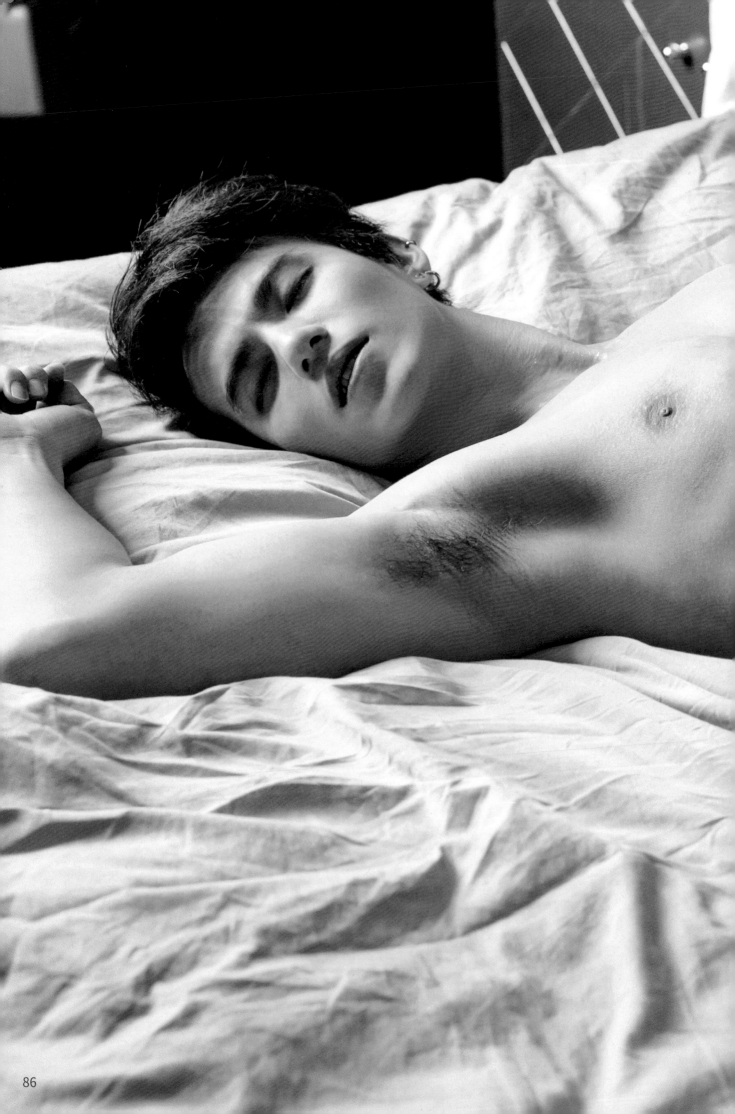

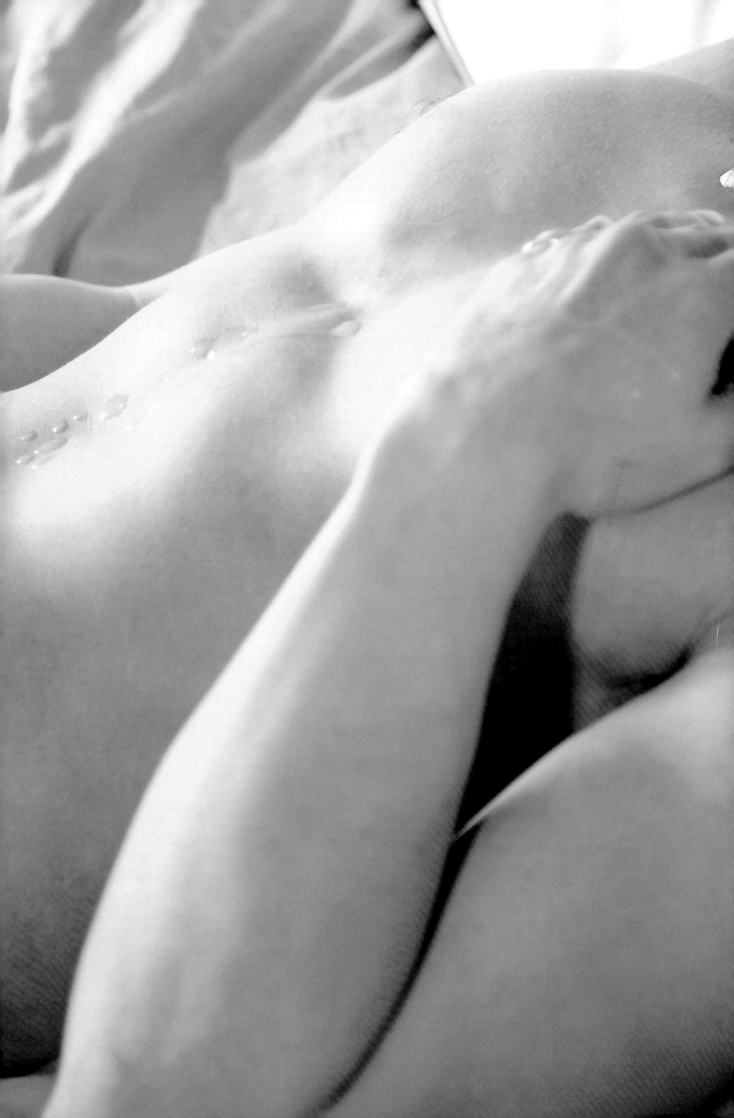

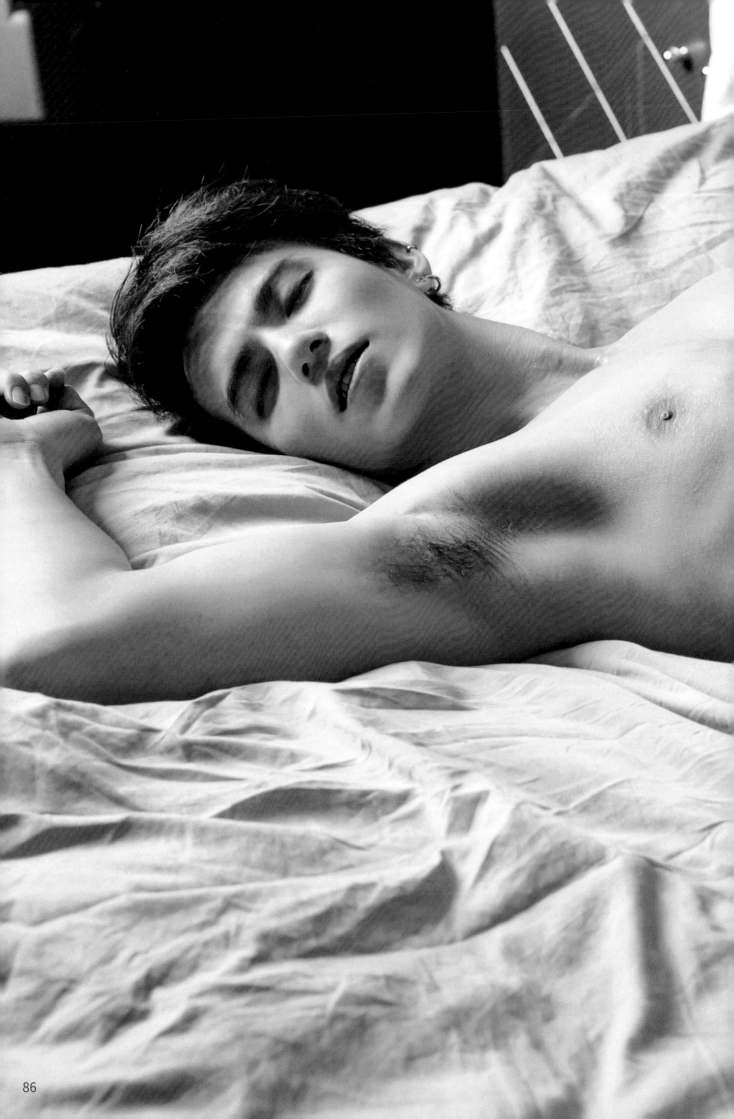

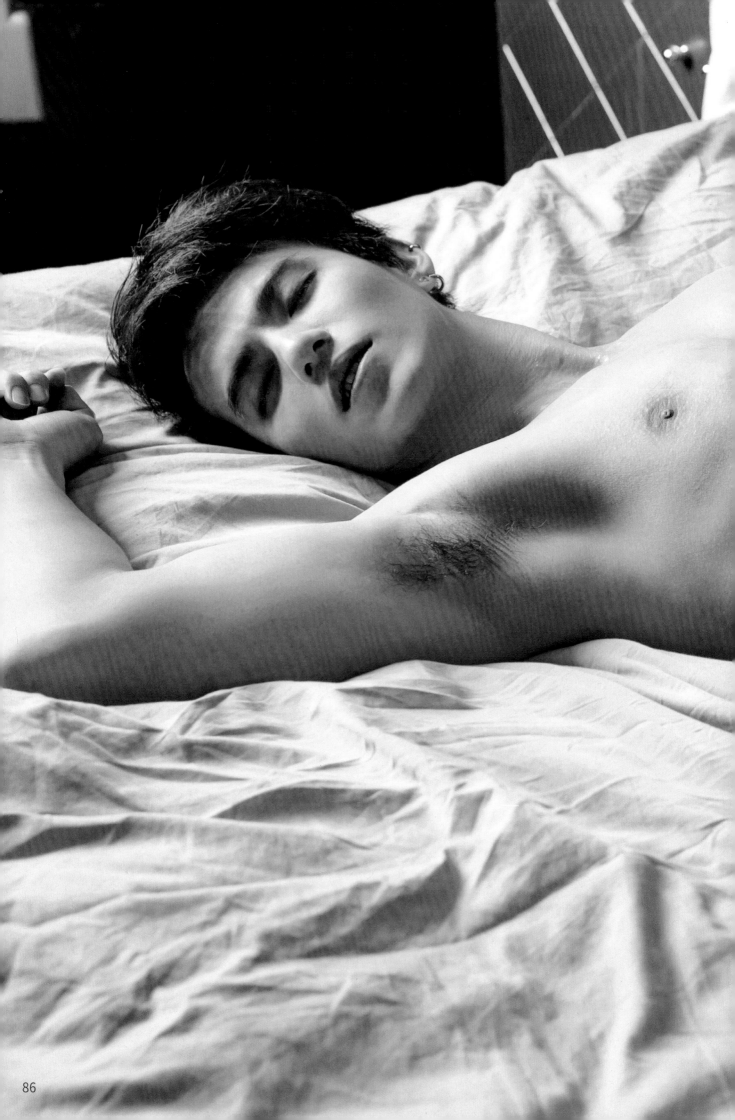

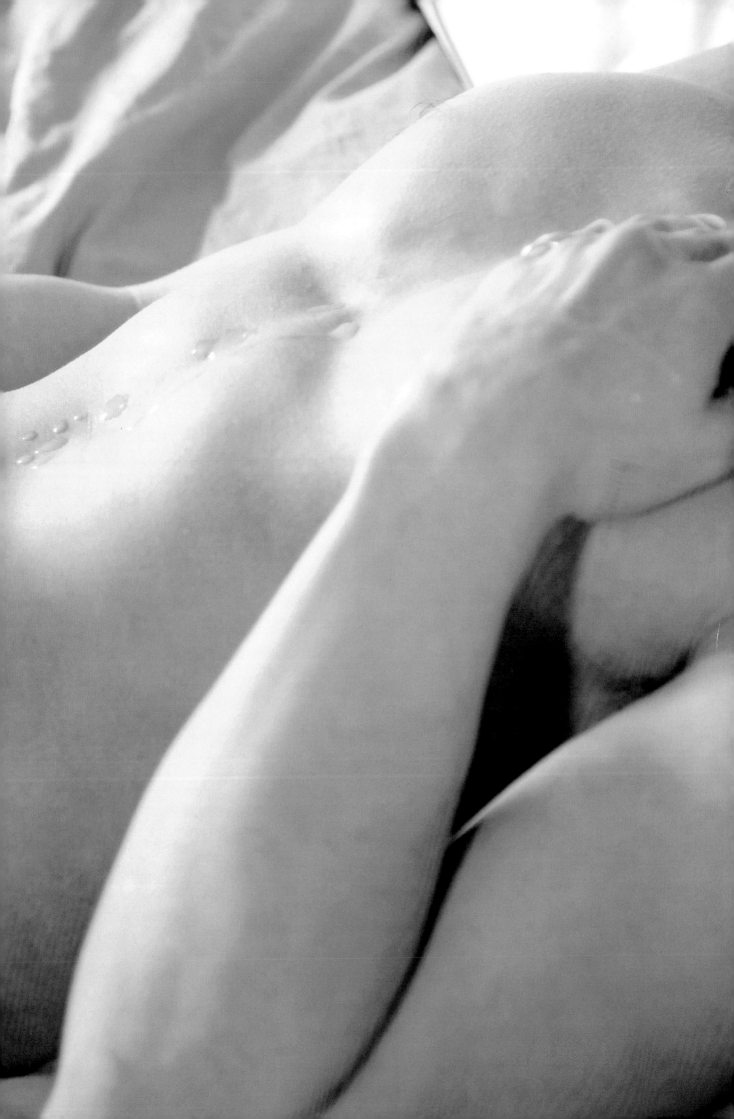

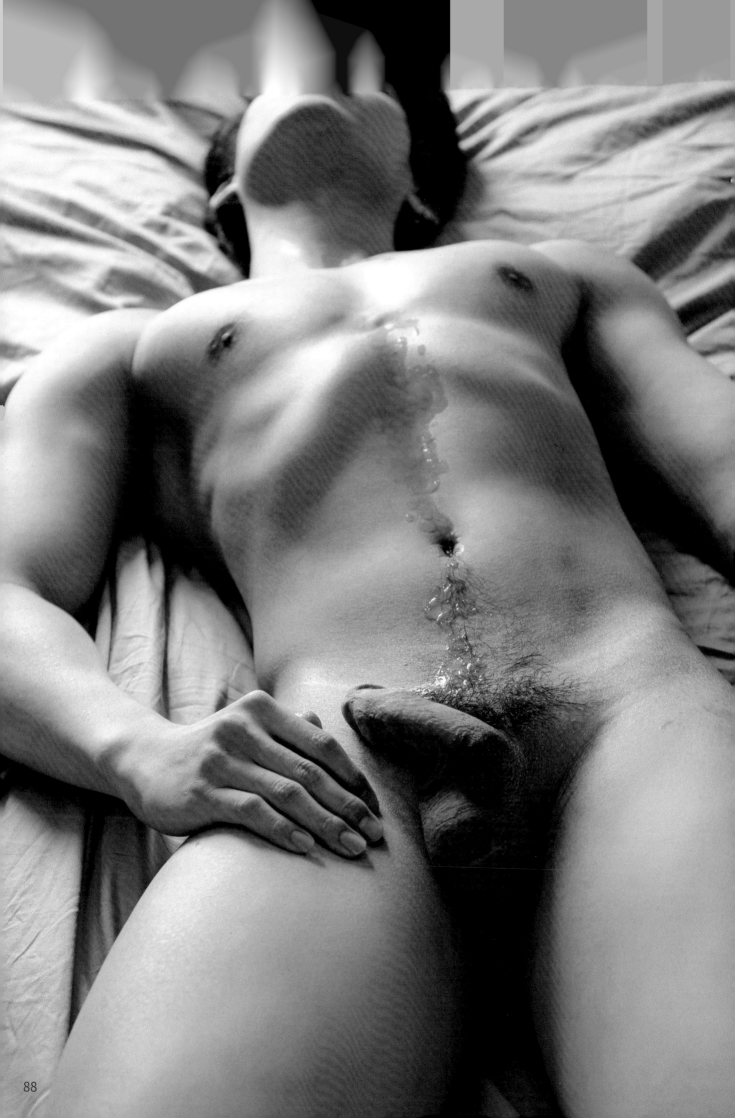

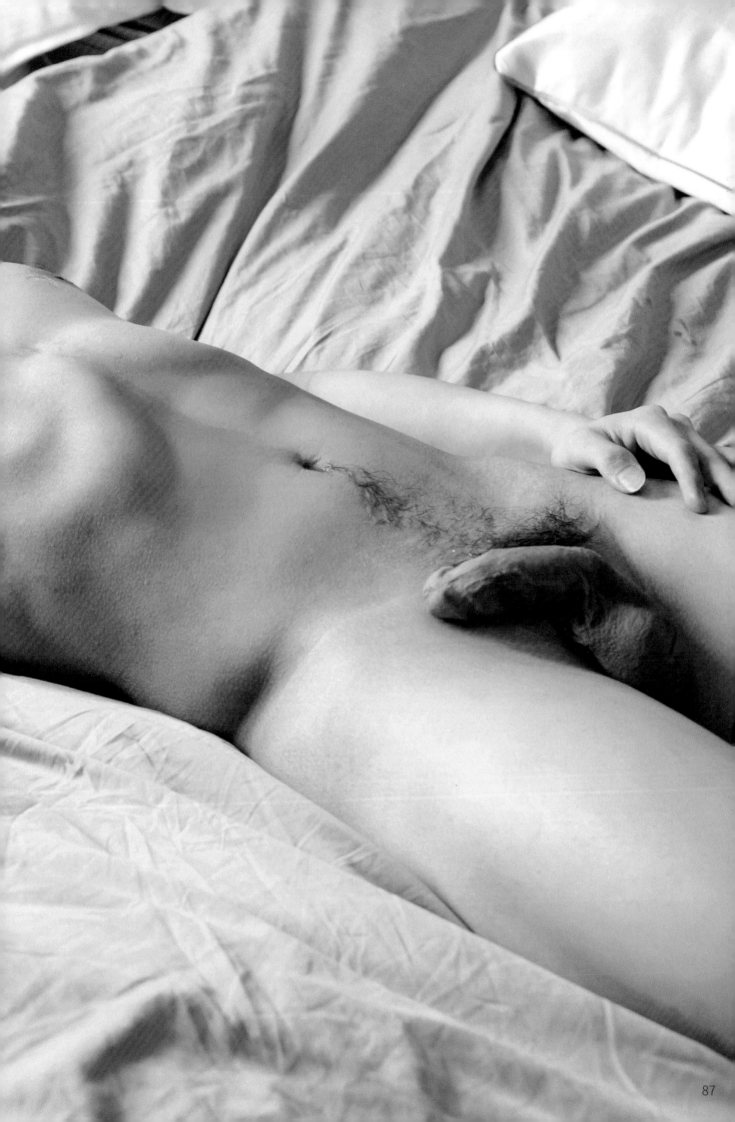

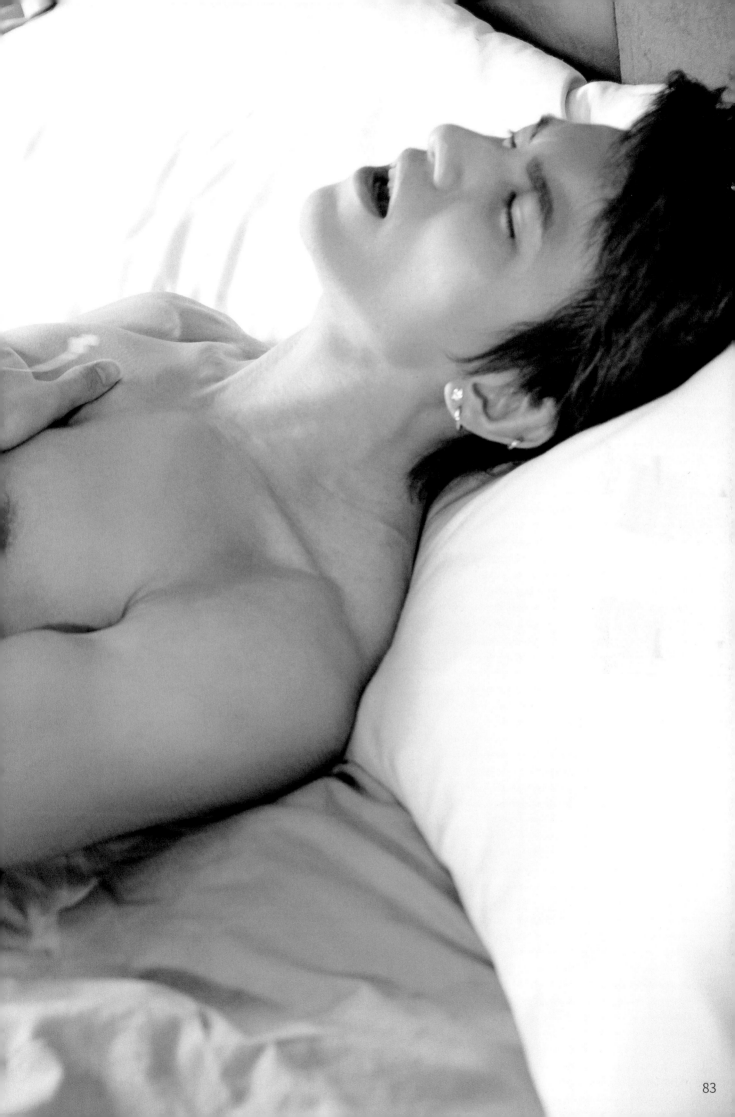

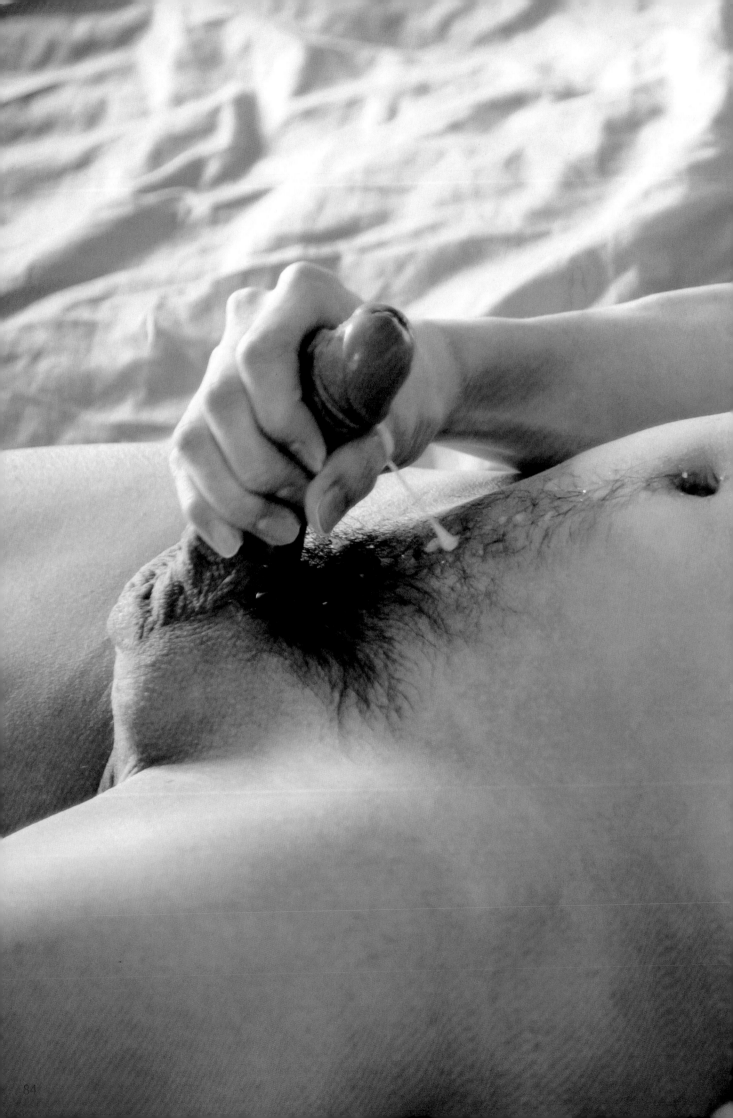

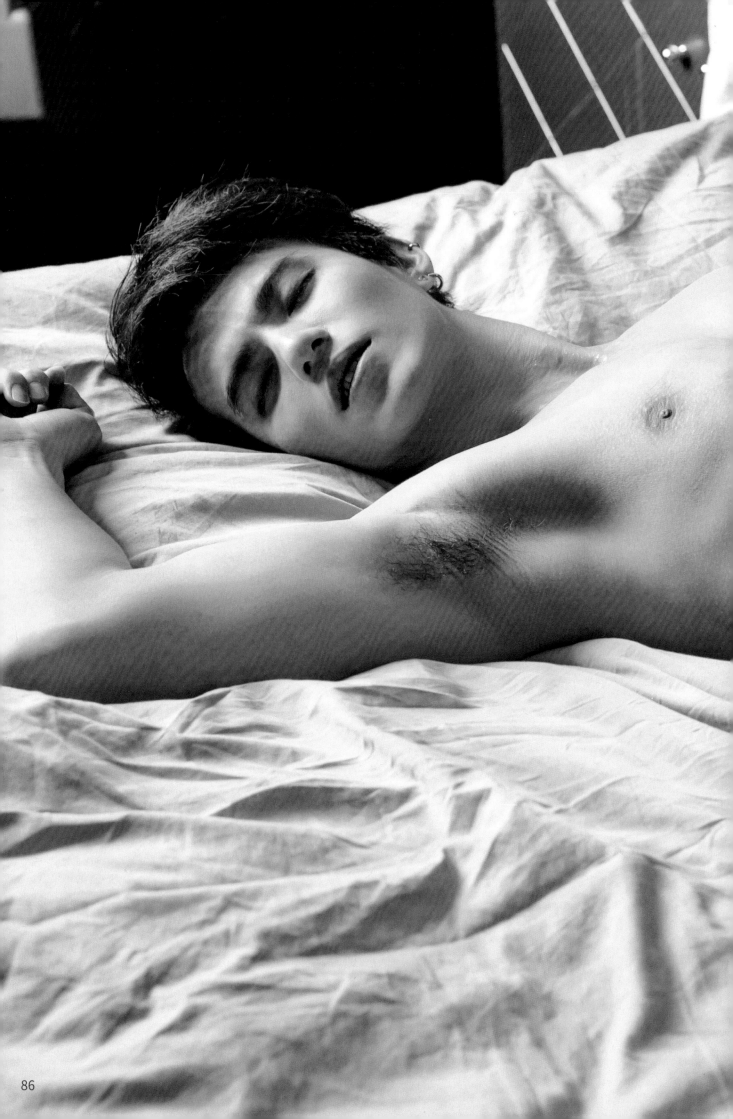

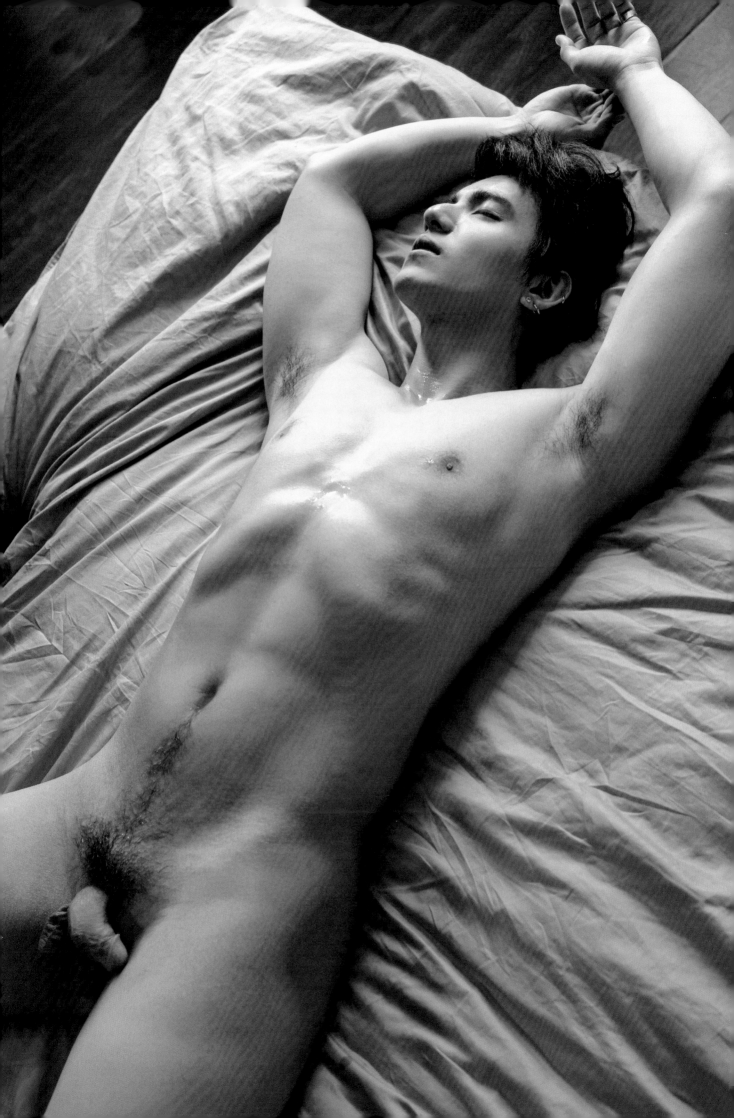

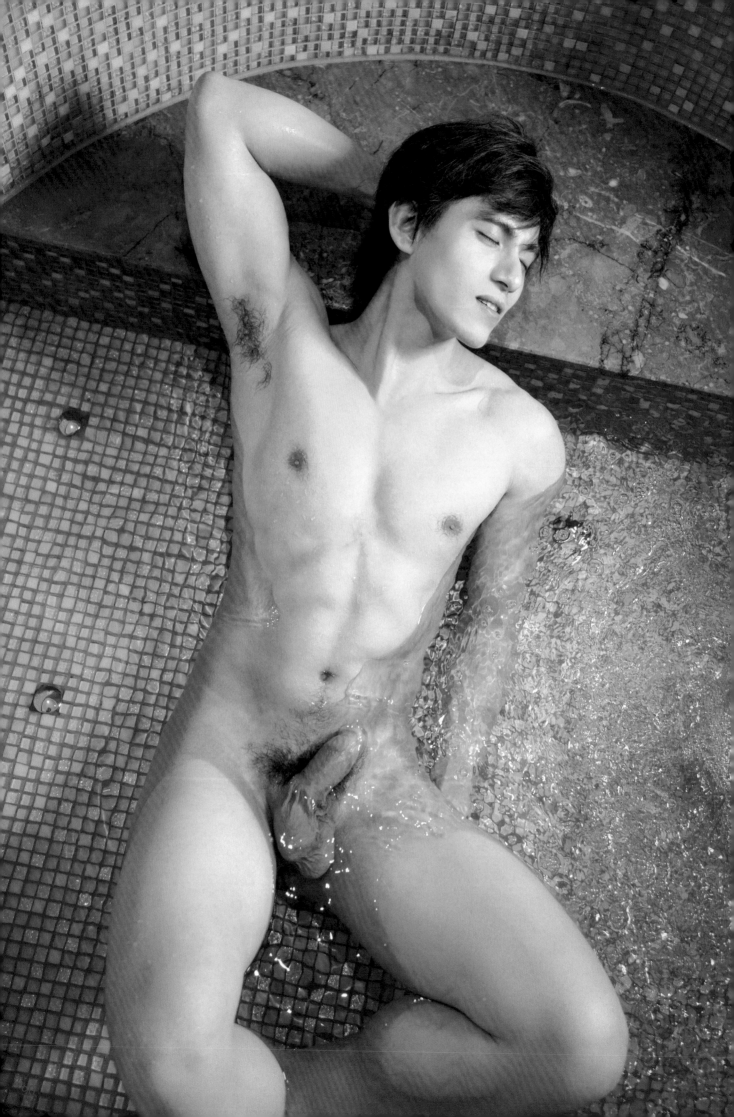

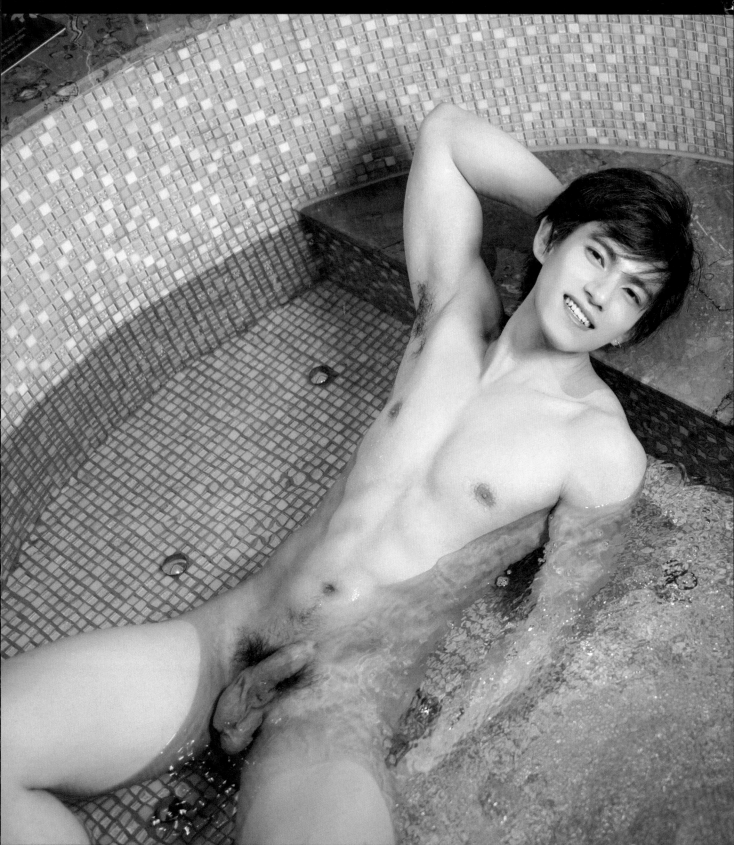

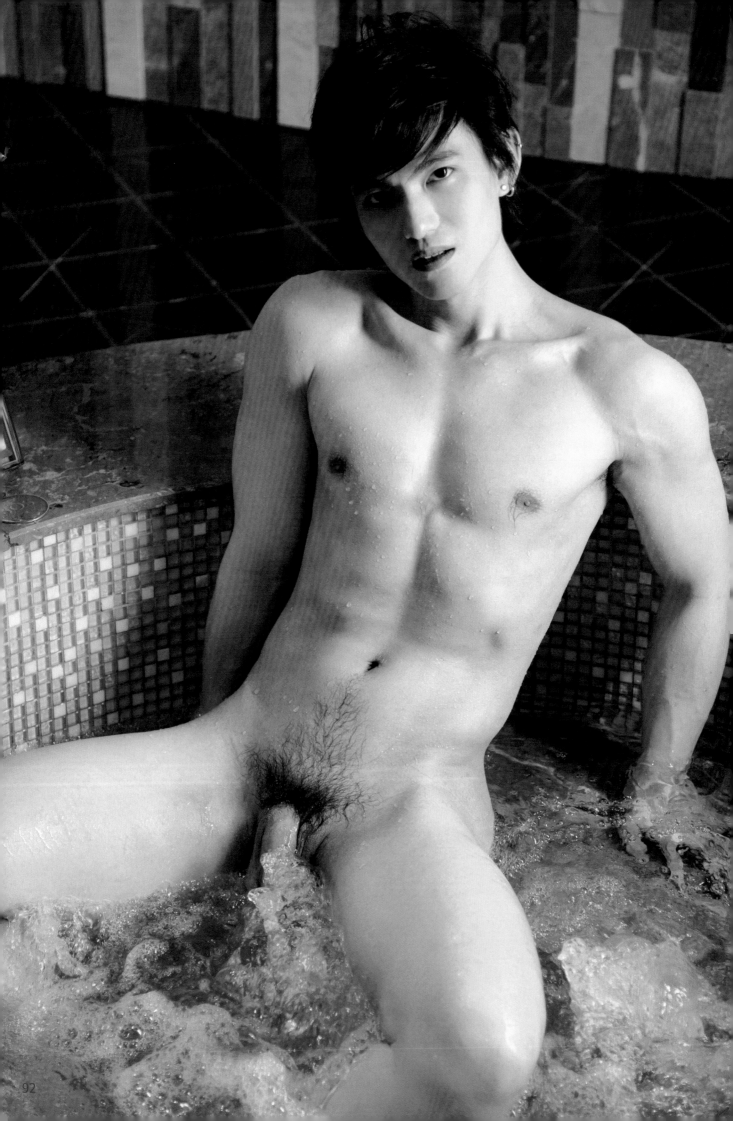

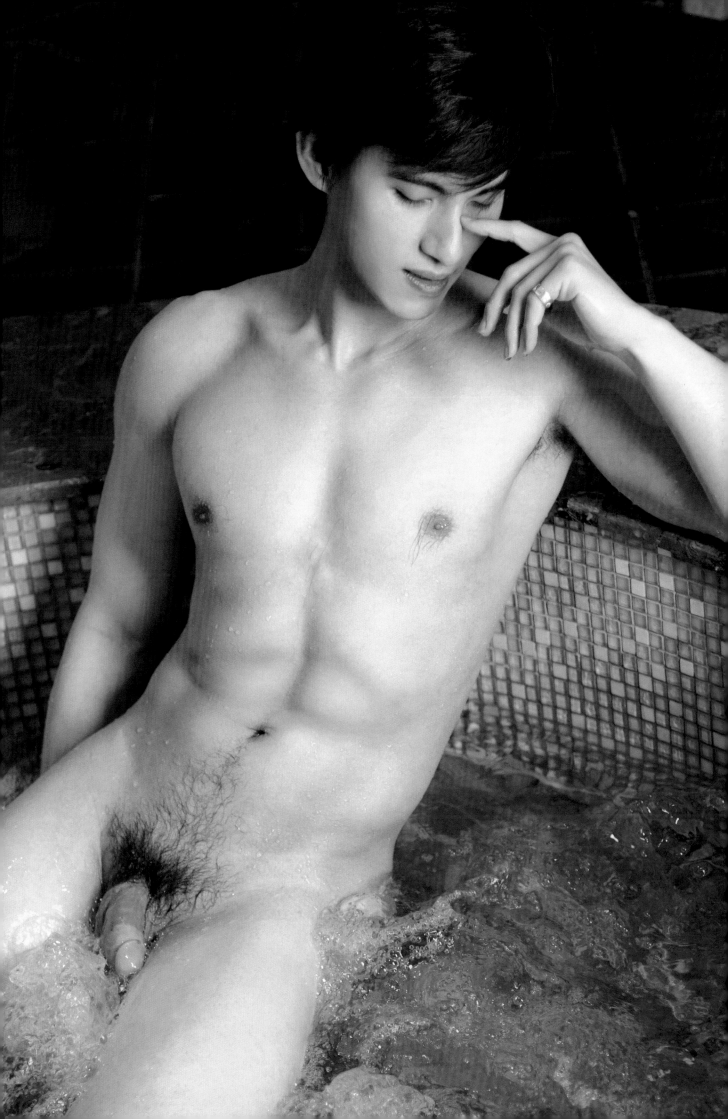

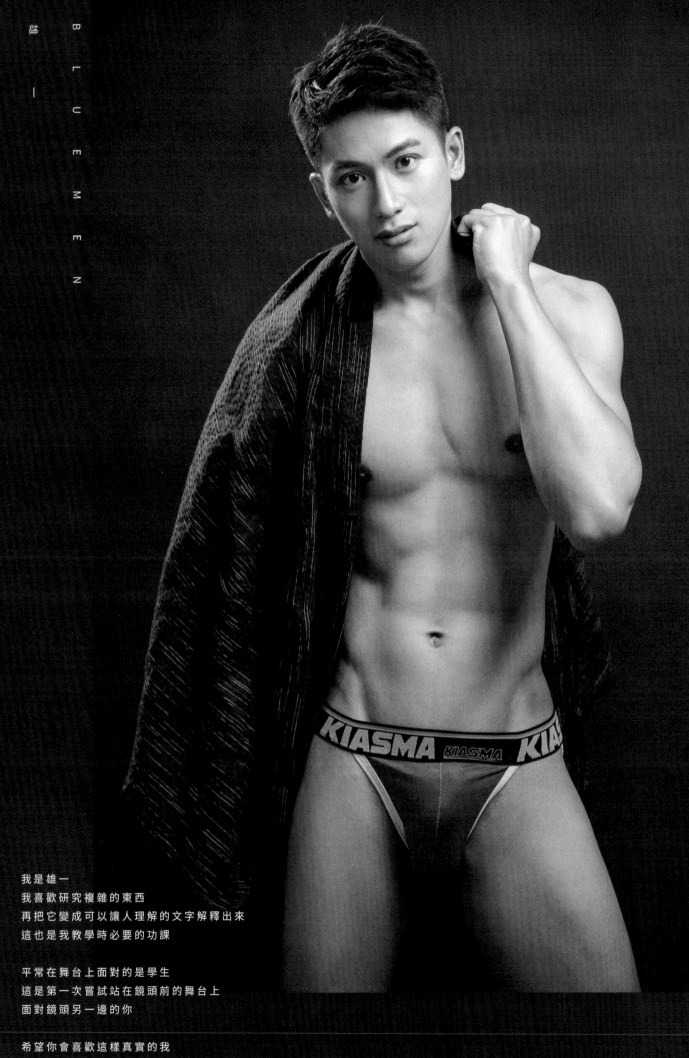

我是雄一
我喜歡研究複雜的東西
再把它變成可以讓人理解的文字解釋出來
這也是我教學時必要的功課

平常在舞台上面對的是學生
這是第一次嘗試站在鏡頭前的舞台上
面對鏡頭另一邊的你

希望你會喜歡這樣真實的我

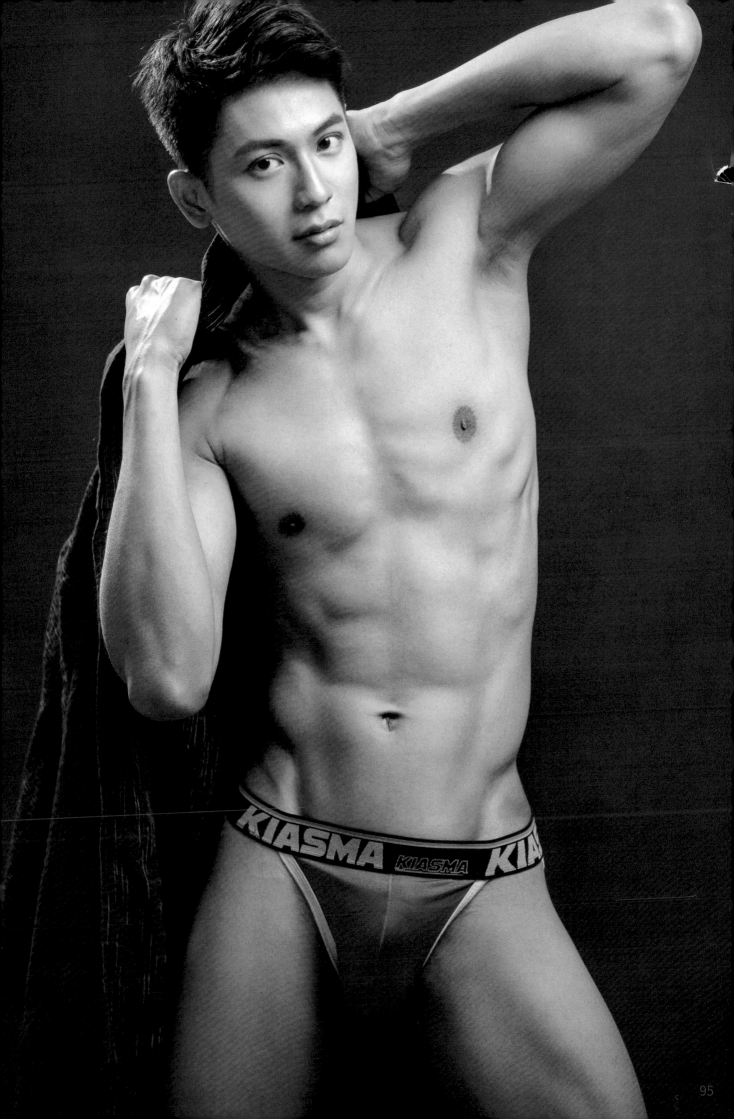

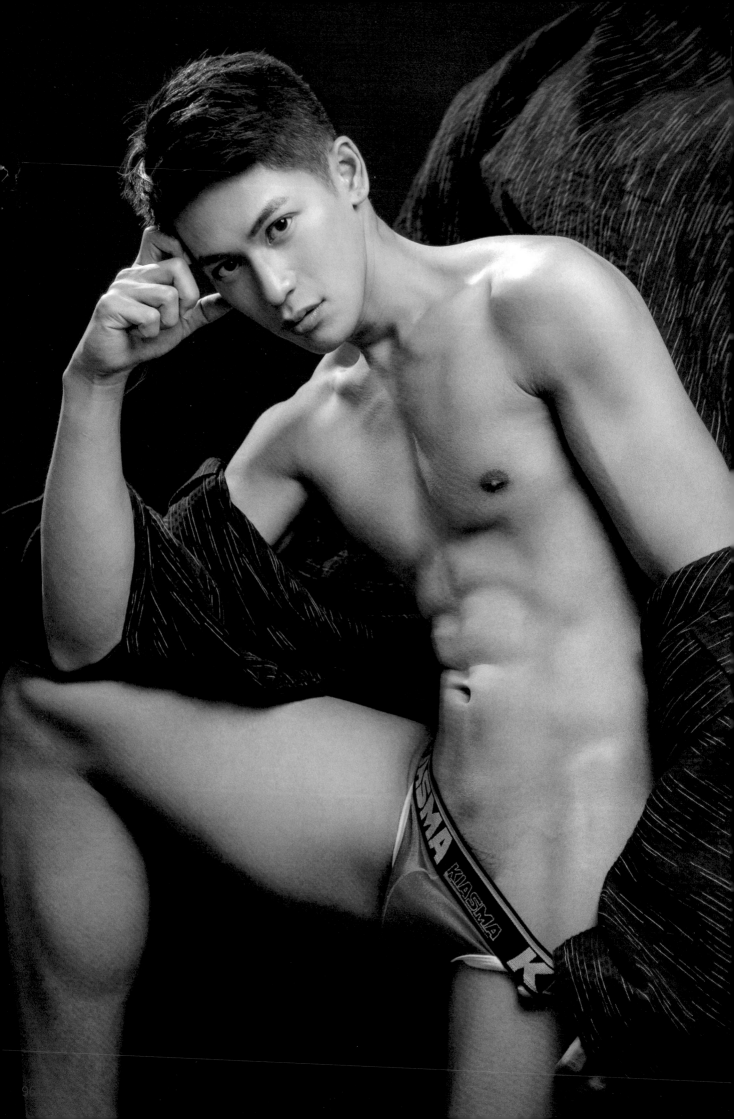

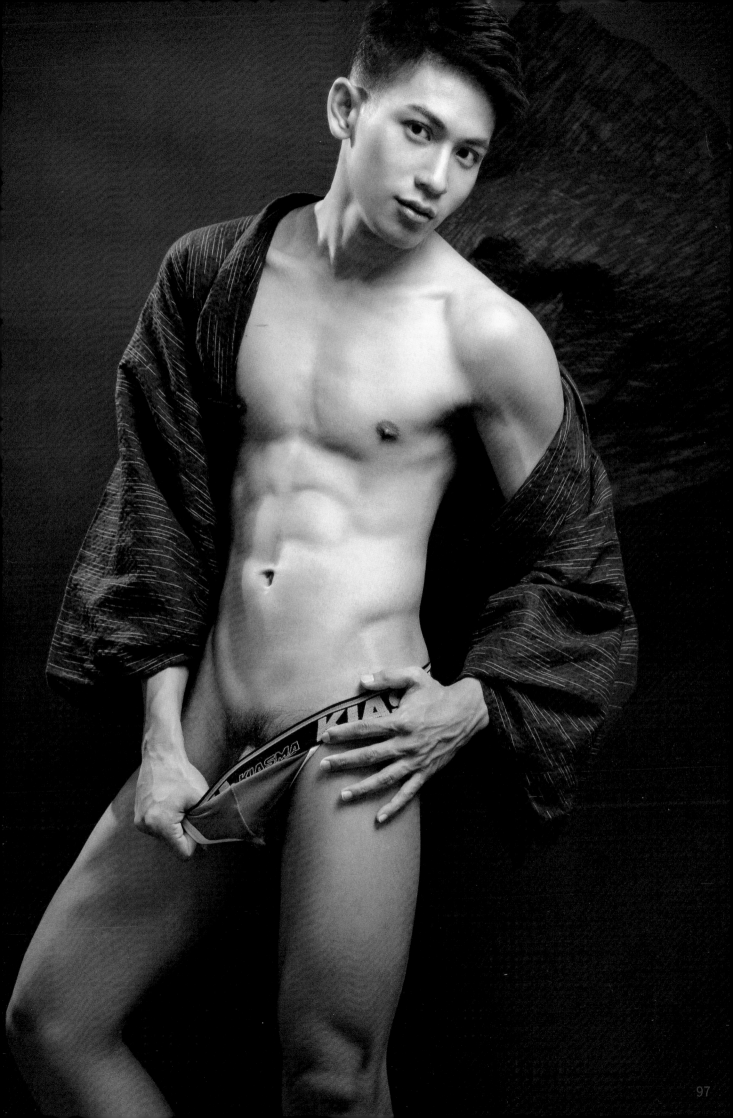

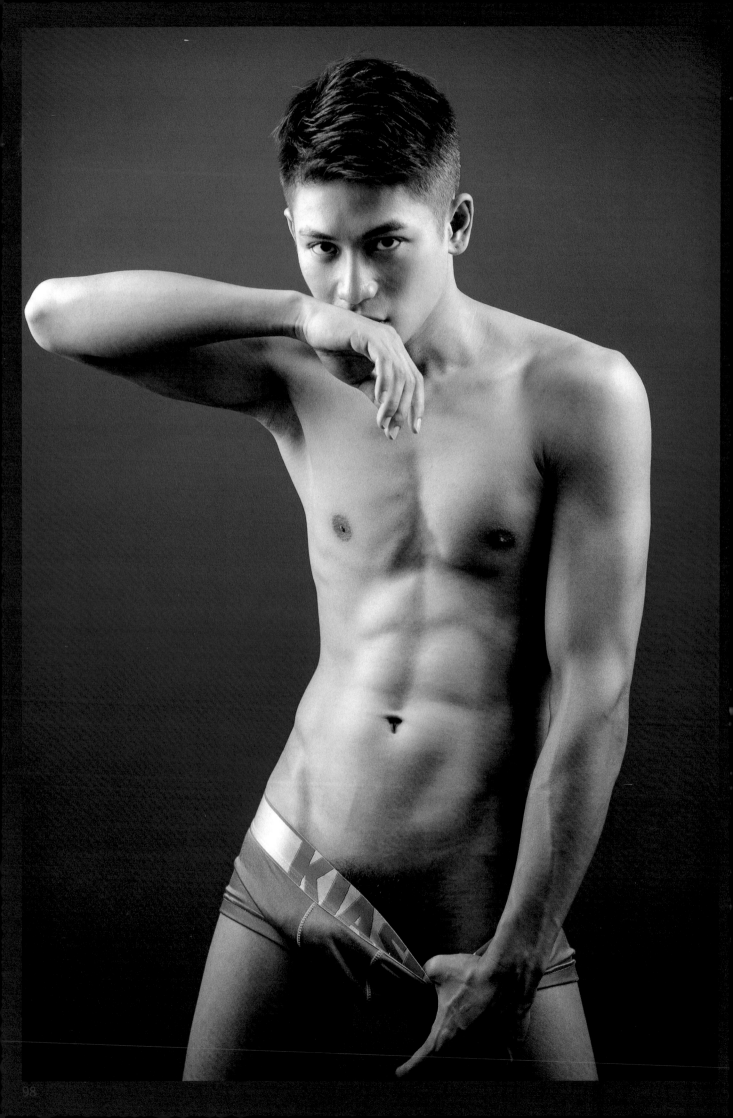

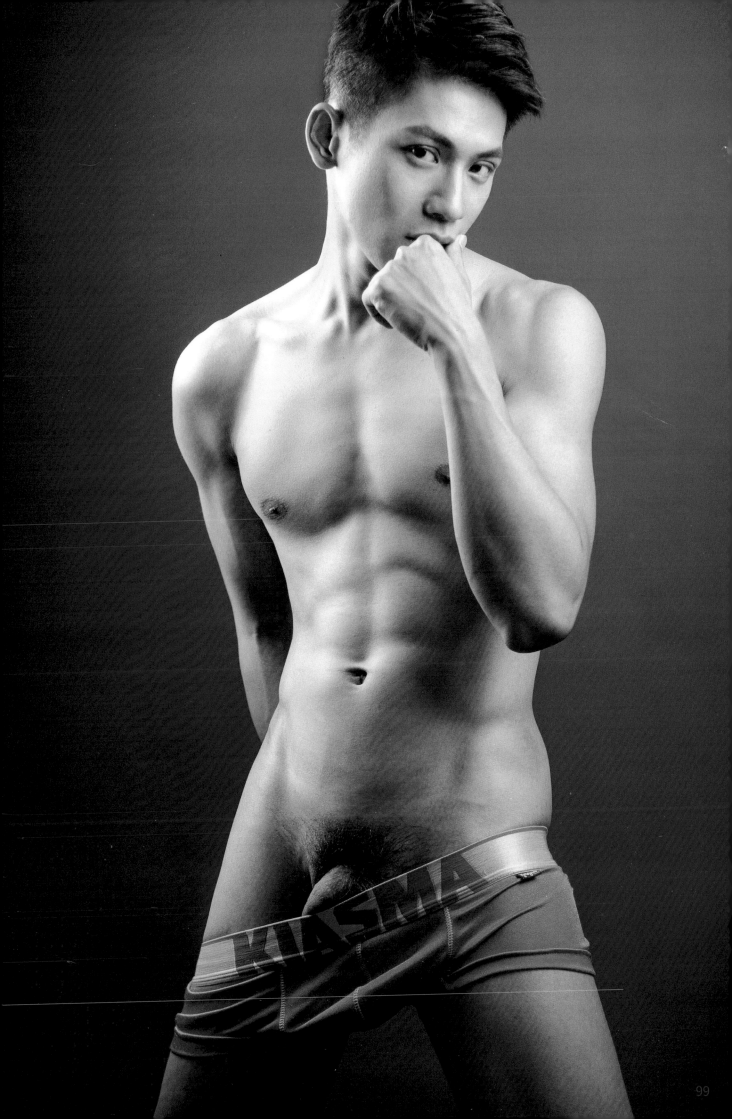

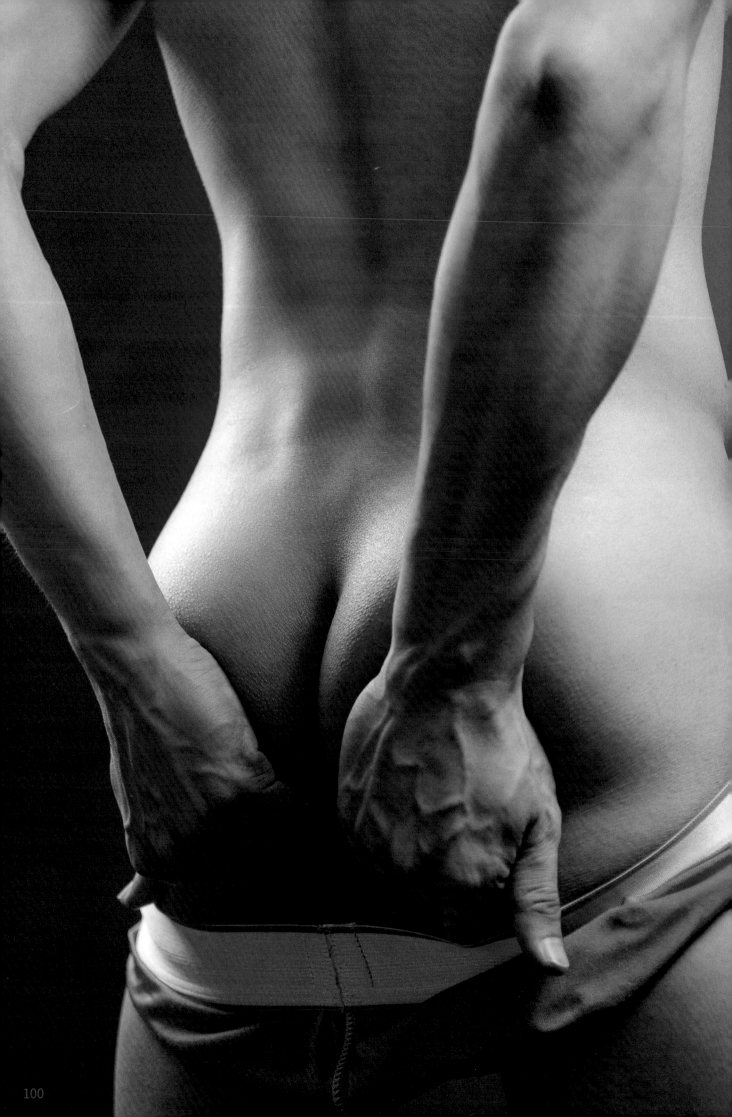

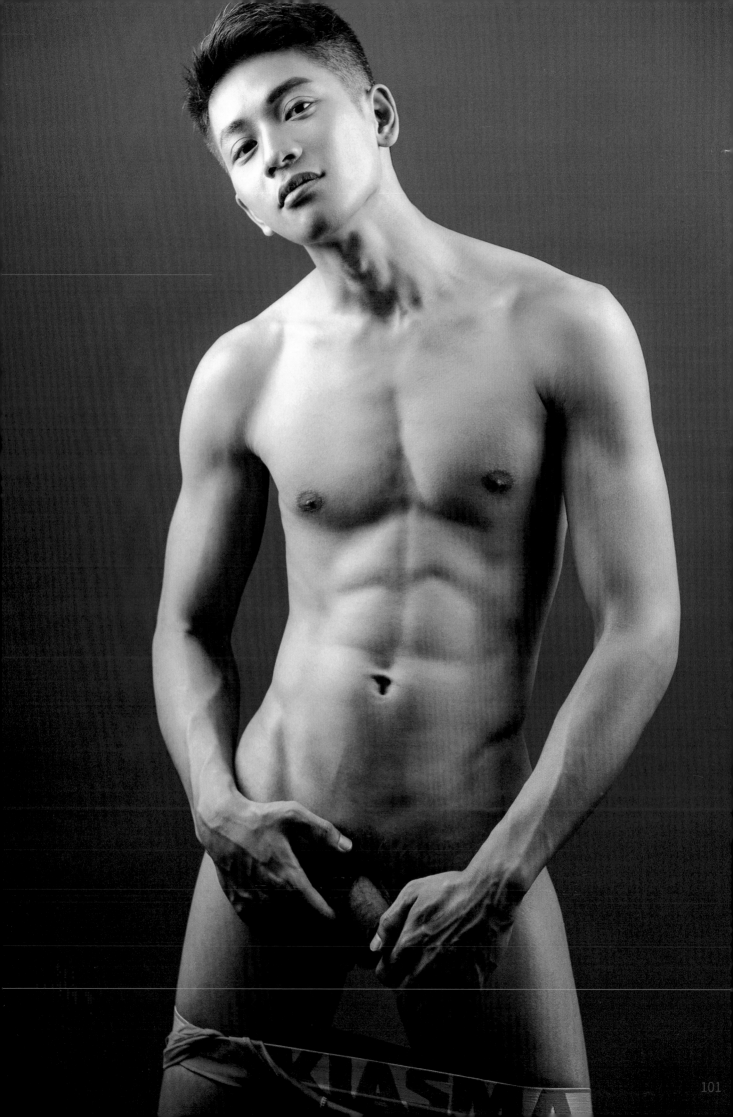

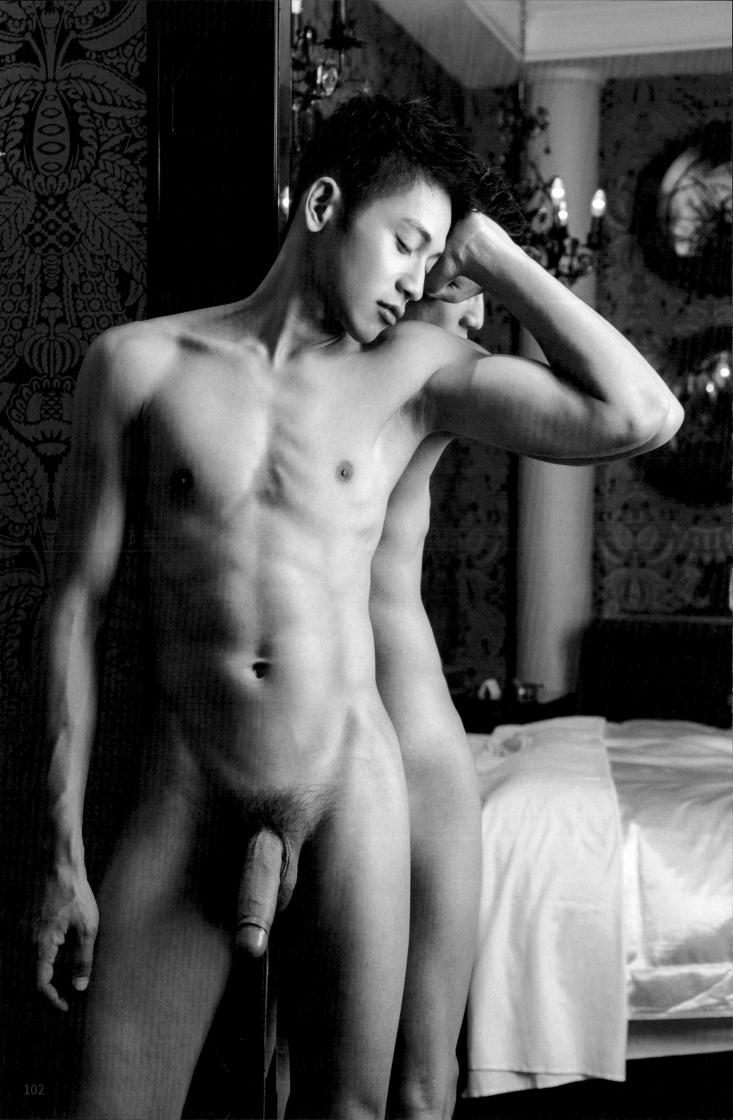

B L U E M E N

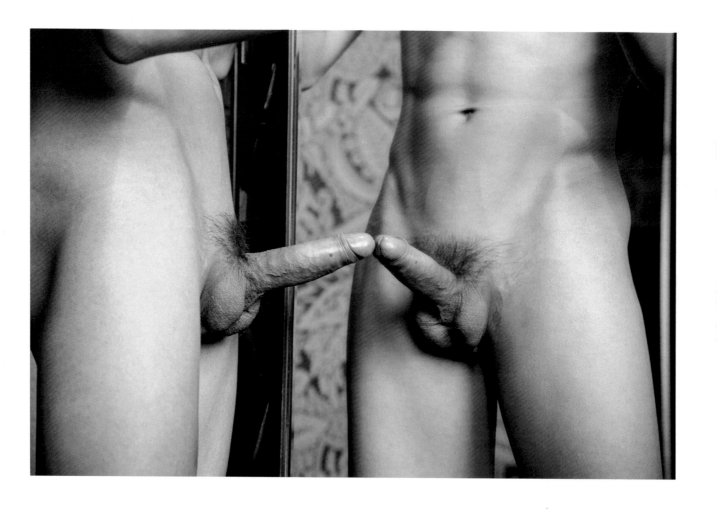

C L O S E

TO ME

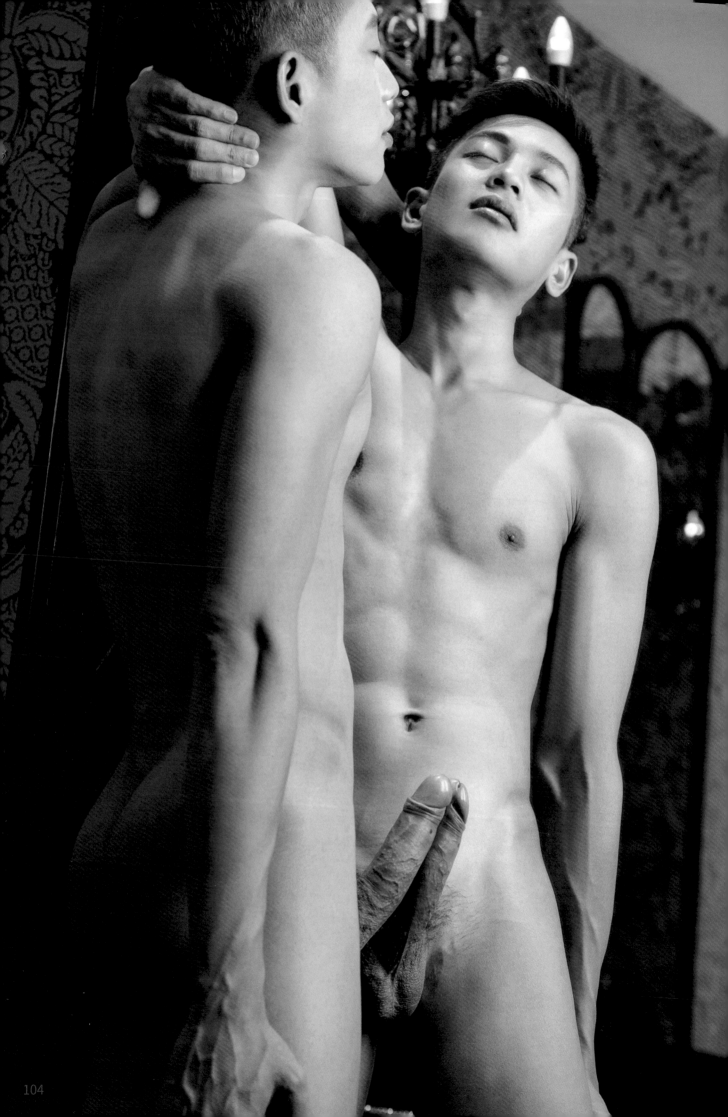

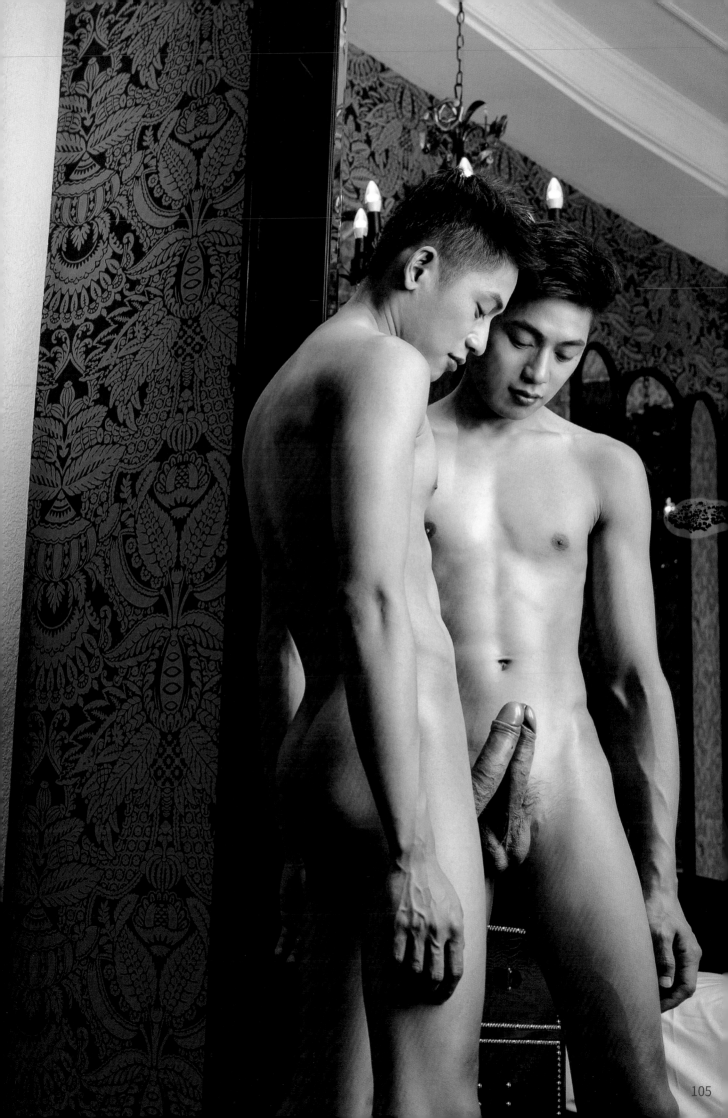

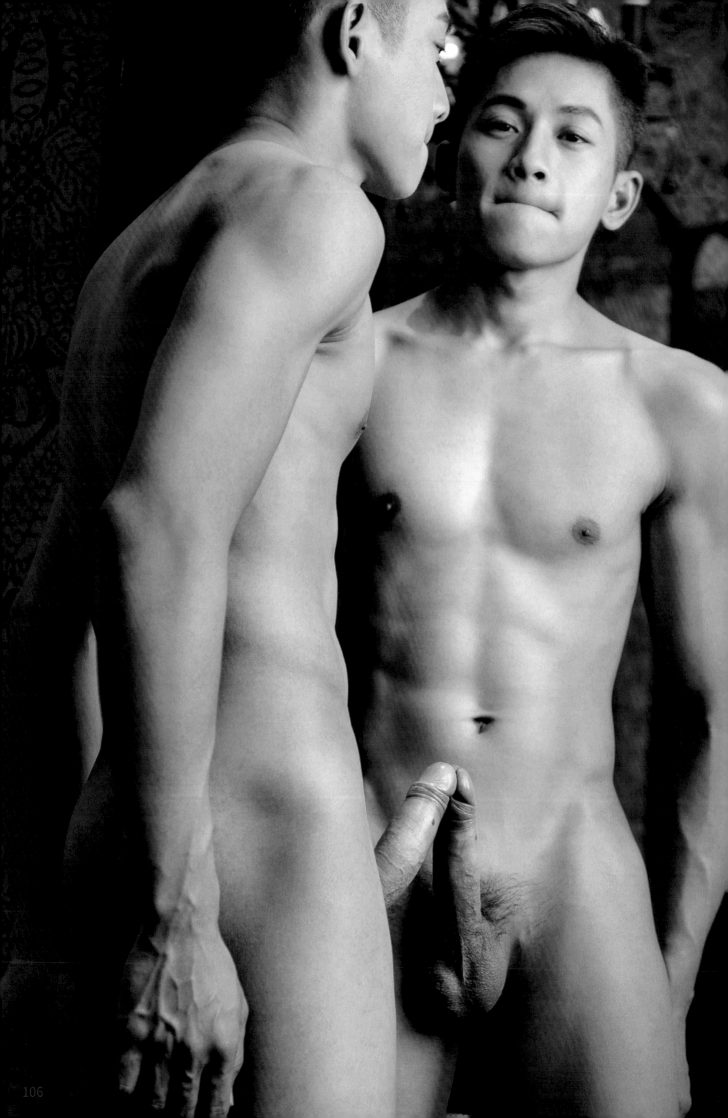

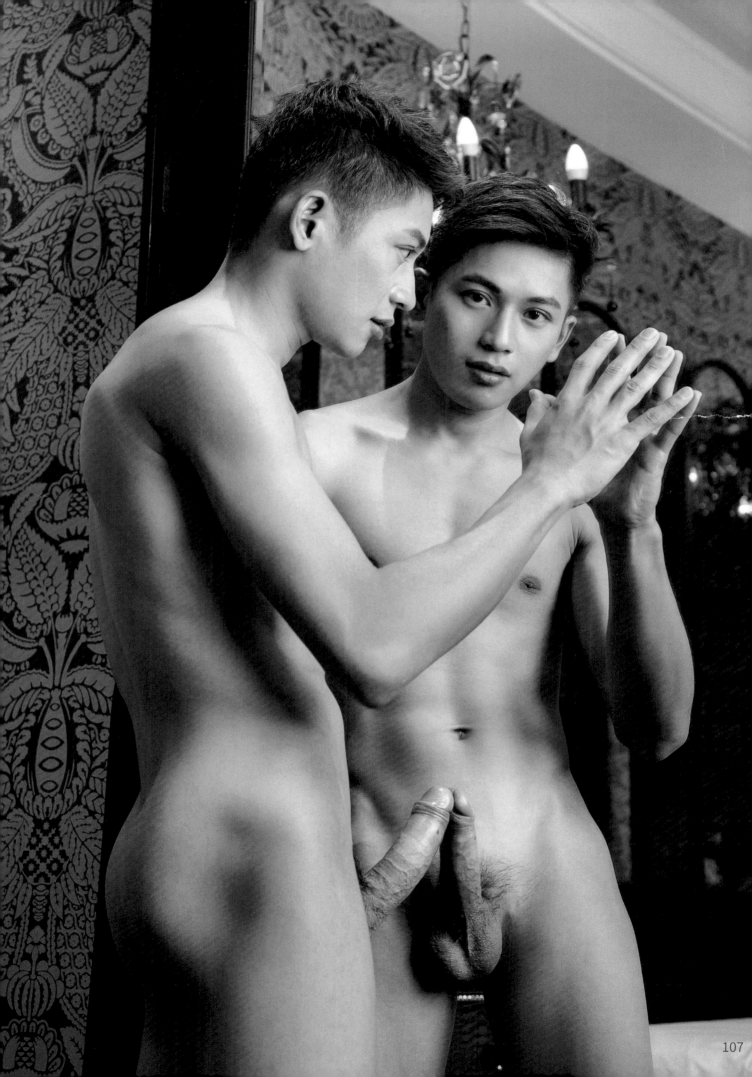

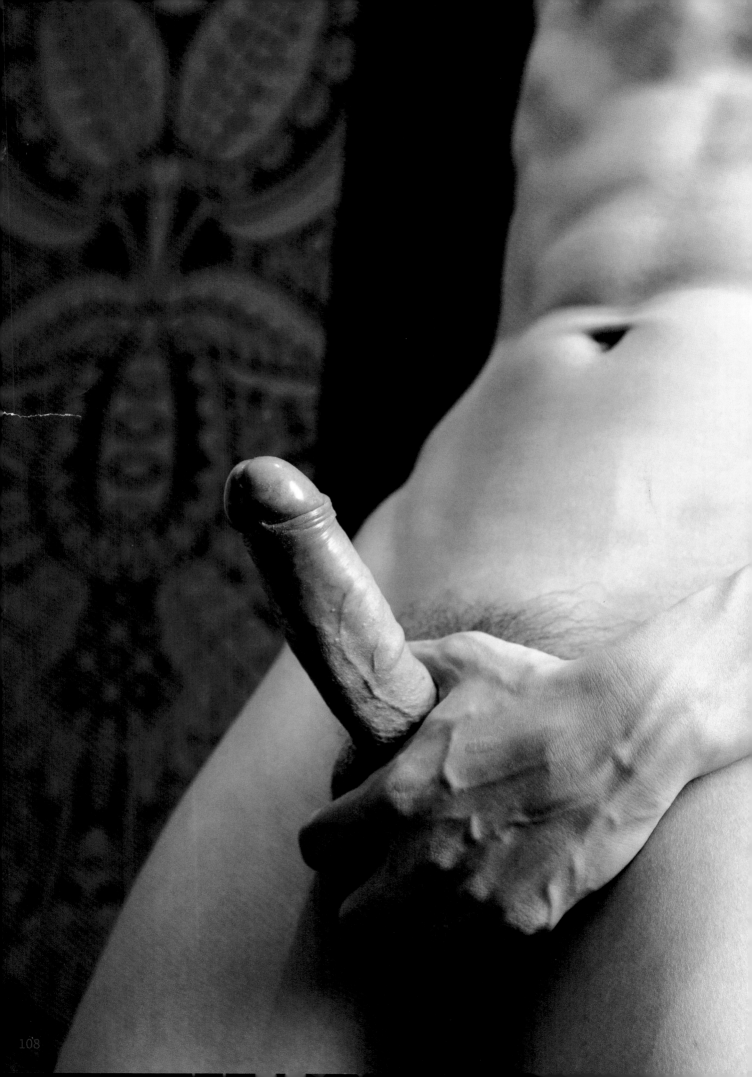

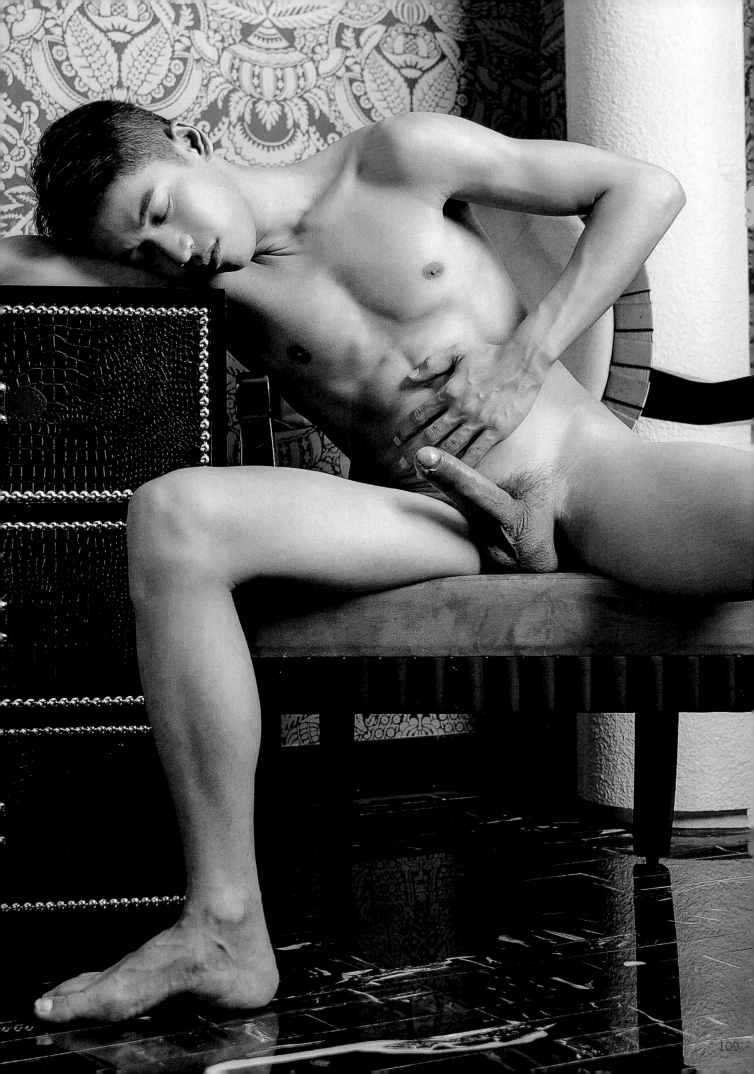

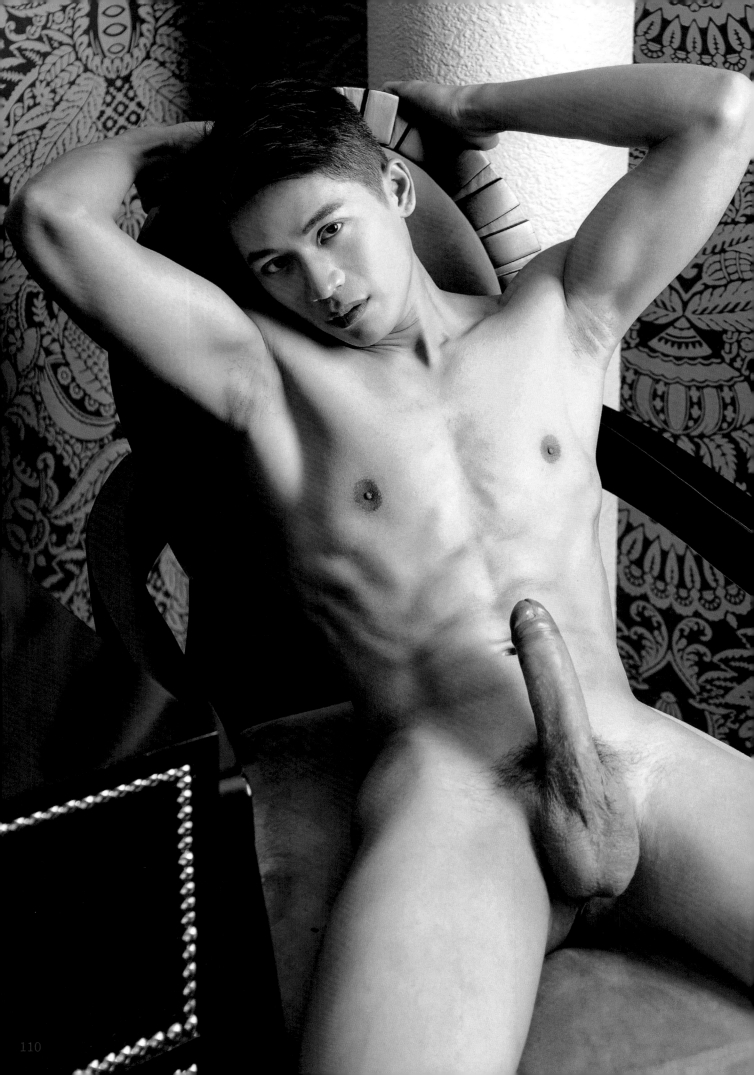

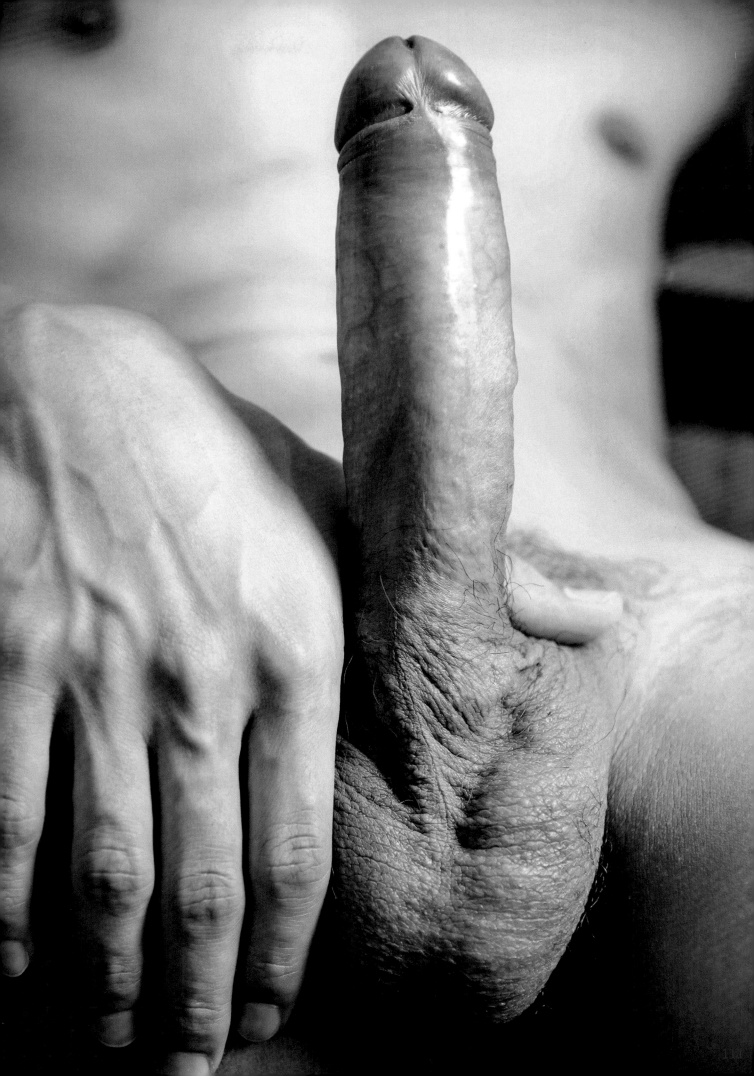

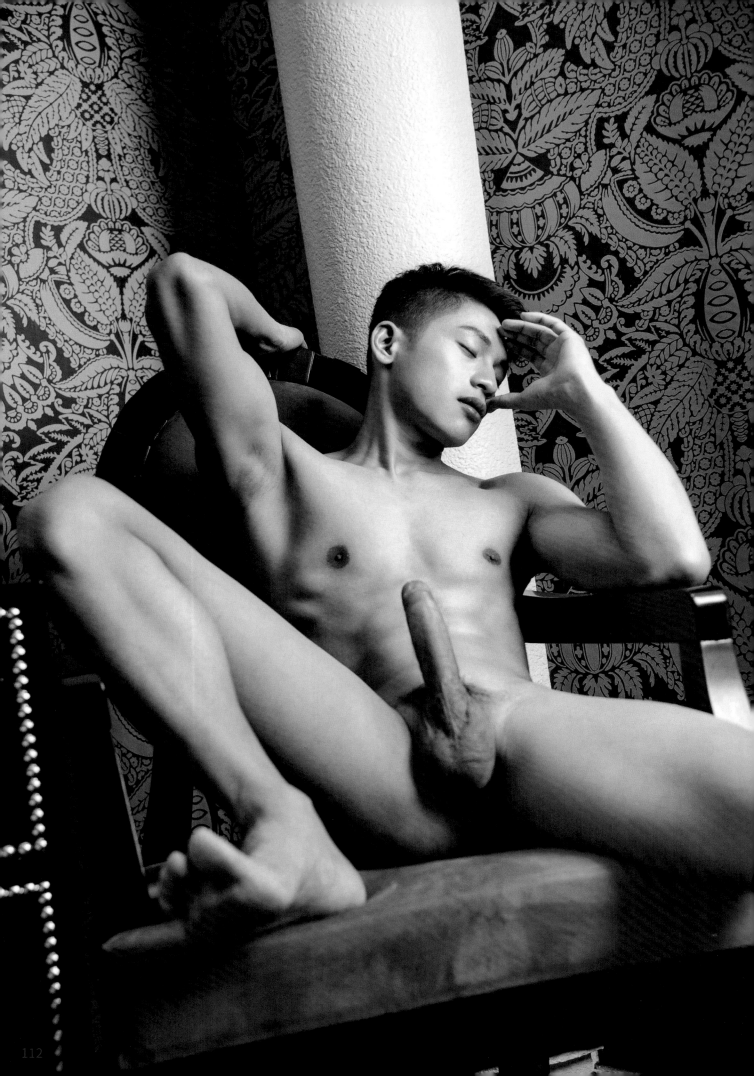

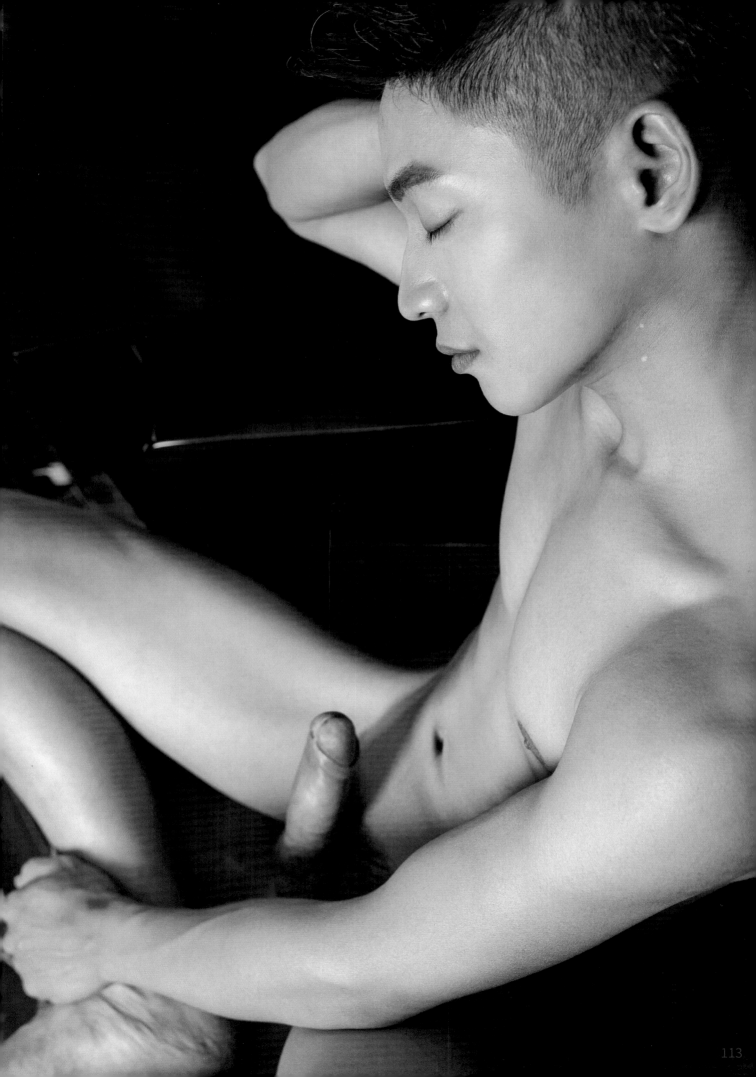

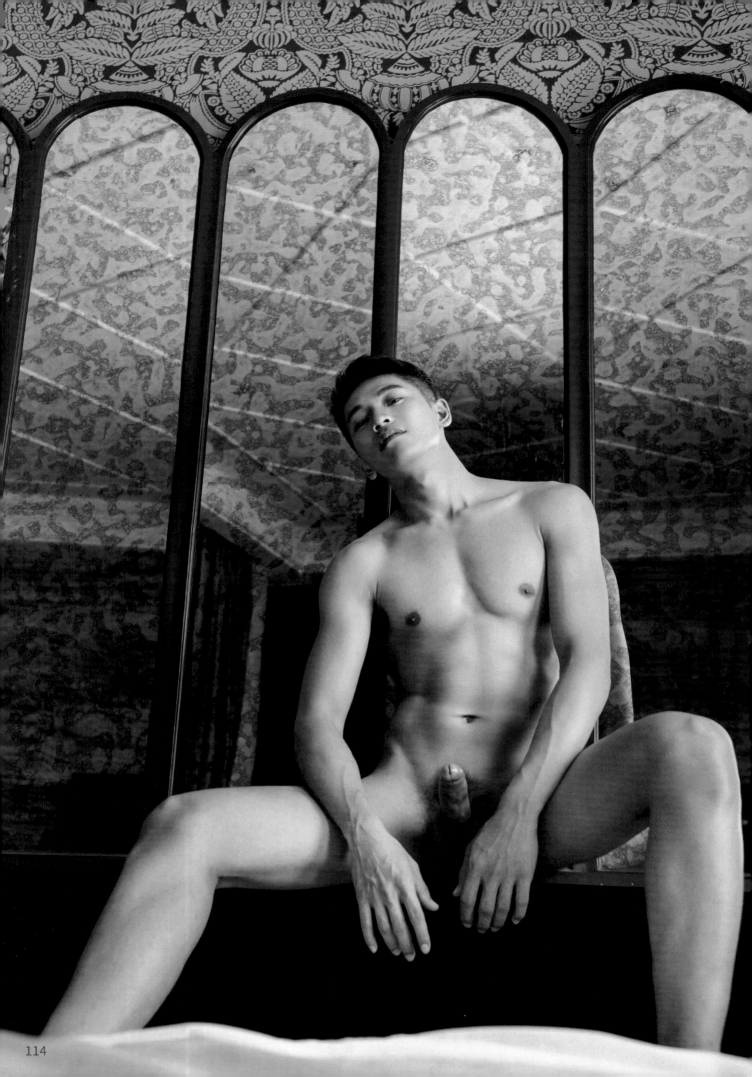

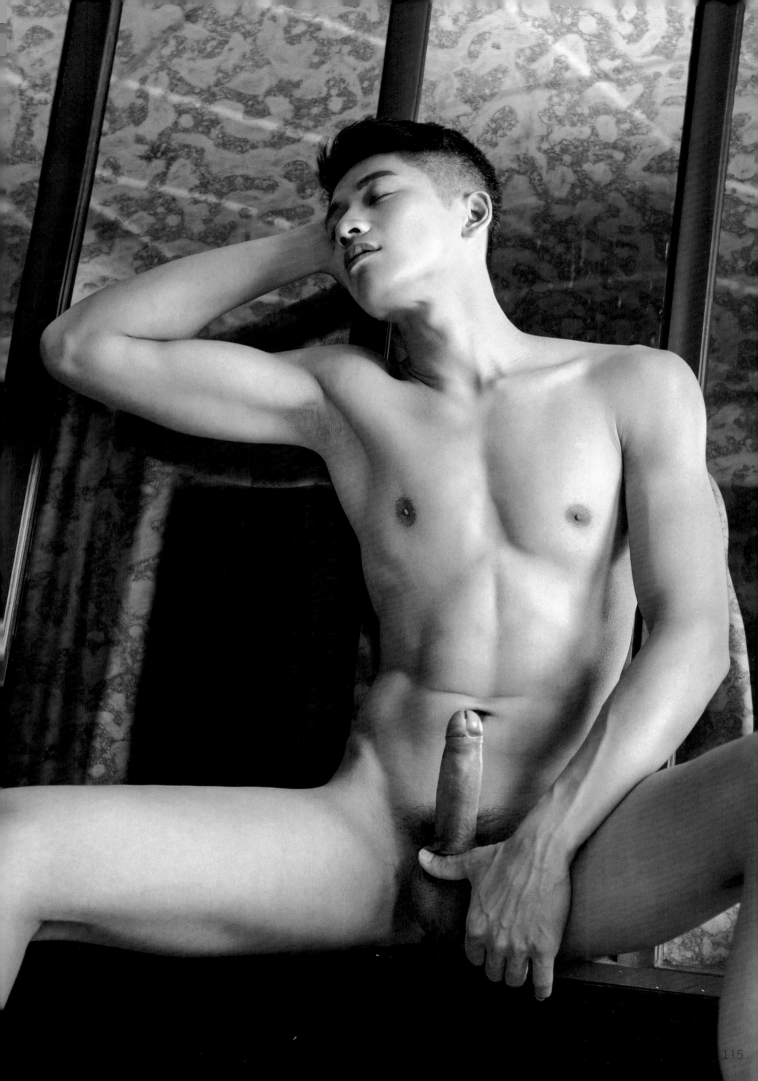

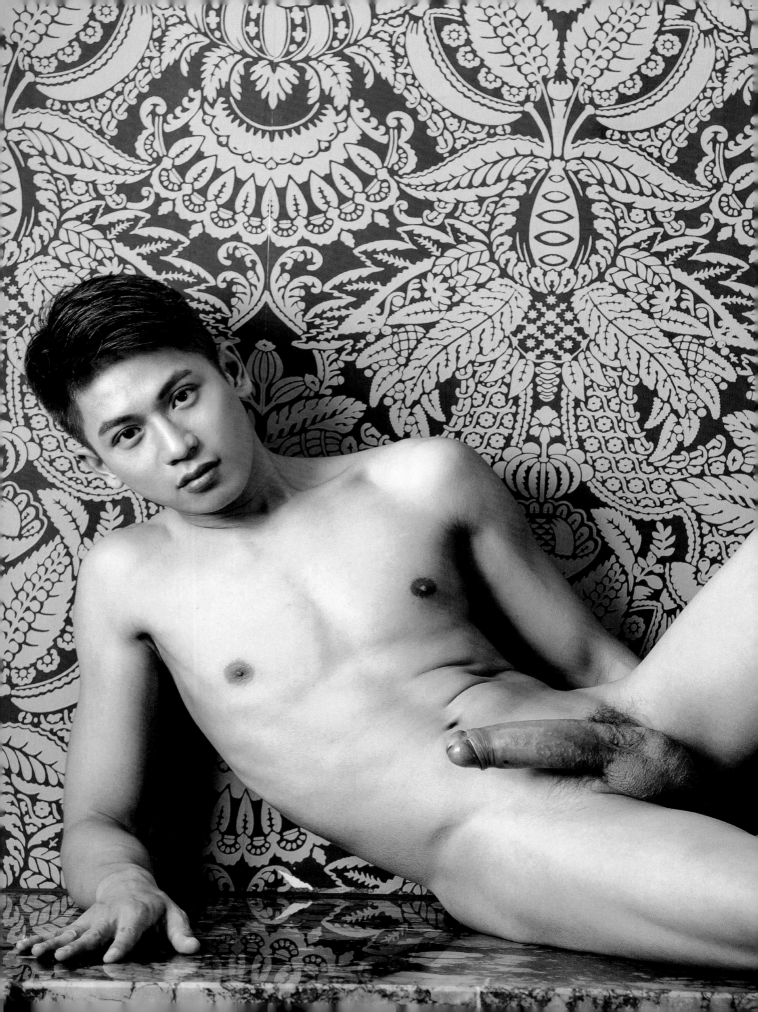

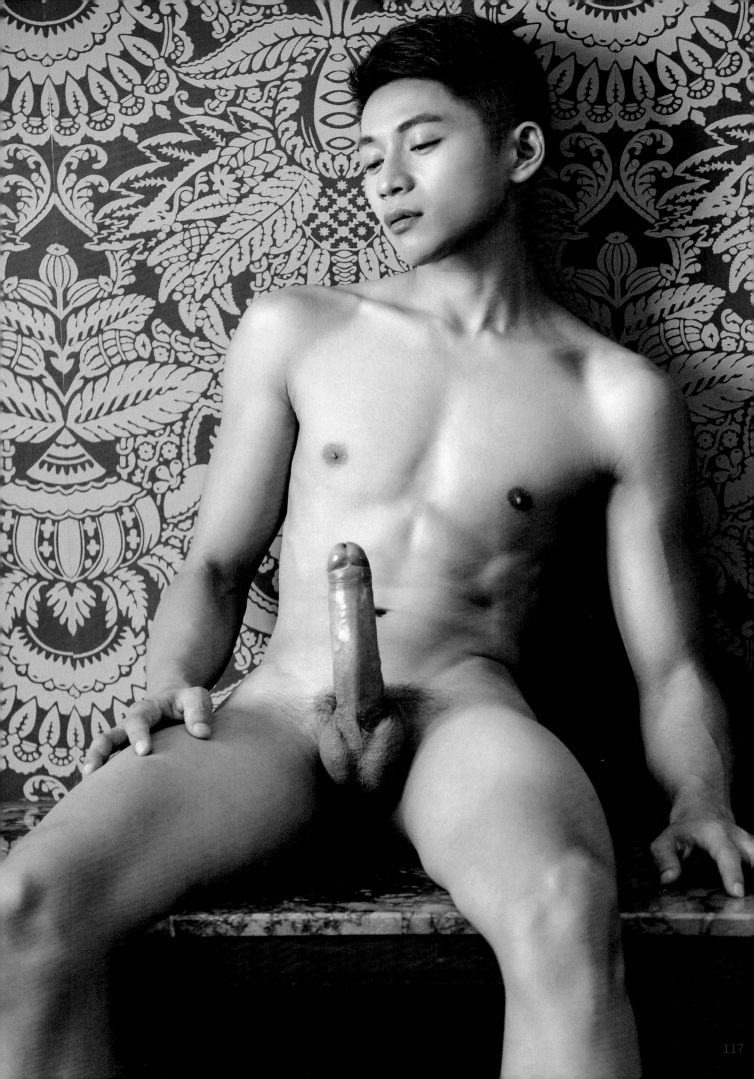

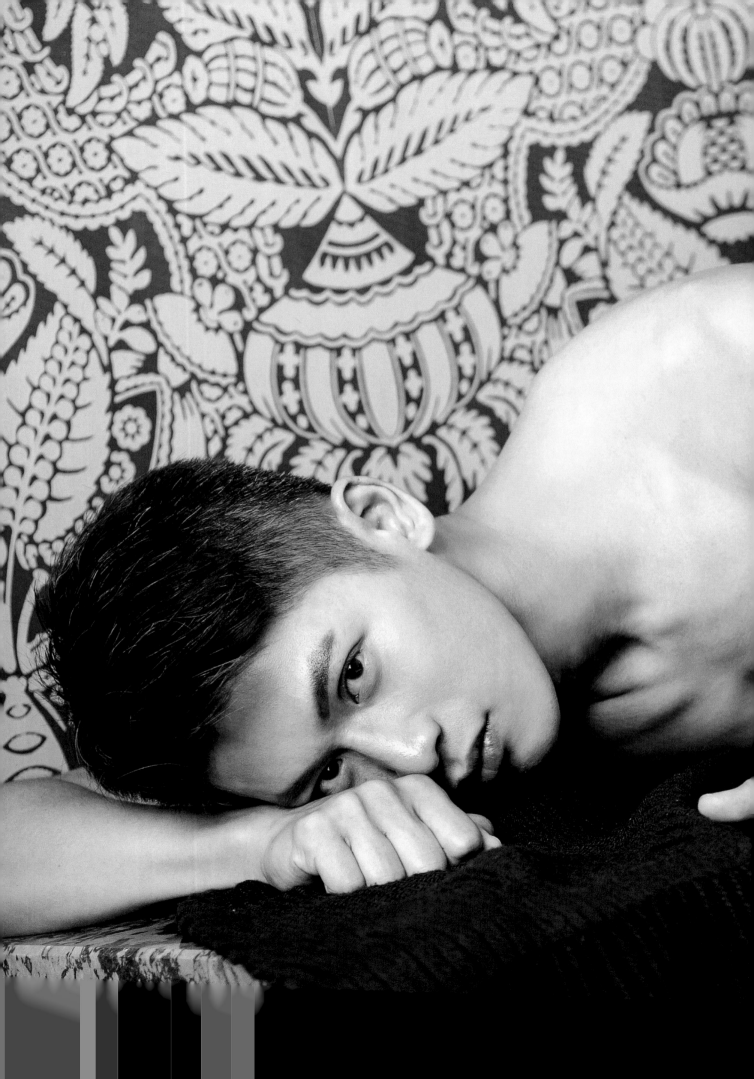

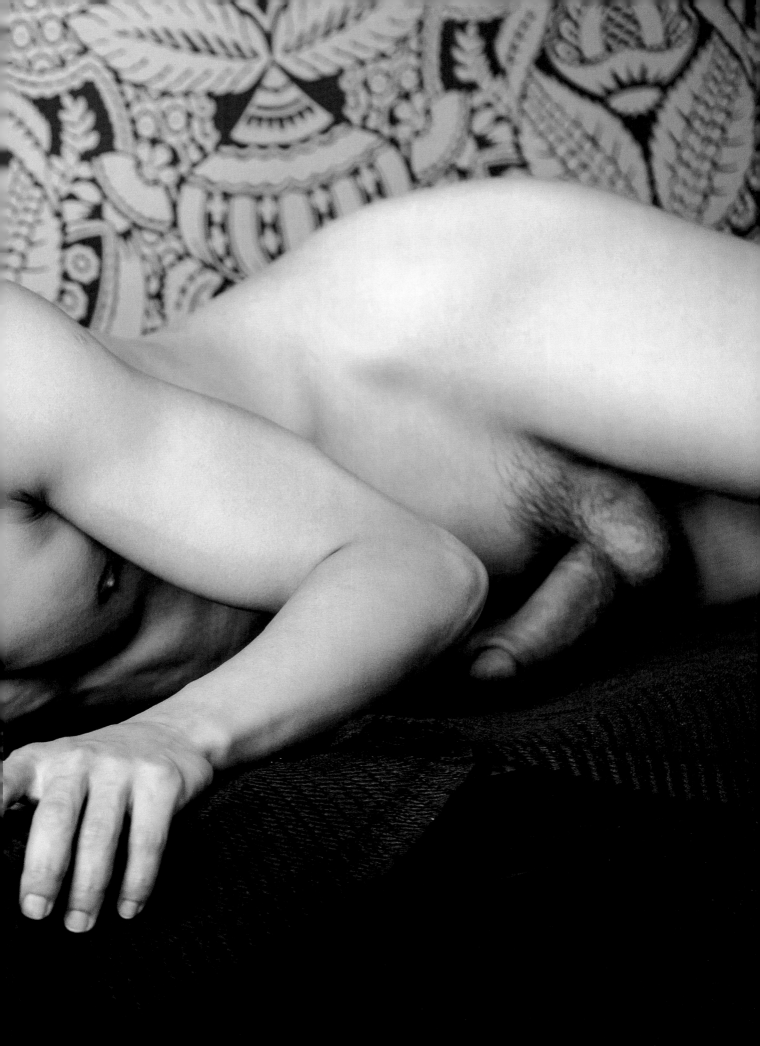

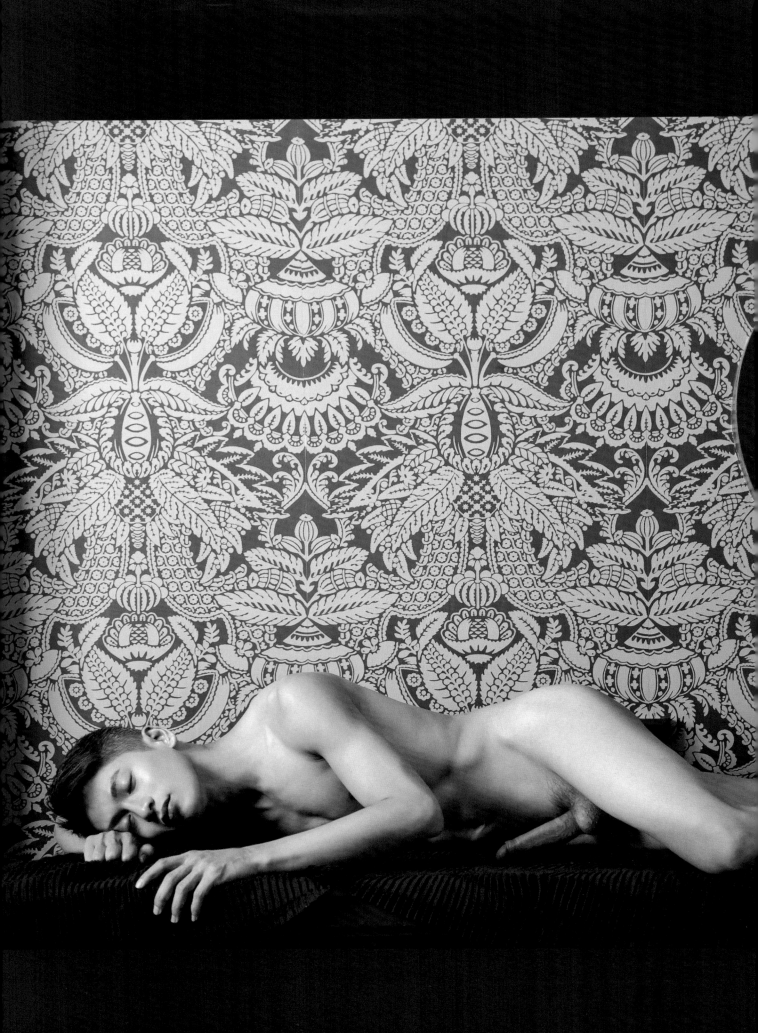

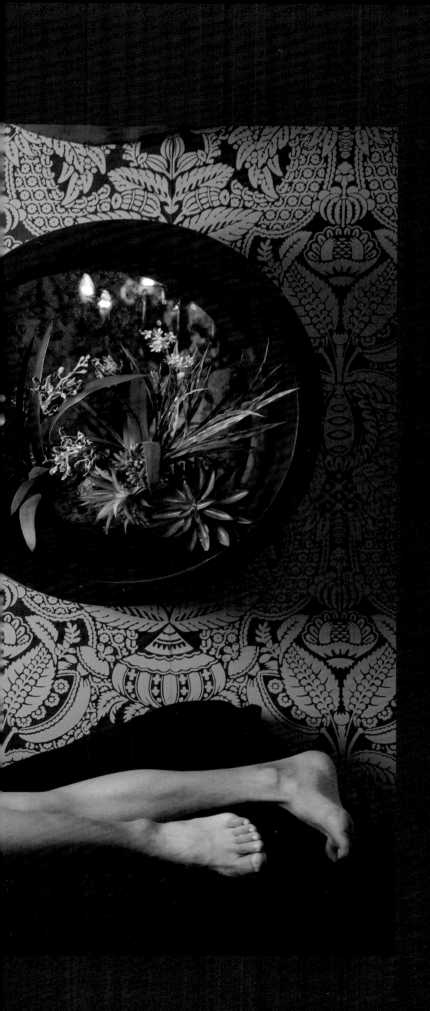

NEED A
SMILE

NEED A
HUG

NEED
FEEL YOU

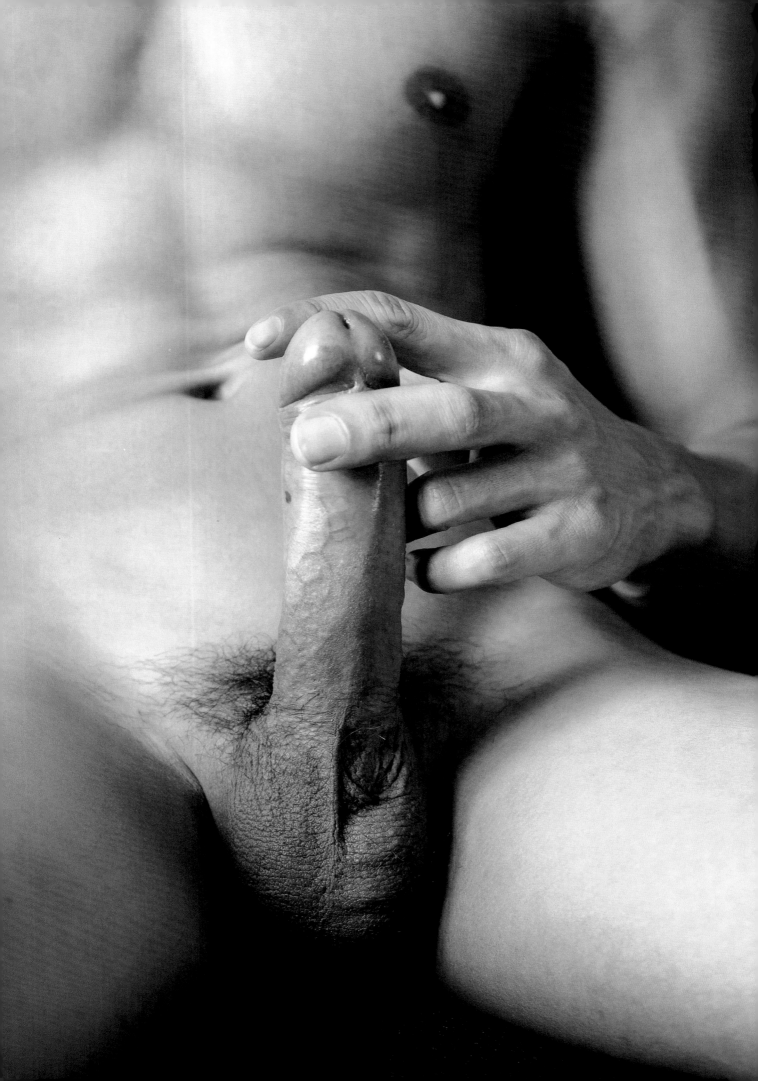

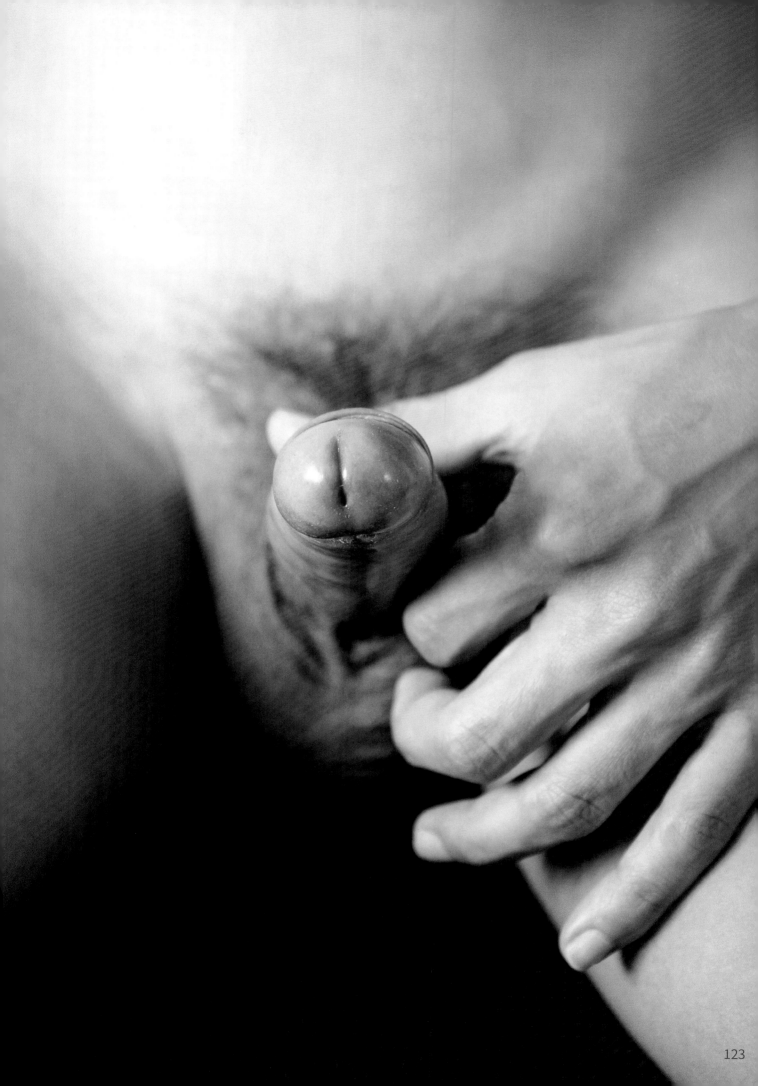

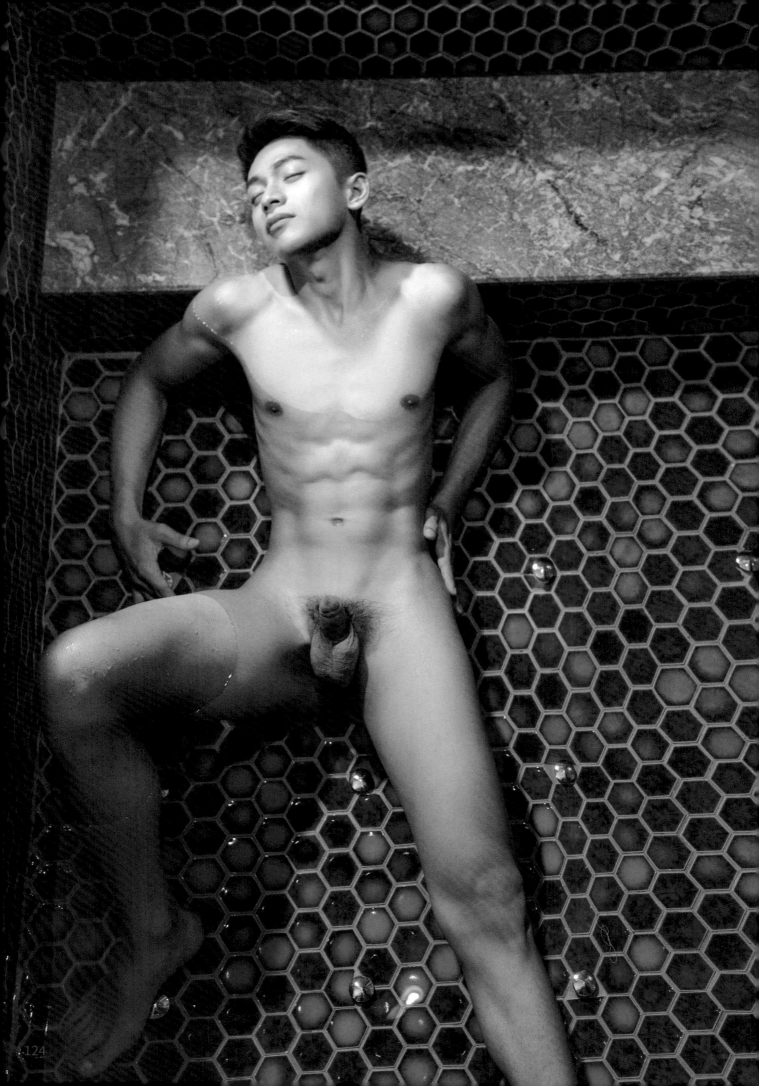

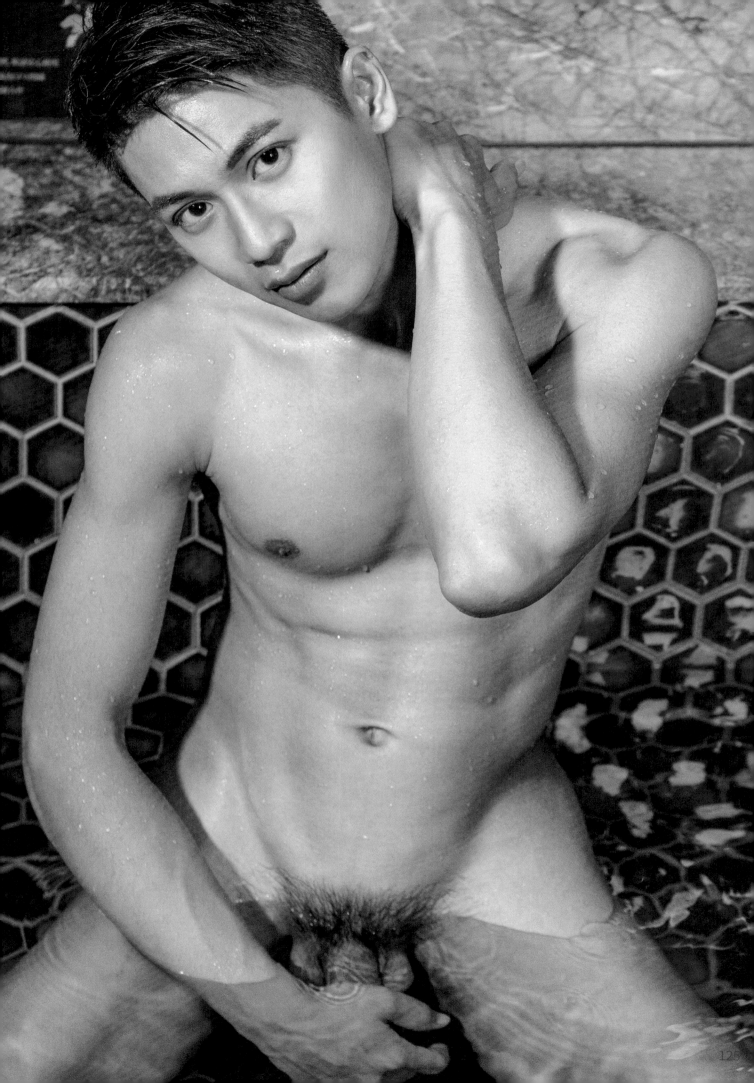

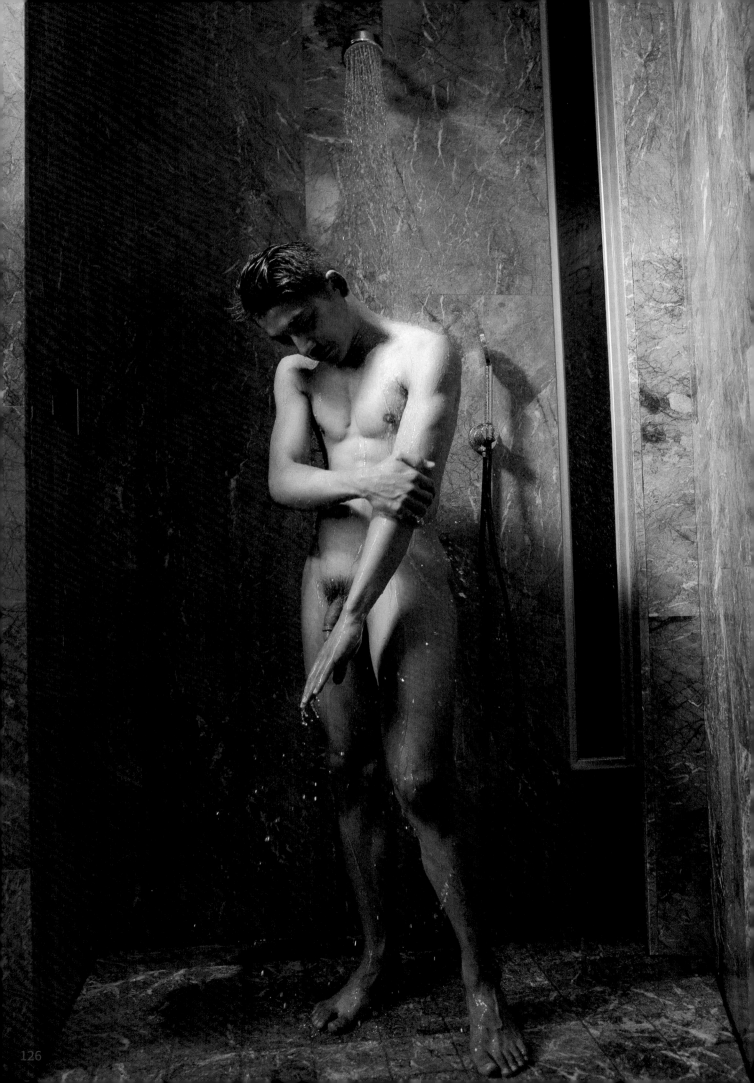

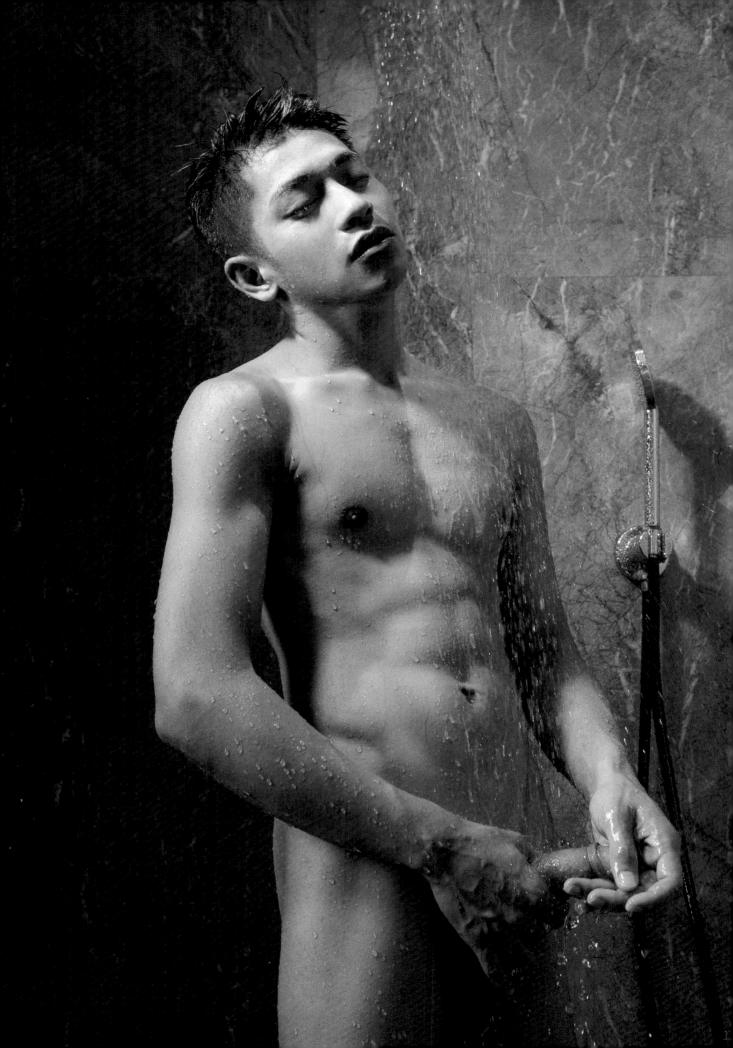

男模招募
RECRUITMENT OF MALE MODELS

須年滿18歲

身材需具有基本線條

尺度選擇
1. 若隱若現
2. 全裸全見
3. 可接受雙人或無限制

報名時請交付個人臉部及裸上身清晰照片
照片請保持清晰、不加濾鏡、並在光源明亮處拍攝
照片張數至少為5張以上

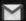 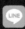

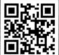

出版合作
AGENT DISTRIBUTION

想讓自己拍攝的寫真作品能廣為人知並有高獲利銷售嗎?
亞升出版皆提供專業寫真後期製作與代理經銷服務
無論你是平面攝影師/動態攝影師/個人作家或是相關專業人才
包含海內外網路平台銷售、大型連鎖實體通路販售等

目前已與許多知名攝影師合作出版
期待你加入我們的行列
一起為性感寫真拓展更強大的版圖吧!

攝影師招募
PHOTOGRAPHER RECRUITMENT

徵求特約合作攝影師
無論你是平面攝影師/動態攝影師等
都能夠來挑戰看看
一起將性感時尚帶入新紀元吧

(性感寫真性別不限制男/女/男女/男男/女女)

應徵攝影師請附上作品與自介並於標題打上應徵攝影師

BLUEMEN SET

More >

How to buy

NEW 新品

BLUEMEN SET

允碩

Elegant Man

m'space

李智凱

串流版 NEW

ZINC

WHOSEMAN

Bluephoto 藍攝

SHIN / 信

Virile 男人味

阿部

姜皓文

Original Photo

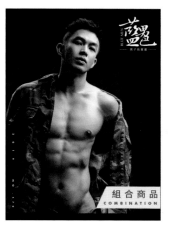

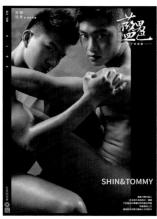

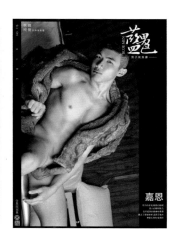

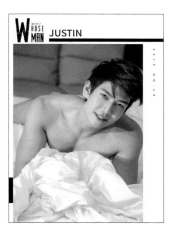

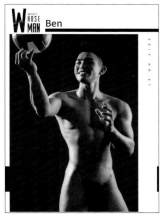

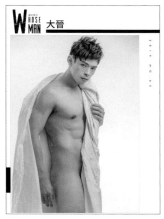

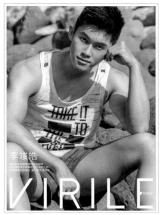

PUBU 商城
https://reurl.cc/lL2Y1d

想收藏藍男色系列電子寫真書及影音獨家映像嗎？
快追蹤藍男色官方粉絲團以及 Line 生活圈
即可掌握最新刊作品發售消息

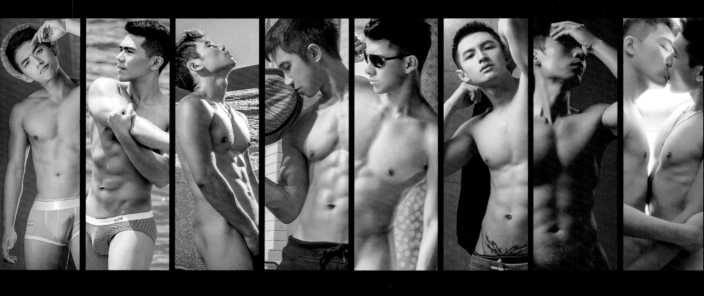

PUBU 書城
藍男色系列寫真電子書

PUBU 電子書城

https://reurl.cc/lL2Y1d

博客來書城
實 體 書 販 售

https://reurl.cc/W4gbLD

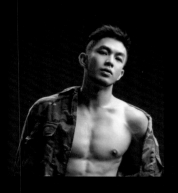

FB 粉 絲 專 頁
官 方 粉 絲 專 頁

https://reurl.cc/D16YRE

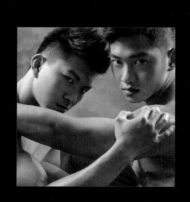

B L O G
官 方 部 落 格

https://reurl.cc/D16YRE

LINE@

X

BLUEMEN

LINE@生活圈
官 方 生 活 圈

https://reurl.cc/K6kN9m

INSTAGRAM
官方 IG 最新動態

http://reurl.cc/4gmNxy

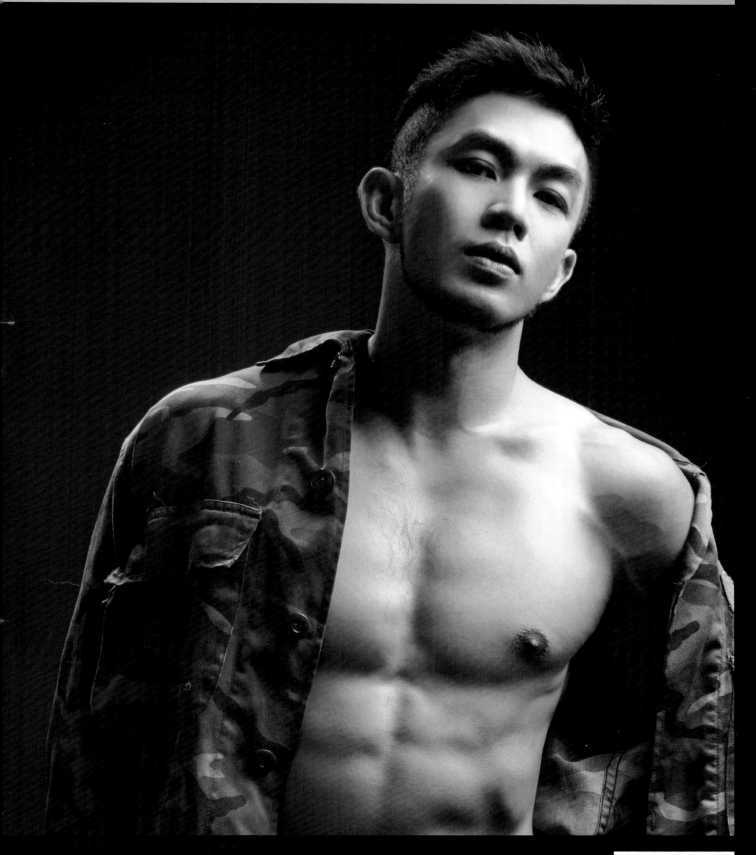

男子寫真書

TOMMY / SHIN / 李 智 凱 / 雄 一

出 版 社　　亞升實業有限公司

攝 影 部　　Department of Photography
攝 影 師　　張席菻
攝 影 協 力　　林奕辰
影 音 製 作　　林奕辰 / 施宇芳

編 輯 部　　Editorial department
視 覺 編 輯　　張席菻 / 張婉茹
排 版 編 輯　　羅婉瑄 / 吳品青 / 施宇芳
文 字 協 制　　羅婉瑄
美 術 設 計　　施宇芳

法 律 顧 問　　宏全聯合法律事務所　蔡宜軒律師

特 別 贊 助　　做純的-同志友善空間 / 新竹風城部屋 / 紅絲帶基金會

紛 絲 專 頁　　FACEBOOK 搜尋 ［BLUE MEN］［藍男色］
部 落 格 網 址　　https://photoblue0.blogspot.com/
書 店 網 址　　http://www.pubu.com.tw/store/140780

INSTAGRAM　　［ bluemen183 ］
搜　　尋　　https://www.instagram.com/bluemen183/

LINE好友　　搜尋 @krg7738e / 或掃右方 QR code